KB179789

사진으로 생각하고
철학이 뒤섞다

사진으로 생각하고
철학이 뒤섞다

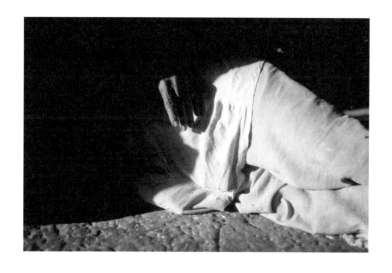

사진 찍는 인문학자와 철학하는 시인이 마주친 모두스

이광수, 최희철 지음

알렙

사진, 아무것도 말할 수 없지만 모든 것을 읽어낼 수 있는

카메라를 들고 떠나는 것은 유일자인 내 눈과 결별하는 것이다. 다른 감각 기관과 공조적인 눈으로 보는 세상은 자연스러워 그것을 받아들이기가 전혀 부담스럽지가 않다. 그 안에는 등위도 없고, 우열도 없으며 어떤 평가가 들어갈 틈바구니도 생기지 않는다. 있는 그대로 잔잔한 생각을 가지고 있다가 느닷없이 외부로부터 자극이 오면 눈의 시선이 달라진다. 그것은 그 외부의 자극으로 인해 내 안의 주요 감각 중의 하나인 생각이 금세 새로 만들어졌기 때문이다. 생각이 바뀌니 보는 것도 달라진다. 포커스를 새삼스럽게 맞출 필요도 없이, 관심이 없어지는 부분은 스스로 알아서 보이지가 않게 된다. 반대로 관심이 생기면 오로지 그것밖에 보이지 않는다. 그런데 세상을 그렇게 보다가 벗으로 카메라를 어깨에 매달

고 길을 나서면 내 시선은 두 가지로 확장된다.

그냥 자연스러운 유일자인 내 눈이 (다른 감각과 더불어) 보는 것과는 전혀 다른 카메라의 눈이 옆에 대기하고 있어서 그 둘을 대조해 가면서 세계를 보는 것이 아주 재미있어진다. 내 눈으로 볼 때는 이렇게 보이는데, 이것을 카메라로 보면 저렇게 나오겠구나, 라는 생각으로 어떤 장면을 찍는다. 그러면서 많은 생각들이 순식간에 스쳐 지나간다. 그 순식간에 지나가는 생각들은 상상하기 어려울 정도로 많은 분량이다. 다만 내가 포착하지 못해서일 뿐, 그 꼬리에 꼬리를 문 생각은 내 안에 잠재된다. 임시로 퇴각해 있을 뿐이다. 그러다 카메라가 만들어 놓은 이미지를 보면 그 잠재되어 있던 꼬리 문 생각들이 줄이어 쏟아져 나온다. 전혀 예기치 못한 우연의 요소들이 그 이미지 안에 새삼스럽게 나타남으로써 그 생각들은 또 한 번의 소용돌이를 치면서 또 다른 생각들을 불러 온다. 입체적이고 자연스러움이 단면적이고 기계적인 채널을 통과하는데 그 도중에 우연이라는 놈과 만나면서 생각은 겹겹이 주름진 파노라마 필름 같아진다.

눈과 카메라와 사진 이미지라는 세 개의 차원이 만들어내는 건 결국 생각의 향연이다. 카메라를 들고 세계를 만나러 가는 것은 바로 이 때문이다. 나 혼자 이 험한 세상을 살기가 너무 어려울 것 같아서 아내를 만나고, 자식을 낳아 같이 손잡고 세계를 헤쳐 가는

것과 비슷하다고나 할까? 나라는 인문학자가 마음껏 생각을 할 수 있도록 도와주는 동지가 카메라다. 강의를 할 때 참신한 생각이 연달아 떠오르는 건 이쪽에 종사하는 사람들은 다 아는 이야기다. 그뿐이겠는가. 술 마시면서 수다 떠는 것보다 더 좋은 생각의 기회는 없다. 페이스북 같은 경우도 마찬가지다. 다른 사람들의 글을 읽으면서 자판을 두들기다 보면 방금 전까지 전혀 생각하지 못한 생각들이 샘솟듯 한다. 그런 생각이 무슨 가치가 있겠느냐고 흉을 보더라도 할 수 없다. 입에 뇌가 달려 있고, 손가락에 뇌가 달려 있어서 그런 것이라고 치부해 버리면 그만이다. 옛 선비들이 계곡에 발 담그면서 대자연을 앞에 두고 떠오르는 생각들을 시(詩)로 지어내는 것과 하등 다를 바 없다. 기계가 가운데 끼든 술이 끼든 컴퓨터가 끼든 대상을 바라보는 건 같다. 그 안에서 형식에 얽매이지 않고, 판단과 규정으로 스스로를 국한시키지 않는다면, 생각을 하는 이치는 다 마찬가지다. 30년 면벽한 고승의 생각이 30년 술 마시면서 '요설' 쏟아내는 중놈의 생각보다 더 우월하다고 보는 그런 생각만 버리면 된다.

2017년 인도 뭄바이 앞바다에 있는 아주 작은 섬에 갔다. 그 섬에는 매우 큰 규모의 석굴 사원이 있다. 중세 힌두 사원이다. 분명 배를 타고 들어갈 때는 보지 못했는데, 배에서 내리니 내 눈 바로 앞에 두 사람의 무슬림이 동행을 한다. 여자는 새까만 부르카를 둘

렸다. 머리끝부터 발끝까지 완전히 스스로를 감춰 버렸다. 남자는 하얀 무슬림 옷을 위아래로 입었는데, 얼굴에 검버섯이 든 게 나이가 상당히 들어 보인다. 그러면 저 여자는 누구일까? 아내일까? 딸일까? 며느리하고 올 리는 만무하고. 아내라면 상당히 늙었을 텐데, 그런데도 저렇게까지 부르카를 써야 하나? 참으로 인간이라는 게 가증스럽다. 여자에 대해서는 알 수 있는 게 아무것도 없다. 여자가 무슬림이라는 사실을 제외하고 아무것도 읽을 수 있는 게 없다. 여자를 보호하는 차원에서 시작한 저 풍속은 여자를 옭아매는 기계가 되어 버렸다. 처음엔 여성의 존중이었지만, 시간이 흐르면서 여성의 탄압이 되어 버렸다. 왜 모든 종교는 여성을 탄압하는가?

이런 생각이 꼬리에 꼬리를 물면서 인간과 종교, 문명과 역사, 의복과 문화 그리고 남성과 여성, 심지어는 제국주의와 9·11 테러 등에 이르기까지의 많은 생각들이 주마등처럼 스쳐 지나갔다. 그 많은 생각들을 굳이 남길 이유는 없겠으나, 그래도 지식을 다른 이들과 함께 나누고 익히면서 삶의 지혜를 찾아가는 인문학자라 그런 지나가는 생각들을 잡아 놓고 싶은 생각이 든다. 이때 나는 카메라를 들고, 아직 맺히지 않는 어떤 이미지에 내 생각들을 임시적으로 담아 둔다. 여자의 옷은 까맣고 남자의 옷은 하얗다. 서 있는 곳은 빛이 쨍쨍하여 환하지만 향하는 곳은 컴컴한 동굴이다. 사진은 직접 말을 하지 못하지만, 그 배경으로 말할 수 있다. 아무것

도 말할 수 없지만, 모든 것을 읽어낼 수 있는 것, 그것이 사진이다. 말하려 하는 사람과 읽는 사람이 서로 다른 생각을 갖는 것은 너무나 자연스러운 일이다. 흑과 백으로 보여 주는 잔혹과 야수성, 그것이 바로 사진으로 보여 주려는 사진가가 갖는 세계의 총체성 개념이다. 사진이 현실에 개입하는 예술이 되는 것은 이런 맥락에서다. 그 개입을 기록으로 하든지 문학으로 하든지 그것은 사진 찍는 사람이 알아서 할 일이다. 나에게 중요한 것은 그 사진이 소유로서의 재화가 되거나, 등위를 재단하는 자료가 되거나, 권력을 만드는 도구로 쓰여서는 안 된다는 것이다. 나에게 사진은 생각할 수 있도록 만들어주는 도구다. 때로는 저녁 밥상머리에 같이 앉아 도란도란 이야기 나누는 아내가 되기도 하고, 침 튀기며 이 사회의 변혁과 진보 정치의 미래를 술잔과 함께 논하는 당원 동지이기도 하다.

오래전, 좋아하는 아우이자 동지인 시인 최희철이 쓴 글을 읽은 적이 있다. 그 생각의 자연스러움과 거침없음에 큰 충격을 받았다. 그에게 내 사진을 보여 주었다. 사진과 관계없이, 그 사진을 보고 떠올리는 세계에 관한 이야기가 참으로 흥미로웠다. 그에게 책을 쓰자고 제의했다. 그는 어린아이처럼 기뻐했다. 그러고 낸 책이 2016년도에 나온 『사진이 묻고 철학이 답하다: 사진 찍는 인문학자와 철학하는 시인이 마주친 모나드』다. 인문학자가 대상을 보면서 갖는 여러 질문을 던지니 철학자가 자기 세계로 대답을 하는 것

이다. 주로 서양 철학의 일원론 가운데 주요 개념인 모나드(단자, 單子) 개념으로 풀었다. 책이 나가자 주위 반응이 좋았다. 그사이 최 시인은 배를 타고 태평양을 두 번이나 횡단해 다녀왔다. 대자연, 열려 있으나 닫힌 그 바다라는 엄청난 공간 속에서 보낸 긴 시간이 그에게 얼마나 많은 생각거리를 주었을까 하는 생각에 마음이 설레었다. 그사이 나는 두 번 인도를 다녀왔다. 수도 없이 다녀온 인도지만, 대할 때마다 생각은 달라진다. 나라는 존재가 바뀌어서 그런 것이다. 난 그런 생각들을 사진으로 남긴다. 그리고 최 시인에게 보여 주고, 그는 사진들을 보면서 생각나는 이 세계에 대한 존재론을 설파한다. 이번에는 스피노자의 모두스(modus, 양태)의 개념으로 푼다. 이광수의 생각은 '렌즈에 맺힌 언어'로 최희철의 해석은 '시가 포착한 풍경'으로 하나로 뒤섞인다.

사진가는 사진을 찍으면서 인문학자로서 이 세상에 대해 생각하고, 시인은 그 사진을 보고서 이 세계를 해석하는 것이다. 그리고 둘의 생각은 교류하면서 뒤섞인다. 이 책은 사진을 놓고 하되, 사진에 관하지 않은 세계에 대한 생각과 해석과 뒤섞음이다.

2017년 6월

이광수

목차

들어가는 글 사진, 아무것도 말할 수 없지만
모든 것을 읽어낼 수 있는 (이광수) 6

제1부 기억, 존재의 문법

1 기억, 존재가 영원을 얻는 방식 18

2 재현은 그저 재현으로 24

3 끈으로 연결된 세계 29

4 거짓은 존재의 조건 34

5 편견이라는 이름의 고통 40

6 사진은 시의 옹이를 담아낼 수 있을까? 45

7 사진과 관계와 잡종 51

8 존재의 문법을 묻다 56

9 내재적 관계의 평등 64

10 인간은 궁둥이로 선다 69

11 진실을 모사하는 기억 76

12 진화와 변화 그리고 삶의 평형 82

13 발칙한 혀 87

14 양적 사소함은 기억을 공격한다 92

15 자연과 양태가 뒤엉키는 세계 혹은 찰나 98

제2부 뒤섞임, 혼돈의 풍경

16 엄마와 딸은 동시에 태어난다 108

17 정도의 세계와 강도의 세계 113

18 하찮은 희생물에 누가 신성을 부여하는가 118

19 우주, '좋아요' 속에서 차고 넘치는 세계 123

20 텅 빈 타자성의 의미 128

21 중도, 치우치지 않는 실재적 구별의 길 133

22 무한히 열린 세계, 연기(緣起) 139

23 섹스라는 이데올로기의 찌꺼기 145

24 여자는 보되 사람은 보지 않는다 150

25 반성은 누구의 몫인가 156

26 예리함은 칼, 풀잎, 종이에도 있다 162

27 '떡' 치는 풍경 168

28 귀신이 아니라 내가 중요하다 174

29 내 안의 동물을 만나러 가는 길 180

30 소망, 기원, 그리고 욕망 186

제3부 신, 강에는 영원이 흐른다

31 평등, 신의 조건 196

32 신과 인간, 실체와 양태 201

33 실재적 구별의 실재, 양태적 차원의 실재 207

34 국가는 어떻게 생명을 도륙하는가 213

35 신, 양태가 아니면서 양태인 218

36 양태는 실체에서 나온다 224

37 잡다의 세계에서 하나의 세계로 229

38 보이는 것과 보이지 않는 것 235

39 인간과 자연은 둘이 아닌데 241

40 평정한 바다는 없다 246

41 태어남, 죽음이 시작하는 곳 254

42 차이가 바글바글하는 세상 258

43 지금 현재를 만드는 질서 264

44 꼬뮨적 삶의 가능성 271

45 강에는 영원이 흐른다 277

나오는 글 **실체와 양태, 그 액체성의 변주**(최희철) 282

제1부 　 기억,
존재의
문법

기억, 양태가 존재하는 법

인간의 기억은 완전할까? 하루 전 출근길 버스 옆자리에 앉아 있던 사람을 나는 기억할까? 혹 그 자리에 사람이 있었는지 없었는지조차 기억나지 않는 더 오래된 날들은 어떨까? 내가 기억하지 않는 것은 존재한 적이 없는 것이다. 마찬가지로 내가 인식하지 않는 것은 존재하지 않는 것이다. 이런 오만한 생각이라니, 그럼 내 기억이 그 수많은 존재들이 존재하는 조건이 된다는 말인가?

안타깝게도 기억은 존재의 조건이다. 기억되지 못하는 것은 그 존재성을 잃고 만다. 내가 누군가를 기억한다면, 내가 무언가를 기억한다면, 그 또는 그것은 내 기억과 함께 영원의 존재성을 획득하게 된다. 영원, 죽음이 삶의 경계를 무너뜨리는 순간. 세상에 존재하느냐 마느냐와 관계없이 내 기억에 존재한다면 그것은 존재하는 것이다. 그것이 존재의 문법이고 기억이 지

닌 영원성이다.

사진은 나름의 방식으로 순간을 기억한다. 시각은 다른 모든 감각들이 특수하게 표현된 방식이다. 사진은 그런 시각의 순간을 포착하여 가두어 놓는다. 그것은 시인의 가슴속 옹이를 담아내기도 하고, 세상의 무수한 관계와 혼종되기도 한다.

대화의 첫 번째 자리에서, 인도를 다녀온 사진가와 태평양을 떠돌다 온 시인은 사진을 펼쳐 놓고 기억과 존재의 양태에 대해 이야기한다. 그들은 각자 자신이 가진 도구로 기억 속에서 양태가 존재하는 문법을 탐구한다. 스피노자는 '실체와 양태'를 나누었다. 양태, 즉 실체의 표현 부분인 모두스는 찰나적으로 사라지지만, 다른 수많은 양태들과의 내재적 관계 속에서 생성되고 존재한다.

'양태의 존재성'이라는 연약한 체계에 '영원'을 부여하는 방식은 각자가 가진 도구만큼이나 다르다. 사진가는 눈앞에 펼쳐진 장면을 사진에 담는다. 이때 사진은 기억의 도구가 된다. 시인은 이 사진에 포착된 모습에서 의미를 끌어낸다. 이때 사진은 존재의 도구가 된다. 기억된다는 것은 존재의 양태가 영원한 생명을 얻는 방법이다. 그래서 사진은, 존재가 기억되는 문법, 양태의 영원을 담보하는 조건이 된다.

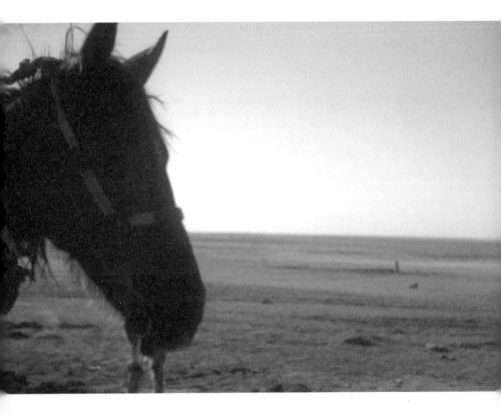

© 이광수. 인도, 구자라뜨. 2017.

___렌즈에 맺힌 언어

소금사막으로 가는 길. 마차 위에서 사방을 둘러보니 정말 배운 대로 지구는 둥글구나. 온통 소금뿐이다. 그것이 소금이든 모래든 개의치 않고 우리는 그냥 사막(沙漠)이라 부른다. 물론 그 말안에는 황폐함이나 야만의 의미가 아무도 모르게 들어간다. 사막은 생물이 존재하지 않으니 문명을 잉태할 수 없는 곳이다. 그리고 우리는 그것을 대상화하여 그 안에서 우리를 돌이켜보는 기회로 삼는 것처럼 행위하곤 한다. 마차 위에 앉아 이런 생각을 했다. 말이 데려다 준 어떤 포인트에 내려 소금사막을 한참 걸어갔다가 다시 돌아오면서 이런 생각을 했다. 처음 마차를 타고 출발하던 위치에 돌아오니, 그제야 우리를 데리고 갔다가 다시 이곳으로 데려다 준 그 말이 내 눈에 들어온다. 본능적으로 카메라를 꺼내 말 대가리를 조준한다. 카메라가 향하는 쪽에서 소금 빛이 강하게 들어와 말 대가리가 보나마나 실루엣으로 뿌옇게 드러날 것 같은 생각이 들었다. 그렇다. 어차피 내 인식 안에서 너는 존재하지 않았으니 존재하지 않는 것같이 재현하는 것이 옳겠다 싶어 초점을 말 대가리에 맞추지 않고 셔터에 손을 얹는다. 그때 프레임 안으로 또 다른 존재가 들어온다. 사막 한가운데 서 있는 어떤 사람, 존재하지만 존재하지 않은 어떤 존재의 대명사처럼 내

눈 안으로 들어온다. 비단 배경이 우주같이 넓고 크고 엄청난 규모의 소금사막 한가운데라서 그런 것만은 아니다. 그런 대자연 안에서가 아니고, 교실 안에 앉아 수업을 듣고 있는 내 아이들조차 내 인식 안에서 존재하지 않은 때가 많다. 이런 생각을 하면서 사진을 읽는다. 사진은 찍을 때보다 찍고 나서 볼 때 많은 생각을 하게 해주는 매체다.

__시가 포착한 풍경

우린 같은 공간에 있으면 함께 있다고 여긴다. 가령 같은 방에 있거나 같은 건물 혹은 같은 지역에 있거나 말이다. 그걸 점점 넓혀 가면 지구나 은하계가 될 수도 있을 것이다. 아무튼 공간에 대한 믿음 때문에 우린 함께 살고 있다고 여기는 것이다. 그런데 시간은 어떨까? 가령 어제는 현재로 보면 지나간 시간이다. 지나간 시간은 어디에 있을까? 사실 시간을 '어디에 있을까'라고 묻는 것은 잘못되었다. 시간과 공간은 다르니까 어디가 아니라 어떻게 되었을까, 라고 물어야 할 것이다.

아무튼 어제 혹은 몇 년 전은 어떻게 되었을까? 지나간 시간

은 어떻게 되었을까? 기차가 지나가듯 지나가 버렸을까? 그것은 시간을 선형적으로 생각했기 때문일 것이다. 지금이 '0'이고 어제가 '-1'이며, 내일은 '1'이라고 여기는 것처럼 일정한 선분 위에서 시간이 흐르고 있다고 생각한 것이다. 시간은 그렇게 흐르지 않는다. 시간은 '1'에서 '0'을 지나 '-1'로 가는 게 아니라 끝없이 지금, 즉 '0'의 지점에서 축적된다. 끝없이? 시간은 무한하게 축적된다.

그게 기억이고 그걸 흔히 말하는 기억과 달리 표현하기 위해 '존재론적 기억'이라 한다. 시간은 모두 기억 속에 축적된다. 시간은 끝없이 기억이라는 주머니를 부풀리면서 축적된다. 가령 "20년 전 교생 실습을 했던 학교라 더욱 새롭다"고 했던 교장선생님 말씀은 '기억 이론'과 정확하게 합치한다. 당신이 느꼈던 새롭다는 생각은 기억이고 지금의 그 기억은 20년 전 교생 실습을 했던 사건이 뿌리가 된 것이다. 지금 느끼는 새로운 기억은 하늘에서 뚝 떨어진 뿌리 없는 기억이 아니다. 즉 20년 교생 실습은 지금 이 순간의 사건과 함께하고 있는 것이다. 지금의 새로움은 온전히 지금의 것이 아니라 20년 전에 이미 만들어진 것이라고 해야 할 것이다. 그에게 20년 전 교생 실습을 했던 사건이 없었다면 지금은 전혀 다른 새로움이 만들어졌을 것이다.

가령 지금의 자신 역시 지금 이전의 모든 과거가 만들어낸 것

이다. 교장선생님이 말하는 지금의 새로움도 마찬가지다. 그런 의미에서 본다면 지금의 자신 혹은 지금 이 순간은 온전히 과거의 총합 혹은 과거 기억의 총합이라 할 수 있을 것이다. 과거와 분리된 현재는 티끌만큼도 있을 수 없다. 그것은 현재라고 하는 바늘 끝에서 과거를 조망하는 형국이라고도 할 수 있겠다. 그렇게 모든 것은 존재한다. 모든 과거가 현재에 영향을 미치지만 현재 역시 모든 과거를 변형시킨다. 과거와 현재의 관계는 '스피노자'식으로 말하면 '실체와 양태'의 관계라고 할 수 있을 것이다. 그러므로 현재는 아무리 찰나적인 것이라 할지라도 모든 과거가 누적된 것이며, 그 모든 과거를 등에 업고 있다고 해야 할 것이다. 이 말은 우리가 가장 명징하다 여기는 지금 이 순간으로서의 현재가, 우주만큼이나 넓은 공간과도 함께하고 있다고 생각하는 현재가, 거대한 과거가 만들어내는 단 한순간일 뿐이라는 것이다. 하지만 그 한순간의 등 뒤엔 어마어마한 기억의 덩어리, 즉 모든 시간(사건)들의 축적이 있다는 말이다. 교장선생님이 20년 전 교생실습을 떠올리는 그 순간, 당신은 모든 과거를 본 셈이다.

문득 마르셀 프루스트의 『잃어버린 시간을 찾아서』를 읽다가 쓴 글이 떠오른다. "모든 이성은 가고 오롯이 '감각(感覺)'만 남는다. 난 그게 기억 혹은 업(業)이라고 믿는데 사실 그것은 우리가 겪어야만 했던 강한 것들이 아니라, 작고 연약하지만 충실한 것

들이다. 마치 소수자의 자유가 만끽되어지듯. 하여 우주라는 거대한(?) 건물을 짓는다. 그것은 우리가 그렇게 강고하다고 믿었던 것들의 철저한 '파괴(?)' 후에 나오는 희망이다. 아, 영롱한 이슬이여!" 그렇다, 모든 기억은 영원하다.

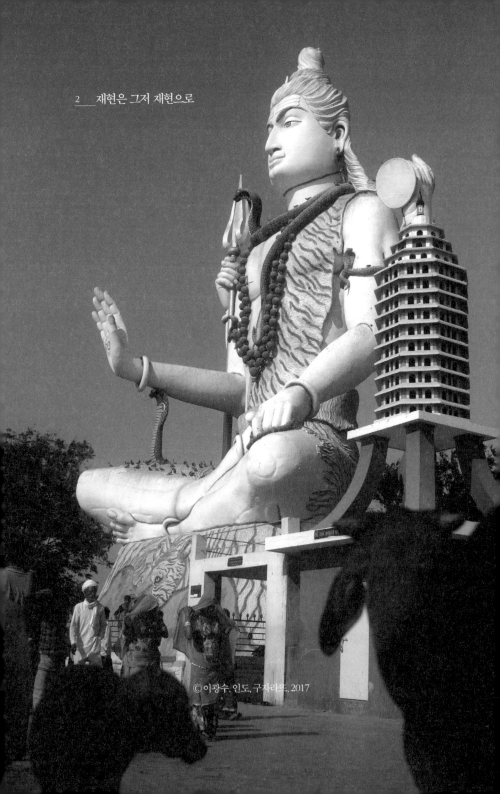

ⓒ이광수. 인도, 구자라뜨, 2017

엄청나게 큰 쉬바 신상이다. 크기도 크기지만 그에 몰린 사람
이 인산인해라서 더욱 압도적이다. 인도 특유의 풍경이 대개 그
렇듯, 소도 끼고 개도 끼고 원숭이도 끼어들어 그야말로 왁자지
껄이다. 신상이라 해서 엄숙하고 경건하고 그런 것은 아니다. 신
이라는 게 그저 인간이 하듯 그렇게 질투하고, 소란 피우고, 윽박
지르고 하는 신이라서 그렇다. 신상이란 신이 갖는 어떤 본질을
그대로 드러내는 것은 아니다. 단지 하나의 재현물일 뿐이다. 그
것은 그들이 설정해 놓은 어떤 돌이나 나무 등에 줄을 긋거나 물
감을 뿌리거나 꽃을 바치거나 기도를 함으로써 성화되는 것이다.
그 물질이 깨지거나 부서지거나 망가지면 그저 그럴 뿐이다. 그
들이 성화시켜 놓은 그 본질 자체마저 없어져 버린 것은 아니기
때문에 다시 또 다른 것으로 대체하면 그만이다. 또 다른 돌이나
나무 등으로 다시 그 자리에 세워 새롭게 성화를 시키면 될 일이니,
신상 모독이니 뭐니 그런 볼멘소리를 할 필요가 없다. 그들의 이런
세계관을 사진으로 담고 싶었다. 그것은 사진도 신상과 마찬가지
로 어떤 대상을 재현한 이미지일 뿐이라는 생각에서다. 사진이라
는 평면 매체가, 그리고 아무 말도 하지 못하는 침묵의 매체가 대상
의 본질을 그대로 담을 수는 없다. 그러면 그로서 족할 일이다. 못

담으면 글로 같이 담으면 되고 그것도 충족이 안 되면 안 담으면 될 일이다. 담고 싶은 마음 그 자체가 소중한 것 아니겠는가?

___시가 포착한 풍경

예전에 어떤 국장(배에서 '통신장'을 국장이라 부른다)이 자신이 타고 귀국했던 운반선(이름은 밝힐 수 없음)의 상태가 너무 열악해 '돼지 우리' 같다고 얘기한 모양이다. 그 소리를 들은 운반선 초사(배에서는 '수석 1항사'를 초사라고 부른다. 'Chief officer'의 일본식 발음이다)는 화가 나서 "그 개새끼, 여기가 돼지 우리면 그럼 우리가 돼지 새끼란 말인가?" 하면서 분노를 토했다. 자신들이 근무하고 거주하는 공간을 돼지 우리라 했으니 자신들을 돼지 새끼로 본 것으로 이해했던 것이다. 초사가 화가 날 만도 하고 이해도 간다. 그런데 그런 논리라면 자신이 '개새끼'라고 불렀던 국장의 아버지는 '개'란 말인가? 자신들이 돼지가 아닌 게 분명한 것처럼 국장의 아버지도 개가 아닐 게 분명하다.

우린 비유(比喩)를 실재(實在)라 여기는 경우가 많다. 비유해서 생기는 게 재현(再現)이라면 재현은 실재인가? 재현은 실재를 표

현한 것일 뿐이다. 재현은 실재가 아닐 뿐 아니라 재현이 비유했다는 실재를 따져 들어가 보면 그 실재조차도 존재하지 않는다. 그럼 그곳에 무엇이 있을까? 재현이 파고 들어간 그곳엔 실재가 있는 게 아니라 또 다른 '재현'이 있을 뿐이다. 재현은 '재현의 재현'인 것이다. 이것을 안으로 들어가는 방향의 재현이라고 하고 그 반대를 밖으로 나오는 재현이라 해보자.

만약 실재를 비유한 게 재현이라면 재현은 실재보다는 실재적이지 않을 것이다. 그런데 만약 재현이 실재보다 더 실재적이라면 어떤 사태가 벌어질까? 이때도 실재의 실종 사건이 일어나지 않을까? 왜냐하면 우린 실재를 현실에서 한 번도 본 적이 없으므로. 현실에서는 재현의 재현 그리고 그 '재현의 재현'의 재현만을 볼 수 있을 뿐이다. 그러므로 우리가 실재라고 여기는 것은 사실 실제로 존재하는 실재가 아니라, 수많은 재현들이 만들어 낸 것일 뿐이다. 하여 재현이 바로 실재라고 믿는 사태까지 생기게 된다. 가령 우린 현실에서 연예인의 원판을 본 적이 거의 없고 모두 미디어를 통한 재현을 볼 뿐이다. 그런데 이렇게 보이는 재현은 모두 재현을 위한 재현이기에 실재보다 더 완벽(?)해져 버릴 수 있다. 그러므로 재현이 실재보다 더 '예쁜(?)' 사태가 발생한다. 그 순간 재현이 실재보다 더 실재다운 실재가 되는 역전 현상이 생겨나는 것이다. 그게 대의정치에서 흔히 나타나는 현상이다.

대통령이나 국회의원은 인민의 생각을 비유하기 위한 재현들인데 그 재현이 오히려 인민들의 생각을 규정해 버린다. 그들의 생각이 즉 인민의 생각이라고 미디어들이 만들어 버리는 것이다.

재현이 재현을 넘고 그리고 실재조차 넘어 버리는 것에서 그 재현이 어떤 방향으로 움직이느냐 하는 문제가 생길 수 있을 것이다. 재현이 끊임없이 안으로(중심으로) 작동하는 경우는 엄밀하게 말하면 재현이 아니라 '중심-되기'라고 해야 할 것이다. 중요한 것은 재현의 방향이 밖으로 작동하는 것이다. 그것은 '중심-되기'가 아니라, 실재 혹은 중심을 끊임없이 '훼손'하면서 무한한 재현을 추구한다. 그것은 진짜 재현이고 '탈주' 운동이라 할 수 있을 것이다. 이런 운동은 어떤 게 있을까? 그게 '녹색-되기' 혹은 '불가능한 것-되기'가 아닐까? 그것은 어쩌면 '물질-되기'라고도 할 수 있을 것이다. 하여 '중심과의 끈'이 희미해져 버리는 것이다. 그곳에선 중심의 억압적 시스템은 작동할 수 없다. 오직 재현뿐이고 운동과 생성뿐이다. 이렇게 재현은 중심을 '때리는' 일을 끝없이 한다. 중심을 때리고 벗어나면서도 자신은 결코 중심이 되지 않으려는 운동이 진정한 재현이라 할 수 있을 것이다. 그런 일 중 하나가 바로 재현을 재현으로 이해하는 일일 것이다. 즉 '돼지 우리'와 '개새끼'는 그저 재현이었을 뿐 그걸 '실재'로 착각하면 안 된다는 것이다.

ⓒ이광수. 인도, 마니뿌르. 2014.

아주 가난한 곳이다. 주류 사회로부터 핍박받는 그곳 통째로 비주류인 곳이다. 만나는 사람들마다 제대로 옷을 입은 사람도 별로 없고, 뭐 마땅히 먹을 곳도 없는 그런 곳이다. 그런데 더 심한 것은 주변 사방이 온통 쓰레기 천지라는 사실이다. 죄다 비닐봉지 쓰레기다. 그냥 버린다. 아무런 생각도 없이 마구 버린다. 쓰레기 버리는 게 잘못된 거라는 생각 자체가 없는 것이다. 하수구도 꽉 막히고 하천이고 강이고 온통 쓰레기 천지다. 마음이 답답해지고 해서도 그렇겠지만, 뭔가 기록을 남길 만한 장면이다 싶어 카메라를 든다. 그리고 숙소로 돌아와 사진을 훑어본다. 쓰레기 투기 내지는 환경오염에 대한 답답함이 배어나지 않는다. 찍을 때의 마음과 볼 때의 마음이 달라진 것이다. 어차피 나는 저곳의 객일 뿐이었으니, 분노라기보다는 일종의 계몽심이 일었을 거고, 그 계몽심이라는 게 금세 사라져 버리는 게 보통이다. 그래서 그랬는지는 모르겠지만, 카메라에 기록된 사진을 보면서 여러 가지 생각이 이어지며 흐른다. 무엇이 쓰레기이고 무엇이 쓰레기가 아닌가? 쓰레기와 쓰레기가 아닌 모든 것이 섞여 있는 세계에서 당신은 어느 것을 또 다른 어느 것으로부터 구별할 수 있는가? 결국 난, 분명한 대상을 찍은 이미지를 가지고 사회적 사실로서의

쓰레기가 아닌 존재론으로서의 쓰레기를 말하려 하는 것이 되어 버렸다. 사회 기록이나 고발로서의 다큐멘터리를 버리고 문학으로서의 다큐멘터리를 택한 것이다.

──시가 포착한 풍경

거짓말이 하나도 없는 사회는 좋을 것 같지만 불편한 것도 많다. 가령 옷을 생각해 보자. 여러 가지 상황에 맞는 옷이 필요 없게 될 것이다. 가령 옷이 추위를 피하거나 피부를 보호하는 것 이상의 역할을 못할 것이다. 집에서 입는 옷과 직장 혹은 결혼식이나 장례식에서 입을 옷이 구별이 안 되는 사회, 오직 하나의 용도밖에 없는 사회가 될 것이다.

이것은 일원론 세계와 비슷해 보인다. 거짓이 없고 오직 진실만 있는 곳. 악(惡)은 없고 오직 선(善)만 있는 곳 말이다. 예전에 이런 곳을 '천국'이라고 했다. 악은 티끌만큼도 없는 세상이 흔히 말하는 천국인데 그곳엔 일단 '운동성'이 없을 것이다. 전혀 움직임이 없는 곳, 마치 강력한 자석에 쇳가루가 붙어 버리듯 강력한 일자(一者)에게 모든 게 붙어 있는 곳 말이다. 그곳엔 운동성이 없

을 뿐 아니라 만약 운동성이 있다면 그것은 가짜로 취급된다.

'자신과 자신의 것'만 있는 곳이다. 자신이 대상화할 만한 것이라곤 전혀 없는 곳이라 해야 할 것이다. 가령 자신과 다른 사람의 신체를 생각해 보자. 함께 살고 있는 다른 사람이 어떤 일을 너무 열심히 해서 팔이 아프다면 우린 그 사람에게 측은하거나 미안한 생각을 갖게 될 것이다. 하지만 그 사람에게 그런 마음을 갖는 것이지 그 사람의 팔에게는 갖지 않을 것이다. 그걸 자신의 신체로 가져와 보면 더 극명하다. 자신의 팔이 열심히 일을 하여 아무리 팔이 아파도 자신의 팔을 제외한 자신의 다른 신체가 아픈 팔에 미안한 생각을 갖지 않을 것이다. 이것은 완벽한 일원론이다. 일원론에는 부분이 있는 것 같지만 실제로는 부분이 없다. 그게 일원론의 핵심이다.

일원론에서 신과 인간인 자신 사이에 구분이 있는 것 같지만 사실은 구분이 없다. 대체로 이원론은 일원론으로 가기 위한 트릭이다. 남자와 여자를 엄격하게 구별하는 것 같지만 실제론 남자가 중심이고 여자는 남성이 결핍된 존재다. 여자는 실제로 존재하지 않는 '결핍된 존재'다. 일원론에서 신과 인간도 마찬가지다. 인간이 존재하는 것 같지만 신성을 결핍한 게 인간일 뿐 일원론의 주연도 아닐 뿐만 아니라 조연조차도 아니다.

반면에 당신이 그 어떤 누구도 아닌 '당신 자신'인 곳은 어떨

까? 이것은 '불일(不一)'의 세계다. 자신과 당신은 다르다. 달라도 완벽하게 다르다. 이게 모나드의 세계라 생각한다. 이것은 이원론을 넘어 다원론의 세계다. 요소나 원자론과 비슷하다. 하지만 이게 일원론의 세계로 뒤섞이면 어떻게 될까? 일원론이지만 다원론인 세계! 불일(不一)도 아니고 불이(不異)도 아닌 세계. 같지도 않고 다르지도 않은 세계다. '이다, 아니다'가 뒤섞인 세계!

그게 우리가 살고 있는 세상이라 생각한다. 타자와 자신이 다르지도 같지도 않은 세상, 자유롭고 평등한 세상, 열려 있기에 끝없는 운동이 가능한 세상, 하지만 하나인 세상. 그게 지금 우리가 살고 있는 세상, 아니 우주다! 정확하게 말해서 바로 '지금 이 순간'이다. 1년 전이나 하루 전도 아닌 바로 '지금 이 순간'이 닫혀 있지 않는 일원론의 세계다. 거짓말이 있지만 거짓으로 작동하지 않고 진실이 있지만 진실로도 작동하지 않는다. '서로 짝을 지어' 작동한다. 둘만 짝 지을 뿐 아니라 존재라면 모두가 연결되어 있다. 이른바 '끈 이론'이다. 어떻게 보면 커다란 동일성의 여물통이다. 그곳에서 우린 생성된다. 하여 '근친상간'이다. 벗어나려 해도 벗어날 수 없다. 크기가 커서 벗어날 수 없는 게 아니라 경계가 없기에 그렇다. 경계가 없기에 늘 생(生)하며 운동은 멈추지 않고 전달될 수 있다. 온 사방으로 영원히 그리고 유일하게.

ⓒ이광수. 인도, 구자라뜨. 2017

___렌즈에 비친 언어

　해넘이를 보러 작은 산 하나를 오르는 시간. 산에 큰 나무는 없고 오직 자잘한 관목들만 누워 있는 듯하여 별로 눈에 띄지 않는다. 관심은 오로지 해넘이 풍경이었으니 그 넘어가는 빛이 물들이는 사위의 색깔이 변하고, 바람이 차가워지는 것에만 쏠린다. 저 멀리 지평선인지 수평선인지 사막인지 바다인지 강인지 알 수 없는 어떤 대자연의 풍경이 펼쳐진다. 아직 해넘이의 그 빛이 당도하지 않아서인지 붉은색은 띠지 않고, 오로지 빛이 있어 모습이 보이다가 차츰 어둠 속으로 사라져 버리는 것만 눈에 들어올 뿐이다. 시나브로 일어나는 일이다. 눈은 멀리만 바라보고 있는데, 느닷없이 가까이, 바로 눈앞에 어떤 가시덤불로 된 나무 하나가 웅크린 듯 앉아 있다. 그 안으로 빛이 기울면서 들어가니 새삼 아름다워진다. 그는 빛이 들어가기 전에도, 빛이 들어가는 지금에도 그리고 빛이 사라져 버리는 밤에도 여전히 그 자리에 존재하는 것이지만, 그것을 바라보는 이에 따라 존재했다가 사라졌다가를 하는구나. 아름다워졌다가 아름답지 않아졌다가를 반복하는구나. 관심을 받지 못하는 곳에 존재한다는 것이 이렇구나. 이런 생각에 빠진다. 풍경이라는 것이 앞을 바라보고 가면서 보는 것 다르고, 가다가 정지하여 뒤를 흘낏 바라보면서 보는 것이 다르

다. 그럴 때 카메라로 포착한 이미지도 물론 달라진다. 같은 눈이라지만 그냥 홀로 보는 눈과 카메라라는 도구를 가져다 대고 그것으로 보는 눈은 달라진다. 그것은 우리의 눈은 쉬 익숙해지고, 새로움이란 그 쉬 익숙해짐으로부터 벗어나면서 생기는 것이기 때문이다. 새롭게 보지 않으면 있는 존재조차 사라져 버린다.

__시가 포착한 풍경

예전에 어떤 영화에서 '거짓말이 하나도 없는 나라'가 있었다. 그곳에 사는 사람들은 늘 진실만을 말한다. 애인과 만나야 할 시간이 되어도 자위를 하고 싶으면 자위를 하고 있다고 말하며 그것 때문에 애인에게 잠시 기다려 달라고 말한다.

어느 날 주인공인 아들이 위독한 어머니 병문안을 갔다. 어머니가 죽음에 대한 두려움 때문에 괴로워하니까 어머니를 위로해 줄 양으로 "어머니 너무 걱정 마세요, 그곳도 살기가 그리 나쁘지는 않습니다"라고 말하게 된다. 위독한 어머니는 그 말을 잘 듣지도 못했지만, 진정 놀란 것은 옆에 있던 간호사와 의사였다. 아

니, 사후 세계에 대해서 말하다니, 아무도 가본 적 없는 사후 세계를 '그리 나쁘진 않다고' 말할 수 있다니. 하여 그 소식이 삽시간에 세계로 퍼진다. 인류 최초로 사후 세계에 대해 안다고 하는 사람이 나타난 것이다. 추호의 거짓말도 없는 세계였으니 그들은 얼마나 놀랐을까? 아들은 사후 세계에 대한 특별성명서까지 발표하게 되고 세계의 언론들은 경쟁적으로 취재를 한다. 후폭풍이 너무 엄청날 것 같아 아들은 거짓말을 할 수밖에 없었던 것이다. 그 후 아들은 거짓말을 조금씩 하는 게 자신에게 매우 이익이 된다는 걸 알게 된다. 가령 카지노에 가서 베팅한 칩을 결과가 나온 뒤 슬쩍 옮기는 것 말이다. 그렇게 해서 돈을 엄청나게 따게 되는데 그는 '도박의 천재'라는 말도 듣게 된다. 거짓말이 하나도 없는 사회에서 작은 거짓말이 엄청난 파장을 몰고 온 것이다.

우리 사회가 만약 거짓말이 없는 사회라면 어떨까? 상상조차 할 수 없을 것이다. 아마 지금의 산업 전반이 무너질 것이다. 먼저 옷이나 화장품 회사는 도산할 것이고, 판사나 검사, 경찰, 변호사 심지어는 정치인도 필요 없을 것이다. 거짓말 탐지기, 도청 장치, CCTV, 자물쇠와 열쇠 그리고 문조차도 없어질 수 있고, 영화의 애로 장면 그리고 공매도, 립싱크, 사랑 고백, 가짜 오르가슴 같은 것도 없어질 것이다. 그리고 '거짓'이라는 말과 함께 '진실'과 관련된 계열의 말도 없어질 것이다.

우리는 거짓이 횡행하는 사회에 살고 있다. 그런데 횡행하는 정도가 아니라 삶 전체가 거짓으로 이루어지는 사회라고 하면 어떨까? 너무 충격적인가. 먼저 우리의 욕망은 한시도 빠짐없이 거짓으로 치장된다. 벗고 싶어도 입어야 하고, 자고 싶어도 자질 못하며, 섹스하고 싶어도 섹스하지 못하고, 일하기 싫어도 일해야 하고, 화가 나도 웃어야 하며 웃고 싶을 때도 근엄하게 참아야 한다. 자신이 한 일을 분명 기억하면서도 기억이 나질 않는다고 말한다. 집에서 밖으로 잠시 나갈 때도 집에서 입고 있던 옷을 벗고 밖에서 입는 옷으로 바꿔 입는다. 심지어 모임에 가기 위해(혹은 가지 않기 위해) 주변 사람을 죽일 때도 있다.

생각해 보자. 태어나서 한 번도 거짓말을 해보지 않았다는 사람은 있는지? 아마 없을 것이다. 그러면 늘 진실했지만 어쩔 수 없이 거짓말을 하는 사람은 있는지? 차라리 태어나서 한 번이라도 거짓말을 하지 않은 적이 없다고 말하는 사람은? 다행히도 우리는 거짓의 온갖 상징들로 가득 찬 사회에서 살고 있다. 그 덕분에 앞에서 무너질 것이라고 말했던 산업들이 너무도 팽팽 잘 돌아간다. 어딜 가나 감시 카메라가 작동하고 때와 장소에 맞는 에티켓들이 기다린다. 파트너와 섹스가 하고 싶어 고백을 부도어음처럼 늘어놓는다. 취해도 안 취한 척, 몰라도 아는 척, 없으면서 있는 척, 거짓은 거짓들을 거듭 불러 그 누적된 거짓들의 두께가

두꺼워 진실처럼 행세하려고 하지만 그것 역시도 거짓이다. 실로 거짓이 거짓을 생산해 내는 능력이 놀라울 뿐이다.

ⓒ 이광수, 인도, 구자라뜨, 2017

─ 렌즈에 비친 언어

　겨울철이라지만 낮에는 조금만 걸어도 땀이 줄줄 흐르는 아주 더운 날의 연속이다. 카메라를 매고 다니는 사람으로선 땀이 주르륵 흐를 때가 참 곤혹스럽다. 땀 닦다가 결정적 순간을 놓칠 때가 이따금씩 생긴 것도 그렇지만, 땡볕에 서서 집중해 대상의 중심을 잡고 평형을 맞추어야 할 때 그 땀 때문에 여간 곤혹스럽지 않을 때가 한두 번이 아니다. 이 사진을 찍을 때 바로 그랬다. 외지 사람이라면 으레 방문하는 곳 간디박물관을 의례처럼 향한다. 간디가 어렸을 적에는 어떻게 살았고 나중에 커서는 어떻게 살았는지를 사진으로 파노라마처럼 보여준다. 사람들은 예의 박물관에서 보듯 그냥 그렇게 보고 고개를 끄덕이면서 지나간다. 그러다 1층 중간 부분에 간디와 그의 부인의 상(像)이 우두커니 서 있다. 사람들은 누가 먼저랄 것도 없이 연신 그와 그의 부인의 발에 손과 고개를 대며 경배를 한다. 하긴 살아 있는 사람도 신으로 모시고 경배하는 사람들인데, 이미 죽은, 그것도 순교당하듯 죽은 사람이야 오죽할까. 그의 죽음을 통해 적국 파키스탄을 악마시하고 저주하면서 뭔가 정치적 이득을 챙기는 자들에게는 그야말로 신이 되기에는 충분한 존재다. 그들의 종교심에 괜한 부아가 치밀어 상하좌우가 바로 선 정확한 사방 대칭의 사진 대신

어딘가 좀 삐딱해 뭔가 부족한 듯한 모습으로 찍었다. 사진은 결국 대상을 보는 사람의 시각을 반영하는 것이다. 항상 반듯하게 균형 잡힌 사진만이 좋은 사진은 아니다. 세상이 이미 반듯하지 않으니 그런 세상을 말하는 데는 삐뚤어진 사진이 더 좋다는 말이다.

__시가 포착한 풍경

고통을 잊는 데는 두 가지 방법이 있다. 그중 하나가 당하고 있는 고통보다 더 큰 고통을 불러 오는 것이고 다른 하나는 고통을 반감시킬 수 있는 고통과는 질적으로 다른 즐거움을 불러 오는 것이다. 아마도 더 큰 고통을 원하는 사람은 거의 없을 것이다. 문제는 즐거움인데 과연 즐거움이란 어떤 것일까?

즐거움은 이성을 올바로 이해하고 세우는 일이다. 냉철한 이성으로 세상을 바라볼 수 있도록 하는 게 즐거움이라는 것인데, 사실 냉철한 이성을 세우는 것과 세상을 바로 보는 것은 동전의 양면과 같다. 냉철한 이성이 있어야 세상을 바로 볼 수도 있지만 세상을 바로 보는 것 그 자체가 냉철한 이성이라는 말도 되기 때문이다.

세상의 일에 무관심(無關心)하거나, 우상(偶像)에 빠지거나, 편견(偏見)에 사로잡히는 것은 그 순간 매우 짜릿하고 즐거운 것 같지만 고통을 배가(倍加)시키는 일이다. 이 세 가지도 사실은 동전의 양면이며 도미노 현상처럼 서로서로 연결되면서 삶을 무너뜨린다.

가령 많은 사람들이 우리는 왜 경제도 이만큼 발전했는데 선진국이 못 되고 있는 것인지 의문을 갖는다. 즉 경제 성장을 선진국의 척도로 보는 것이다. 하지만 선진국이 되려면 반드시 '민주주의'가 기반이 되어야 한다. 민주주의란 공동체가 생산한 결과물에 대한 '권력'을 평등하게 나누는 것이고, 그때 결과물의 크기는 그렇게 중요하지 않다. 가령 열매는 엄청나게 큰데 평등하게 나눌 수 없다면 그것 자체가 '재앙'이다. 즉 고통이 배가되는 것이다. 그러므로 중요한 것은 민주주의이며, 특히 '일상적 민주주의'가 필요하다. 즉 민주주의도 '평등'이 필요하다는 말이다. 그런 의미에서 본다면 낮은 곳에서 그리고 활짝 열려 있는 민주주의가 아니면 진정한 민주주의가 아니라고 할 수 있을 것이다. 그들만의 민주주의는 진정한 민주주의가 아니다.

우상에 빠지는 것도 마찬가지다. 마치 약물에 중독되는 것과 비슷하다. 이것은 어떤 결과물에 대한 맹신에서 오는 것이고 현실에 대한 허무주의에서 오는 것으로 보인다. 이것은 현실의 고통을 마냥 잊어 보겠다는 것으로 여겨진다. 그럼으로써 고통을

배가시킨다. 그리고 그 고통을 마치 즐거움인 것처럼 착각한다. 심지어 고통을 자신에게 내부화시켜 도그마를 만들고 그 속에서 허우적거린다. 허우적거리는 강도가 깊을수록 맹신의 무게가 자신을 더 짓누른다.

편견에 빠지는 것은 고통을 불러 오는 완성판이라고 할 수 있을 것이다. 무관심하고 우상에 빠지는 것의 결과물이 어쩌면 편견인 것이다. 그들은 오직 하나의 법칙이 있고 그 법칙의 '옳음'은 영원히 변하지 않는다고 생각한다. 수천 년 아니 수억 년이 지나도 변하지 않는 게 있다고 여기는 것이다. 이 모든 것들은 이원론(이분법)에서 시작되었다. 물론 이원론적 발상도 완전한 악은 아니다. 세상엔 완전한 악이나 선, 즉 최고 좋은 것, 나쁜 것은 없다. 오직 더 좋은 것과 더 나쁜 것만 있을 뿐이다. 도덕(道德)이 아니라 윤리(倫理)다. 윤리는 도덕에 비해 '정도(程度)의 차이'를 이야기한다.

고통을 벗어나기 위해 더 큰 고통을 불러 오는 사람은 거의 없을 거라고 말했다. 하지만 우리는 아이러니하게도 그런 방식으로 세상을 살고 있다. 고통을 벗어나기 위해 더 큰 고통이 될 씨앗을 불러 오는 방식 말이다. 그것은 바로 세상의 일에 무관심하고, 우상을 숭배하며, 편견에 빠지는 방식으로 세상을 바라보고 실제로도 그렇게 사는 것이 아닐까?

ⓒ이광수. 인도, 구자라뜨. 2017.

학살이 일어난 지 15년이 지났다. 2002년 인도의 구자라뜨 전역에서 한 달 가까이에 5,000여 명이 죽임을 당했다. 그 난리통에서 희생이 가장 컸다는 곳을 찾았다. 여인은 강간당하고, 아이는 산 채로 불에 타 죽었다. 칼로 찔러 죽이고, 목을 베 죽이고, 망치로 머리를 짓이겨 죽였다. 내 아이도 그렇게 죽었으니, 니들 아이도 그렇게 죽어야 한다. 인간이 저지를 수 있는 가장 잔혹한 죄악이 백주 대낮에 벌어졌다. 얼마간의 시간이 흘렀을까? 사람들은 뿔뿔이 흩어졌고, 그 흩어진 자리에 다른 사람들이 들어와 앉았다. 이윽고 웃음소리가 터져 나오고, 새로운 이웃 공동체가 복원되었다. 이내 모두들 그날을 다 잊어 가기 시작했다, 적어도 겉으로는. 그리고 15년이 흐른 그 자리, 낯선 이방인이 한동안 그 자리에 선다. 아무것도 볼 수 없고, 아무 소리도 들을 수 없다. 누구도 그 비극의 현장에 추념비 하나 세우자고 말할 수 없다. 진실은 밝혀질 수가 없음을 알기 때문이다. 그날은 다 잊힌 것일까? 사람들은 그 비극을 온전히 극복한 것일까? 그때 그 자리에 있던 저 나무는 그 광경을 다 보았을 텐데. 나무는 아무 말이 없고, 사람들도 아무런 말을 하지 않는다. 해가 뉘엿뉘엿 넘어갈 무렵 이방인은 개 짖는 소리에, 채소 파는 소리에, 차 경적 소리에 아무 생각

하나 가지런히 하지 못한 채 그냥 돌아올 수밖에 없다. 할 수 있는 일이라곤 카메라 셔터를 누르는 것뿐이다. 사진은 때로는 보이지 않는 것을 기록하기도 한다. 그것은 카메라의 눈을 사람의 마음의 눈으로 보고, 카메라의 셔터를 사람의 마음의 손으로 누르기 때문이다.

__시가 포착한 풍경

항법(航法) 중 '대권(大圈) 항해'라는 게 있다. 평면으로 된 해도(海圖)에서 보면 직선이 아니라 크게 원호(圓弧)를 그리면서 항해하는 것으로, 직선으로 가는 것보다 비효율적으로 보인다. 우린 두 점(點) 간의 가장 짧은 거리가 두 점 사이를 잇는 직선이라 알고 있다. 하지만 그건 오직 평면 위에서만 그렇다. 보통 해도는 구체(球體)인 지구(혹은 바다 표면)를 평면으로 펴 놓은 것이다. 그걸 점장도법(mercator, 漸長圖法)이라 하는데 감귤의 껍데기를 까서 평평한 바닥에 펴 놓는 걸 떠올리면 되겠다. 그때 껍데기가 갖고 있던 곡면은 왜곡된다. 해도도 마찬가지다. 평면 위에서 비효율적으로 보이던 대권 항해는 실제론 직선 항해보다 더 효율적인데 가

령 한국에서 태평양을 횡단하여 미국으로 간다고 할 경우, 속도에 따라 차이가 있겠지만 대략 이틀 정도 단축되는 걸로 알고 있다. 즉 평면에서의 직선은 실제 구간의 최단 거리가 아니며 오직 특수한 경우를 나타내는 거리일 뿐이다. 지구와 다른 별 간의 거리도 마찬가지다. 우리와 별 사이의 가장 짧은 거리는 직선 거리가 아니다. 그리고 실제로 지구에서 그 별에 갈 때도 직선 거리론 갈 수도 없다. 가야 할 길이 중력장(重力場)에 의해 휘어지기 때문이다. 항해에서도 마찬가지다. 배는 바다 표면을 무시하고 달릴 수 없다. 그러므로 반드시 바다 표면이 생긴 대로(구의 표면) 항해를 해야 하는 것이다. 물론 넓이와 길이가 짧으면 짧을수록 평면이나 직선에 가깝게 될 것이다. 평면에서 이루어지는 게 '유클리드 기하학'이라면 '유클리드 기하학'은 '곡률 기하학(리만 기하학, 비유클리드 기하학)'의 특수한 경우라고 해야 할 것이다.

사진 역시 대상의 다양한 곡면을 평면에 옮겨 놓는 일을 한다. 여기서 사진의 기술적 방법론을 말하려는 것은 아니다. 또 그 왜곡이 좋거나 나쁘다는 것을 말하려는 것도 아니다. 다만 곡면이라는 게 우리 삶에서 무엇이고 어떻게 작동하는가를 알고 싶은 것이다. 그걸 '사진 찍기'의 본능이라 할 수 있을까? 어쩌면 그것은 '사진 찍기'를 통해 곡면과 평면의 경계를 찾아내고 그 경계 속에다 세상의 모든 곡면을 가두는 일인지도 모르겠다. 하지

만 그 '가둠'이 대상을 꼼짝 못하게 하는 일은 아니다. 그럼 무엇이라고 해야 할까? 그것은 아마도 무언가를 힘껏 '상징'하고 싶은 일일 것이다. 하여 꽃 한 송이가 온 계절을 자기 몸속에 가두는 상징을 드러내는 것처럼 말이다. 하여 사진은 시적(詩的) 옹이를 담아낼 수 있을 것이다.

하지만 그것보다 더 중요한 것은 우리가 사진의 평면에 묻어나는 그 곡면들이 무엇인지를 알아야 하는 것이다. 그게 우리 삶속에 부스러져 있는 '사소함'들이라 말하고 싶다. 아주 사소한 것들, 너무 사소하여 금방 잊혀지거나 심지어 잘 퍼 올려지지 않는 것들 말이다. 그들은 우울하고도 멍한 소의 눈망울을 갖고 태어난다. 하여 그 사소함 속으로 들어가 보면 그냥 '눈물바다'다. 그냥 슬픈 게 아니라 마치 해변의 따개비처럼 가장자리에 파도와함께 숨을 쉬며 살고 있는, 하지만 저 파도가 어떻게 힘을 옮겨왔는지를 다 알고 있는 '사소함'들 말이다. 그것은 누군가의 솜털처럼 수없이 접혀 있다고 해야 할 것이다. 우리는 수많은 사소한 곡면들을 다 지나쳐야 일정한 문턱에 도달할 수 있는 것이다.

그러므로 '사진 찍기'란 거친 항해의 모습과 같다고 할 수 있다. 푸르디푸른 빛깔의 집은 점점 멀어지고 드디어 잊혀져 하나의 점이 되는 시간, 하지만 그 접혀진 바다를 일일이 다 겪어내는 것 말이다. 사진 찍기도 그러하리라 생각한다. 삶의 '사소함'들에

관심을 갖고 그곳에다 자신의 초점을 들이미는 것, 그것도 아주 가까이 말이다. 그 어떤 사소함도 진정 사소함으로 취급되는 것에 가슴 아파하는 것 말이다. 그리고 그게 방향을 틀어 화살처럼 셔터를 누르듯 자신의 가슴을 향해 '되찌르는' 것 말이다.

ⓒ이광수. 인도. 디우. 2017

여기가 아라비아해로구나, 라는 생각을 하니, 괜히 낭만적인 묘한 느낌이 들었다. 햇빛은 엄청나게 강하게 내리쬐는데 아이들이 바닷가에서 아무렇지도 않게 흙놀이를 하고 있었다. 피부 다 타겠다, 아무리 까만 피부라도 그렇지, 저래도 괜찮으려나, 하는 쓸데없는 걱정이 들었다. 아, 나에게도 저런 시간이 있었는데, 바닷가에서는 아니지만, 학교 운동장에서 까만 고무신에 흙을 담고 나르고 푸면서 노는 그 시절이 있었지, 하는 생각에 50년 전으로 잠시 시간 여행을 하였다. 그때 담아두지 못했던 나의 시간들을 여기서라도 담아 보자. 그리고 이 사진으로 나의 시간 여행을 가 보자는 생각에 카메라를 꺼냈다. 카메라 위치를 아무리 달리 잡아 봐도 햇빛이 너무 강해 실루엣을 피할 수가 없었다. 빛이 쪼이고 그 빛이 고인 웅덩이로부터 반사되는데, 그 빛도 엄청 강해 아이들이 뒤엉킨 모습과 섞이니 어떤 카오스 같은 장면이 나오겠구나, 하는 생각이 들었다. 카오스. 모든 원초적인 에너지가 폭발하여 드러나기 이전의 상태. 그 카오스는, 사실, 아이들의 놀이에 응축되어 있는 건데, 하는 생각으로 겹친다. 그 놀이를 우리는 잃어버린 채 산다. 우리는 너나 할 것 없이 에너지가 고갈된 삶을 사는 것이다. 사육당하는 삶, 생산만이 삶의 이유이고 합리만이 존

재의 이유가 되어 버린 삶을 산다. 놀이가 사라지고, 축제가 사라져 버린 현대인의 삶이다. 물과 흙과 햇빛이 주는 자연의 놀이터에서 놀이와 인간의 완성 그리고 노동과 자본주의의 효율성까지 생각을 해본다 .

─ 시가 포착한 풍경

길에서 만난 고양이가 신기해서 오랫동안 쳐다보다 손으로 쓰다듬어 주기까지 했다. 이 장면만 보면 적어도 그는 나쁜 사람이라 할 순 없을 것이다. 동물을 사랑하는 착한 사람! 그런데 몇 분 전 근처 바닥에서 1만 원짜리 지폐 두 장을 발견했고 주위를 두리번거리다가 주머니에 슬쩍 집어넣었던 사람도 바로 그다.

홍상수 영화 「오, 수정」에서는 그런 '채칼에 썰린 것' 같은 사건들을 보여준다. 영화는 크게 두 부분으로 나뉘는데 편의상 ㄱ, ㄴ이라고 하자. 장면 ㄴ은 ㄱ보다 30분 정도 앞에 벌어진 사건들을 보여 준다. 하여 박 기사에게 "네 마음대로 할 것 같으면 당장 집어치우라"고 큰소리 쳤던 영수(케이블 방송국 PD)는 사실 사무실에서 박 기사에게 쌍욕을 들으면서 뺨을 얻어맞기까지 했었다.

수정(방송 작가)도 마찬가지다. 남자 경험이 거의 없는 숙맥처럼 행동하지만 한때 영수를 좋아해 섹스 직전(섹스가 이루어지려면 얼마나 많은 애무가 수반되어야 하는지 상상하라)까지 갔던 사이다. 박 기사는 그들 사이를 벌써 눈치 챘는지라 영수에게 수정을 '씨발년'이라고 부를 정도다. 제훈(돈은 많지만 순수한 청년)도 순진한 연애 초보처럼 말하지만 수정을 옆방에 두고도 '정아'라는 여자와 진한 키스를 하는 '대범한(은근히 꼴리게 하는)' 사람이다. 급기야 호텔에서 수정의 젖꼭지(양쪽)를 열심히 빨다가 너무 흥분하여 '수정 씨'라 해야 할 것을 '정아 씨'라 해서 문제를 만들고 말았다.

현재는 직전의 결과이기도 하지만 원인이기도 하다. 영화에서 30분 전 장면들을 보아야 앞 장면들이 이해될 것 같지만 반드시 그렇지만도 않다. 가령 30분 전 장면이라 할지라도 30분 후 장면들이 없다면 '무용지물'이기 때문이다. 즉 어떤 장면이든 그 장면 하나만으론 아무런 의미를 생성해 낼 수 없다는 말이다. 그런데 영화에서 본 것처럼 우리가 일정한 간격으로 어떤 장면들만을 볼 수밖에 없는 세계에 살고 있다면 우린 심각한 상태에 빠질 수 있다.

우린 일상에서 그런 걸 많이 경험한다. 가령 한 달에 딱 한 번 만나는 '모임' 같은 것을 생각해 보자. 동일한 모임에서 동일한 인물들이 만나기에 서로 '굳어 버린 이미지'를 갖게 될 가능성이 높다. 가진 사람은 가진 사람끼리, 배운 사람은 배운 사람끼리 더

나아가 진보는 진보끼리, 세대는 세대끼리 등과 같이 취향과 생각이 동일한 사람들끼리만 만난다면 다양한 삶을 접할 기회를 스스로 사라지게 해버리는 것일 수 있다는 것이다. 확대는 되질 않고 오직 심화가 가속되는 관계라고나 할까. 이건 마치 영화 기법처럼 어떤 사건을 등질적 간격으로 보여 주는 것과 비슷해 보인다. 그런 동일성의 힘이 자력(磁力)처럼 작동하는 경우가 동문(同門)이나 동향(同鄕) 같은 모임이 아닐까. 그들은 그곳에 단속적으로 모여 동일한 과거에 일어났던 동일한 기억을 더듬으면서 마치 자위를 하듯 살아간다. 그것이 '불신지옥 예수천국'을 외치는 것과 무엇이 다른가. 그들의 살아가는 방식은 '근친교배(近親交配)'라 할 수 있을 것이다. 하지만 '근친교배'는 자신뿐 아니라 공동체를 연약하게 만들고 결국 다양한 관계들을 사라지게 만들 것이다.

오해는 오해를 낳고 점점 두터워져 편견이 된다. '사진 찍기'도 까딱하면 그런 편견이 될 수도 있을 것이다. 사진이 단속적 찰나에 이루어지는 작업이기에 더욱 그렇다. 하여 우리는 등질적 이미지의 홍수 속으로 떠내려가 버릴 수도 있을 것이다. 그러므로 한 장의 사진은 반드시 관계 속에서 작동하고 관계 속에서 의미를 남겨야 한다. 그것은 자신이나 우리가 아닌 '타자'를 아는 것이기도 하다. 타자들은 마치 늑대의 무리처럼 '잡종'을 이룬다. 중요한 것은 동일성이 아니라 '잡종'들이 더 강하다는 것을 아는 것이다.

©이광수. 인도. 까르나따까. 2016

산 위에 있는 어떤 힌두 사원으로 간다. 대개의 힌두 사원이 그렇듯 본당이 있고 그 주위로 여러 별당이 있다. 여러 별당 가운데 사원 초입에 있던 이 별당이 눈에 확 띄었다. 시각 디자인의 특이한 점 때문이었다. 우선 벽면이 하얗게 칠해져 있다. 하얀색이란 눈으로 볼 때는 주변의 여러 존재들과 입체적으로 어우러지면서 그냥 하나의 색으로 보이지만, 사진 이미지로 만들어 놓으면 그 평면성 때문에 주변이 존재하지 않아 마치 프레임의 경계가 없는 것 같은 착시가 생기게 하는 것이다. 문이 아주 밝은 빨간색으로 칠해져 있었다는 점도, 문 중앙 윗부분에 쉬바 신의 상징이 단출하게 그려져 있다는 것도 눈길을 끄는 데 충분했다. 그런데 그 안을 보니 또 하나의 문이 있다. 똑같은 방식으로 되어 있는 게, 마치 그 안에는 또 똑같은 방식의 문이 있을 것 같고, 그 안에는 또 똑같은 문이 있을 것 같았다. 마치 뫼비우스 띠와 같이 들어가면 나오게 되는데 그것이 다시 들어가는 것이 되고, 다시 나오게 되는 것 같은 그런 시공간의 질서가 허물어져 버리는 어떤 시공간의 초입에 내가 서 있는 것 같은 환상이 순간적으로 들었다. 느낌이 사라지기 전에 카메라를 꺼내서 셔터를 누르는데, 안에서 바로 그 빨간색과 똑같은 옷을 입은 여성 사제가 서 있다.

순간적으로 그 사제를 온전한 모습으로 담고 싶지 않았다. 그래서 반만 잘랐다. 인간이 온전한 형태로 존재하는 시공간이란 존재하지 않음을 말하고 싶어서였다. 그러다 내친 김에 프레임 각도까지 확 틀어버렸다. 사진의 문법이란 존재하지 않는다는 것, 잘 찍은 사진 한 장이란 개념은 없다, 라는 것을 말하고 싶어서였다.

___시가 포착한 풍경

감각에 대해 생각해 보자. 가령 시각에 대해 생각해 보자. 우리는 시각 하면 눈을 생각하고 우리 눈이 어떤 것을 보는 걸 떠올린다. 심지어 우리 눈을 시각의 최고 높은 자리에 놓고 다른 시각들을 우리의 시각 아래로 쭉 위계화시킨다. 우리의 눈과 닮았으면 고등한 눈이고 멀어지면 열등한 눈이 되는 것이다.

그런데 과연 시각이 그런 걸까? 가령 원초적인 생물(혹은 무생물)들이 우리가 볼 때 '촉각'처럼 여겨지는 방식으로 무엇을 감각하고 있다면 그것도 시각의 한 종류라고 해야 하는 것은 아닐까? 즉 우리가 우리 눈을 통해 본다고 생각하는 시각은, 우리와 같은

한 가지 방식만 있는 게 아니라는 말이다. 우리는 우리 방식대로 보지만 다른 존재들은 우리와는 다른 눈 혹은 다른 방식으로 가령 촉각이나 미각 혹은 우리보다는 훨씬 '눈 같지도 않는 눈'으로 본다는 것이다. 하지만 그 모든 것들도 시각이고 '눈'이라 할 수 있다는 말이다. 우리는 오직 우리 눈만을 중심 혹은 최고 높은 곳에 놓고 우리 눈을 통해 보는 방식만이 '시각'이라고 착각하고 있다는 것이다.

좀 더 확대시켜 보자. 가령 보여지는 것 혹은 감각되어지는 것이 존재한다 했을 때 우리에게 보이지 않는 것은 어떻게 존재할까? 가령 지금 앞에 있는 모니터 앞면은 눈에 보이니까 존재한다는 것을 쉽게 알 수 있지만, 모니터 뒷면은 보이지 않으니 뒷면은 어떻게 존재하는 것일까? 예전에 『사진이 묻고 철학이 답하다』에서 '공간에 대한 믿음'이나 자신이 보지 못하는 것은 신(神)이 대신 그것을 보아 줌으로써 해결할 수 있다고 했다.

그런데 자신이 보고 있지 않는 동안의 모니터 뒷면은 모니터 뒤에 있는 문이 보아 줄 수 있다고 하면 어떨까? 아니 '눈도 없는 문이 어떻게'라고 묻는다면, 자신이 모니터를 보고 있는 동안 '문의 다양한 존재 방식으로'라고 말해 보자. 이게 무슨 말이냐 하면 자신이 모니터 앞에서 이리저리 움직이면 모니터 모양도 변하지만, 모니터 뒤에 있는 문 모양도 다르게 변한다는 것을 말한다.

즉 문은 우리와 달리 비록 우리가 갖고 있는 '눈'은 없지만 자신의 몸을 다양하게 변화시킴으로써 모니터의 뒷면을 보고 있다는 것이다. 그 증거가 모니터 앞에서 움직이는 자신에게 달리 보이는 '문의 다양한 모양'이라는 것이다. 즉 모니터 앞에 있는 자신은 모니터 뒤에 있는 문의 다양한 모습을 통해 '모니터 뒤'를 볼 수 있다는 것이다. 자신이 모니터 앞에서 다양하게 움직일 때마다 그들도 다양한 모습으로 움직이면서 새로운 배치를 만들어낸다는 것이다. 그 배치가 바로 우리가 모니터 앞에서 모니터 뒷면을 보는 방식이라는 것이다. 즉 우리는 모니터의 뒷면을 직접 볼 수는 없지만 다른 존재들의 다양한 변화를 통해서 볼 수 있다는 것이다. 게다가 실제로 우리 눈으로 확실하게 보고 있다고 여기는 모니터의 앞면도 사실은 우리 눈으로만 보는 게 전부가 아니라 우리 주변 그리고 모니터 주변의 다양한 존재들의 다양한 모습으로 보고 있다는 것이다.

그렇다면 이런 상황 속에서는 누가 누구를 보고 혹은 누가 누구에게 보이고 하는 식의 '주체와 대상'의 관계가 없어져 버리는 것 아닌가. 즉 우리가 우리 눈으로 모니터를 보고 있다고 생각하지만 사실은 우리가 모니터에 의해 보여지는 것일 수도 있다는 것이다. 그러니까 우리가 우리 눈을 통해 무엇을 본다고 여겼던 '시각'은 사실 우리가 중심이 된 아주 협소한 시각일 뿐이라고 해

야 할 것이다. 그동안 우리가 '시각'이라고 여겨 왔던 것은 무한하게 다양한 시각 중의 하나 즉 다양한 시각들 중 특수한 경우일 뿐이라는 것이다.

그렇다면 시각은 사실 우리 시각만이 아니라 우리가 시각이 아니라고 생각했던 촉각, 미각, 청각 같은 것을 포함해서 우리가 다섯 감각이라 여겨 왔던 그 어떤 감각의 방식도 아닐 수 있다는 것이다. 더 중요한 것은 우리가 우리 눈으로 보는 '시각'이라는 게 찰나적으론 다른 모든 시각들의 특수하게 표현된 방식이라는 것이다. 즉 하나의 어떤 시각이 성립되려면 무수히 많은 다른 시각들 혹은 감각의 방식들이 내재적으로 총화되어야 한다는 것이다. 그러므로 우리 눈으로 보는 시각이 '최고(의 정상적 시각)'도 아니지만 또 결코 다른 시각 방식들에 비해 아무것도 아닌 것 역시 아니라는 것이다. 그게 스피노자의 '실체와 양태' 관계라 생각해 보았다. 실체의 표현 부분인 양태는 비록 찰나적으로 사라지지만 이미 엄청난 실체와 다른 양태들과의 내재적 관계 속에서 생성된다는 것 말이다.

이와 관련해서 '정상과 비정상'의 관계를 생각해 볼 수 있을 것이다. 흔히들 정상은 관련된 숫자가 많고 올바른 것이라 생각하고, 그에 비해 비정상은 관련된 숫자도 적고 올바르지 않은 것이라 생각해 왔다. 하지만 위의 경우에 비추어 보면 그동안 우리

가 '정상'이라 여겨 왔던 것들은 모두 '비정상'들 중에서 하나의 특수한 경우일 뿐이라는 것이다. 그러므로 우리 눈으로 보는 방식의 시각은 다양한 시각 혹은 감각의 특수한 경우일 뿐이라 할 수 있을 것이다.

그렇다면 다섯 감각도 다시 생각해 보아야 할 것이다. 시각을 비롯한 다른 감각들은 서로 분리되어 있질 않다는 것이다. 가령 음악도 반드시 청각과 관련된 게 아니고 사진 역시 그렇다. 음악은 청각에 관한 것이고 사진은 시각에 관한 것이라 생각하는 것은 '중심주의적(특히 인간)' 생각이고 '실체론'이라는 것이다. 가령 오래된 사진은 단순히 시각적 그 무엇을 간직한 게 아니라는 것이다. 과거의 기억뿐 아니라 그동안 누적되어 왔던 온갖 것들을 함께 끌어당기며 떠오른다는 것이다. 그게 이미지, 즉 재현이라는 진짜 의미일 것이다. 그리고 사진에서 그것들은 반드시 시각적일 필요도 없다는 것이다. 사진을 보며 소리나 냄새도 함께 '볼 수' 있다는 것도 모두 그런 의미라고 해야 할 것이다.

오감은 뒤섞여 있다는 것인데 왜 그럴까? 그것은 아마도 존재의 존재 방식이 그런 게 아닐까? 우리가 최고 멋진 눈을 갖고 있고 그 눈으로 우리의 외부를 본다고 여겨 왔었는데, 사실은 그게 아니라 이미 우리 외부는 오래전부터 다른 방식으로 자기들끼리 보아 왔고(소통해 왔고) 또 우리를 보아 왔다는 것이다. 우린 그걸

잊고 있었을 뿐이다. 그렇다고 우리가 우리 눈으로 보는 방식이 큰 문제가 있다는 것은 결코 아니다. 중요한 것은 우리 눈으로 보는 방식만이 진짜 시각이고 심지어 가장 훌륭한 시각이라는 착각에서 벗어나야 한다는 것이다. 그러면 우리 자신과 바퀴벌레 혹은 아메바의 관계도 다시 생각해 볼 수 있을 것이다. 그리고 과연 그들이 우리와 달리 어떤 시각을 갖고 있는지도 궁금해질 것이다.

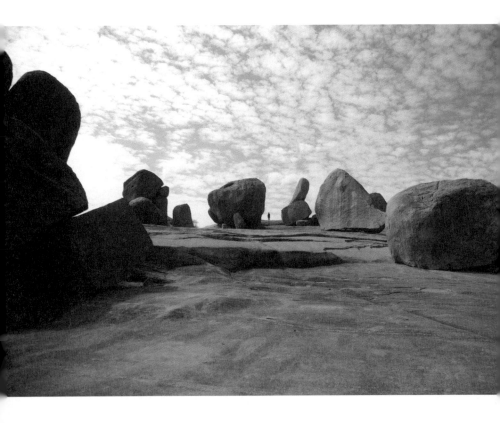

ⓒ이광수. 인도, 까르나따까. 2016.

___렌즈에 비친 언어

　그냥 어떤 자리에 있기만 해도 깊은 생각에 빠지는 경우가 있다. 물론 괜히 어떤 감성에 젖게 되면서, 그 감성이 시나브로 이어지는 경우가 대부분이다. 내 경우는 주로 엄청난 대자연의 경이를 접했을 때 그런다. 사진을 찍는다는 것은 누가 뭐래도 결국 모방(미메시스)의 연장선에서 하는 일이다. 정물을 찍든 풍경을 찍든 사람을 찍든 현장을 찍든 결국 사진가의 눈앞에 펼쳐진 대상을 내 세계관으로 전유하는 일이다. 그 전유의 과정에서 말을 하지 않고 어떤 생각에 잠기는 것이나 말을 하면서 잠기는 것이나 별반 다를 바 없다. 말을 하지 않는 것이 생각을 더 깊게 하는 데 도움을 줄 것이라는 생각, 그것에 동의하지 않는다. 마찬가지로 컴퓨터 자판을 두들기는 것이 더 깊은 생각을 하게 하는 경우는 얼마든지 있다. 카메라를 드는 경우도 마찬가지다. 카메라를 들고 대자연의 경이를 대하게 되면 나와 인간과 역사와 대자연에 대한 거대한 이치에 대한 생각이 봇물처럼 터져 나올 때가 의외로 많다. 생각이라는 것 자체가 독립적일 수는 없어서 그렇다고 믿는다. 자연의 이러저러한 현상과 더불어, 펜과 노트 혹은 카메라라는 도구와 더불어 생각하는 것이다. 다만, 틀에 박힌 그런 생각은 사양이다. 저 위대한 자연 속에 서 있는 저 보일 듯 말 듯한 한 인

간의 존재란 하찮은 것 아닐까? 이런 생각은 진부해서 싫다. 난 그렇게 생각하지 않았다, 저 장면 속에서.

__시가 포착한 풍경

우리 몸은 두 개의 속성(俗性)으로 되어 있다. 이른바 육체와 정신이다. 그런데 그들은 어떤 방식으로 우리 몸속에 존재하고 있는 것일까? 몸 안에 마치 바구니에 담긴 물건처럼 있는 것일까? 그건 아닐 것이다. 먼저 정신은 어떤 상태로 존재하는 것일까? 정신은 '기억'이라는 상태로 존재한다. 이것은 홀로 존재할 수 없다는 말이기도 하다. 즉 기억은 늘 어떤 것에 대한 기억이다. 기억뿐 아니라 어떤 것도 홀로 존재할 수 없다. 더구나 홀로 존재한다면 아무런 사건도 문제도 일어나지 않는다. 그러므로 기억은 늘 변한다. 어제의 기억도 다른 것들과의 관계에서 생성된 것이지만 그 기억은 지금도 변하고 앞으로도 변할 것이다. 그러므로 특정 기억을 딱 집어서 '무슨 기억'이라고 말하는 것은 가능하지 않다. 기억은 그냥 하나의 흐름이라고 해야 할 것이다.

문제는 육체다. 그럼 정신과 달리 육체는 어떻게 존재할까?

마치 물질처럼 특정 공간에 존재하는 게 육체일까? 육체도 정신과 마찬가지로 기억의 형태(혹은 기억으로)로 존재한다고 말하고 싶다. 다만 기억이 전변(轉變)되어 물질처럼 여겨질 뿐이다. 현재 자신의 몸이 기억이라고? 그렇다. 정신이든 육체든 모든 게 기억이고 그렇다면 몸도 기억이라고 해야 할 것이다. 그래서 베르그송은 '물질과 정신'이라고 하지 않고 '물질과 기억'이라고 했다. 그런데 몸을 넘어 그 물질조차도 기억이라고 말하고 싶다. 모든 게 기억이라는 말인데 물질은 기억이 전변된 것이고 정신과 기억도 기억이 전변된 것이다. 즉 모두가 기억의 다양한 표현 방식이라는 것이다.

그럼 돌멩이는 우리가 정신이라고 부르는 기억이 있을까? 있다. 그런데 우리와는 획기적으로 다른 방식으로 기억이 있는 것일까? 그렇지 않다고 생각한다. 우리가 정신과 육체라는 기억의 전변으로 구성된 것이라면 돌멩이도 그렇다고 생각한다. 다만 강도(强度)가 좀 다를 뿐이리라. 그것은 우리가 돌멩이보다 정신적인 부분이 더 강력하고 돌멩이가 육체(여기선 물질)적인 부분이 더 많다는 게 아니다. 그런 의미에서 우리와 돌멩이는 평등하다. 정신과 육체적인 면에서. 다만 다를 뿐이다. 즉 우리든 돌멩이든 모두 거대한 우주의 기억이 전변된 것으로는 마찬가지라는 말이다. 우리는 우리와 돌멩이를 실체적으로 나눌 수 없다.

그렇다면 모든 표현의 원천인 거대한 기억(혹은 우주적 기억)은 영원한가? 영원하다. 여기서 영원하다는 것은 불변(不變)한다는 것을 의미하는 것은 아니다. 가령 스피노자의 신과 양태의 관계가 그러하다. 양태의 원인이 신이지만 신 역시 양태를 통해 변화한다고 할 수 있다. 즉 신 역시 불변한 것은 아니다. 기억 역시 그렇다. 기억은 또 다른 기억 혹은 자신이 전변된 것들에 의해 영향을 받는다. 그렇다면 신이 '자기 원인' 즉 자신이 아닌 외부의 영향을 받지 않는다는 가정에 위배되는 게 아닌가? 아니다. 왜냐하면 신이 따로 있고 양태가 따로 있는 게 아니라, 양태를 포함한 그 모두가 '신'이기 때문이다. 즉 양태는 신의 외부이거나 분리된 게 아니다. 그게 아마도 내재적 관계라는 의미일 것이다.

육체와 정신 혹은 기억들은 모두 내재적 관계다. 우리와 돌멩이의 관계도 그렇다. 내재적 관계라는 말은 평등한 관계라는 말이고 그것은 어떤 위계도 개입되지 않는 관계라는 말이다. 정신이 육체보다 우위거나 육체가 정신보다 열등하지 않다는 말이다. 하여 정신이 육체를 낮게 보거나 육체가 정신을 존경하는 사태는 있을 수 없다. 신과 우리의 관계 역시 그렇다. 그게 아마도 평등하다는 의미가 아닐까. 평등한 관계 속에서만 자유로울 수 있다. 그러므로 자유란 늘 본성과 관련된 말이고 소중하다. 그게 평화로움이니까.

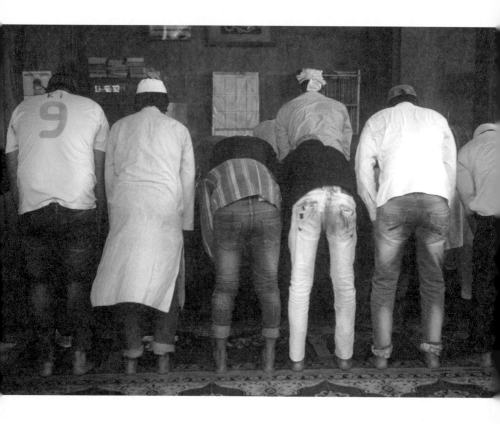

ⓒ이광수. 인도, 구자라뜨. 2017.

　종교라는 게 그 기원에 대한 이론이 하도 다양하고 그것이 맡은 기능이라는 게 또 하도 다양해서 이것은 이러하고 저것은 저러하다, 라고 규정하고 정리하는 게 참으로 어렵다. 그렇지만 세상의 모든 종교들이 다 가지고 있는 공통점을 하나만 꼽으라 하면 난, 단연코 '경배'를 친다. 경배는 의례를 낳고, 의례는 공동체를 낳으면서 종교는 타 집단에 적대적이 된다. 그런데 이런 모습만 종교에 있는 게 아니다. 종교는 모든 측면을 다 가지고 있다. 잡동사니다. 경전이란 역사의 장구한 세월 속에서 빛이 바랠 수밖에 없는 것이고, 어디서나 새롭게 다른 해석이 나올 수밖에 없다. 종교란 종파를 안고 존재하는 것이 된다. 종교란 일견 폭력적이지만, 종교만큼 평화적인 것도 없다. 종교는 집단 이기적이지만 종교만큼 이타적인 것도 없다. 그런데 사람들은 종교의 단일적인 모습만 본다. 그것이 전부인 것처럼 착각을 하면서 말이다. 난, 모든 사원을 보면 이면을 보려 애쓴다. 표면이 모든 것인 양 알려지는 것에 대한 거부다. 이슬람 모스크에 대한 사진을 보면 특히 그렇다. 마치 김일성의 왕국에서 하는 카드 섹션같이 일사불란한 모습만 찍는다. 사실은 그 왕국의 의례조차도 일사불란하지만은 않은데. 그래서 저들이 절하는 모습을 찍는데, 난 일부러 기다렸

다가 동작 하나하나가 어긋나는 모습을 찍는다. 사진은 카메라를 든 사람의 시각이고 목소리다. 자기만의 시각이 없고, 제 목소리가 없으면 현란한 이미지에 함몰되어 무의미하게 있는 여럿 중의 하나일 수밖에 없다. 이런 목소리를 내고 싶었다.

——시가 포착한 풍경

우린 흔히 앞모습이 진짜라고 생각한다. 그래서 모든 증명사진은 앞모습을 찍는다. 특히 여권 사진은 앞모습을 가릴 수 있는 모든 것은 제거한 상태에서 찍어야 한다. 안경도 벗어야 하고 머리칼도 뒤로 젖혀 귀가 나와야 한다. 심지어 촬영한 지 오래되어서도 안 된다. 앞모습을 진짜 우리의 모습이라 생각하는 것이다. 그래서 정체를 드러내라는 말은 숨겨진 모습을 드러내라는 말인데, 그것은 앞과 뒤 모두 서로에게 숨겨진 모습을 드러내라는 말이다.

이렇게 우린 앞모습만 보고 살아가는 것 같으며 그렇게 살려고 애쓰는 것 같다. 하지만 과연 뒷모습이 없는 앞모습을 생각할수 있을까? 만약 앞모습만 있다면 먼저 우리는 평면적 존재가 되

고 말 것이다. 평면적 존재란 무언가에 납작 눌린 채 살아가는 것처럼 여겨진다. 다행히 우린 평면적 존재가 아니다. 모두가 나름대로 뒷모습을 갖고 살아가고 있는 것이다. 그런데 뒷모습은 일부러 연출할 수도 있겠지만 자신도 모르게 발산되는 모습이 아닐까. 가령 아우라 같은 것은 앞에서 볼 수 있는 것이지만 그 원천은 모두 뒤에서 나온다. 가령 어떤 사람은 오랫동안 자신이 대머리인 줄 몰랐었다고 한다. 늘 앞모습만 보고 살았던 것이다. 하지만 어느 날 우연히 승강기 내의 다면(多面) 거울을 통해 자신의 뒤통수에서 시작하여 위로 올라가면서 머리가 많이 벗겨진 걸 알게되었다고 한다. 그는 자신의 뒤통수를 본 셈이다. 앞에서 보기엔 그렇게 머리칼이 많이 빠지지 않았음에도.

뒷모습은 그렇게 진실을 갖고 있으면서도 묵묵하게 살아간다. 음식점 환풍기들의 뒷면을 생각해 보라. 온갖 냄새와 기름때가 지나가는 곳이다. 모든 앞모습들은 매일 닦고 점검됨에도 뒷모습들은 그러질 못한다. 하지만 묵묵히 앞모습들이 퍼질러 놓은 것을 걸러내고 다 받아들인다. 그럼에도 뒷모습은 불평도 없이 오랫동안 작동된다. 앞모습은 그곳을 염치도 없이 그냥 지나가 버린다. 하지만 중요한 것은 뒷모습이야말로 앞모습을 단단하게 잡고 있다는 사실이다. 그래서 앞모습을 앞모습이게끔 하는 동력을 제공한다.

인간의 신체도 그렇다. 인간이 직립하기 위해 다양한 진화를 거쳐 왔지만 가장 중요한 진화 중 하나가 '궁둥이'의 발달이다. 만약 궁둥이가 없다면 인간은 결코 직립할 수 없었으리라. 물론 궁둥이가 생기고 난 다음 인간이 걷게 된 것은 아니다. 모든 신체는 동시에 서로의 필요에 의해 생기는 것이고 서로에 기대어 진화해 왔다. 실제로 인간 이외의 네 발 달린 동물들은 엉덩이는 있을지라도 궁둥이가 없다고 한다. 왜냐하면 그들은 직립할 필요가 없기 때문이다. 이렇게 궁둥이는 직립을 위해 필요할 뿐 아니라 다양한 지점에서 중요한 역할을 한다. 그런 의미에서 궁둥이는 인간에게 하나의 특이성(特異性)이 아닐까? 아주 사소한 것 같지만 없어서는 안 될 아주 중요한 것 말이다. 모든 뒷모습이 그렇지 않을까? 볼 일도 거의 없는 혹은 없어도 될 것같이 살아가니까 아무데나 퍼질러 앉아도 되고, 또 더럽혀지면 그냥 툭툭 털어버리면 될 것 같은, 그저 질기고 질기기만 하면 될 것 같은 뒷모습, 즉 궁둥이 말이다. 하지만 궁둥이야말로 우리를 직립 가능하게 해주었을 뿐 아니라 생존 가능하도록 해준 것은 아닐까.

더 중요한 것은 그런 '궁둥이'가 우릴 더 높은 곳으로 밀어 올리고 있다는 사실이다. 사진에서 보다시피 우리가 숭배하는 신에게 엎드릴 수 있는 것도 어쩌면 궁둥이 덕분이고 그 숭배가 숭배로 여겨지게 하는 것도 사실은 궁둥이 덕분이다. 문득 궁둥이가

낙타의 혹 같다는 생각이 든다. 긴 사막을 건널 여분의 에너지를 함유하고 있는 것 말이다. 그런 의미에서 본다면 우리의 앞모습은 사실 우리 뒷모습의 의태(擬態)라고 할 수도 있을 것이다. 하여 숨기고 싶은 것보다 더 드러내고 싶은 욕망을 한껏 부풀려 주는 것 말이다. 그게 우리의 문화를 더욱 풍요롭게 만들었을 것이다. 하지만 뒷모습이든 앞모습이든 모두가 필요하다. 만약 하나만 있다면 우리의 삶은 아니 삶까지 갈 필요도 없이 우리 신체가 얼마나 볼품없어 보일까를 생각해 보라는 것 같은 느낌이 들었다. 하여 나를 비롯한 지금의 풍경을 이루는 모든 것들이 마치 가구처럼 사물이 되어 버린 것은 아닐까 하는 생각이 들었다. 그것은 마치 무인도 같았다.

동일성이라는 보편 개념은 하나도 둘러쓰지 않은 그날 낮 풍경은 짧았지만 아주 오래된 시간같이 느껴졌다. 수천 년의 기억이 지층처럼 압착된 그리고 바닥이 없어 도무지 닿을 것 같지 않던 시간들 말이다. 그때서야 내가 겨우 본 것이지만 모든 존재는 본래 그런 인기척 같은 것은 아닐까 하는 생각이 들었다. 사진가의 사진 이미지가 보여주는 열린 문틈 사이로 슬며시 들어온 우주의 인기척 같은 것 말이다. 혹은 징후 같은 것 말이다. 단지 나만 몰랐던 것이다. 모든 존재와 사건은 단지 나만 모르는 것들로 가득한 것이 아닐까. 그 모든 것들이 징후였다면 모든 존재는 지

독한 '수동성의 세계'에 사는 셈이다. 우리 스스로 살아 있다는 이유로 마치 모든 것들의 중심에 있는 것 같지만 우리 역시 그저 수동적으로 흔들리고 있는 것은 아닐지. 기호의 인기척들이 징후를 길게 끌고 다니는 시간 속에서.

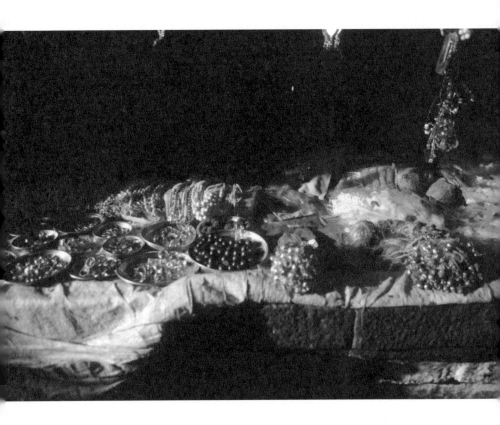

© 이광수. 인도, 까르나따까. 2016.

　저 뒤에 사람이 있다. 인간의 눈으로는 보이지만 기계의 눈으로 만든 이미지에는 보이지 않는다. 빛이 닿으면 나타나고, 빛이 닿지 않으면 나타나지 않는 게 카메라라는 기계가 만들어내는 세계다. 완전히 비(非)본질적인 허탄한 세계의 존재다. 사진이라는 것이 빛으로 그린 그림인데 그 뜻을 살려 처음에는 photograph를 광화(光畵)라는 어휘로 번역을 했다. 그런데 시간이 지난 뒤 그 이미지라는 게 기계로 만든 것이니 과학적이고, 객관적이며 그래서 진실이라고 생각하여 진(眞)을 모사(摹寫)한 것이라는 의미로 '사진'이라는 어휘로 썼다. 과학이 진실이고, 이성이 진실이고, 그 과학과 이성을 중심으로 형성된 근대가 진실이라는 세계관이 들어 있다. 사실은 그러하지 않는데, 마치 그러한 것처럼 믿게 만들어버리는 무서운 어휘다. 과학이 진실인 만큼 적어도 혹은 그 이상으로 인문학이나 예술도 진실되다. 이성이 진실인 만큼 감성도 진실되다. 효율을 금과옥조로 믿고, 통계와 증명을 전가의 보도처럼 사용하는 세계관으로는 인간이 제대로 인간다운 대접을 받지 못한다. 그러한 때라면, 인간은 저 보이지 않는 사람 앞에 놓여 있는 여러 진귀한 돌로 취급받을 수밖에 없다. 장식을 하는 데 쓰이는 도구. 인간을 그렇게 소비하는 길을 우리가 가면 안 된다. 본질

이 없는 허탄한 이미지로 권력을 만들고, 그 권력으로 줄을 세우고, 그 줄에 서 있는 자만 '우리'가 되어 버린 그런 세상에서 우리는 살고 있다.

___시가 포착한 풍경

마치 기억을 담아 놓은 접시들 같다. 기억은 분명 일사불란하지 않지만 하나 이상의 의미를 지니고 있어야 하리라. 그게 사물이나 사건이 갖고 있는 존재감이다. 무게 없이 존재하는 게 없듯이 세상은 그런 의미의 그물로 촘촘하고 우린 그 속에서 팽팽하게 당겨진 긴장감으로 살아간다. 그게 없다면 우린 마치 기계음 속의 부품처럼 살아갈 수밖에 없으리라. 기계는 일견 한 치의 오차도 없이 정확하게 보일지는 몰라도 놀랍게도 기억이 없다. 그것은 기억을 저장하고 조합해 내는 방식이 우리와는 전혀 다르다는 말이다. 그 일사불란함이 기계의 놀라운 능력이라 할 수 있겠지만 그런 방식으로 우리가 세상을 살 순 없진 않는가? 하지만 자본주의는 일견 자유분방한 것 같지만 일사불란함을 우리에게 요구한다.

우린 점점 무엇엔가 눌려 버린 삶을 사는 것 같다. 하여 기억이 점점 고갈되어 가는 것 같다. 기억이 고갈되면 우리에게 무엇이 남을까? 바짝 말라 버린 신호음만 남겠지. 그 속에서는 아무리 잔인한 사건이 벌어져도 단속적인 신호만 발산될 뿐 우리는 그게 사건인 줄도 모를 것이다. 그건 역사를 보면 쉽게 알 수 있다. 가령 기억이 없다면 과거를 떠올리지도 못할 뿐 아니라 반성할 수도 없다. 그런 의미에서 기억은 무언가를 할 수 있는 '역능(力能)'이라고 할 수 있을 것이다. 로봇 몸체가 짓이겨지는 상황을 떠올려 보라. 그러므로 찾아야 할 것은 기억이다. 기억이 있어야 웃거나 울기도 하며 우정을 쌓거나 싸울 수도 있으니까. 심지어 작은 약속이나 기대조차도 기억을 바탕으로 이루어진다.

'기억맹(記憶盲)'이라고 들어본 적이 있는가. 글을 알지 못하는 것을 '문맹(文盲)'이라 하는 것처럼 기억을 퍼 올리지 못하는 걸 말한다. 요즈음 많은 사람들이 미세한 '기억맹'에 시달리는 것 같다. '기억맹'은 '건망증'과는 다르다. 건망증이 무엇을 잠시 잊는 것이라면 '기억맹'은 기억의 끈이 끊어져 버렸거나, 아예 기억의 구조가 작동하지 않는 걸 말한다. 이런 '기억맹'이 우리 시대(현재)만의 현상은 아닐까 하는 걱정을 해본 적이 있다. 우리 일상이 대량 생산 복제품처럼 주변 사물과 연결되어 있어 아이러니하게도 단순해져 버린 게 아닌가 하는 생각이 들어서다. 지금 책상 위

에 수십 가지의 물건이 빼곡하게 올라와 있다. 필요할 때 어떤 물건을 찾느라고 진을 한 번씩 빼고 나면 엄청난 스트레스를 받는다. 지금의 관점으로 보면 당연해 보이는 현상 같은데 결코 당연해서는 안 되는 게 이런 것이 아닐까 하는 생각이 든다. 지금 우리는 군이 생물학적 현상이 아니라도 '기억(력)'을 점점 약화시키는 구조 속에서 살아가게 되는 것 같다. 가령 전화번호나 도로 같은 것도 잘 외우질 못하는 흔한 현상이 그것이다. 잡다한 사건과 사물들이 빛의 속도로 하드디스크 메모리처럼 기록되었다가 지워진다. 기록될 때나 지워질 때도 아무런 감응도 없이 지워지는 경우도 태반이다.

문제는 이렇게 기억(력)이 약화되면서 주변에 대한 애정도 점차 줄어들어 버렸다는 것이다. 살아가면서 필요한 것들은, 모두 뭔가를 기억해 내고 그 기억을 통해 퍼 올려야 하는데도 말이다. 지금은 그게 필요 없는 세상이 되어 버린 것이다. 사물과의 감응도 없이 무언가를 가지려 하거나 기억하려고 한다는 것, 이게 기계적이라는 말과 무엇이 다를까? 주변의 온갖 사물들이 기억할 필요도 없이 자신에게 뒤섞이고 또 용량의 한계가 '쓰나미'처럼 덮쳐, 필요할 땐 찾아내지 못하는 구조 속에서 길을 잃었다. 하지만 실제로 필요할 땐 그것을 찾지 못해 허둥대는 꼴이라니, 물론 이게 모든 사물이 자신을 중심으로 일사불란하게 정렬되어 있어

야 한다는 말이 아니다. 그들과의 관계가 늘 은은하게 빛나고 있어야 한다는 말이다. 그건 기억의 무게를 간직하고 있어야 한다는 말과도 같다.

© 이광수. 인도. 까르나따까. 2016.

＿렌즈에 비친 언어

'베란다'는 인도 말이다. 좌우 측면과 위는 막혀 있는데 앞이 뚫려 있는 공간이다. 안도 아니고 바깥도 아닌 제3의 공간이다. 우리의 삶에는 이런 시공간이 많다. 이분법으로 규정할 수 없는 것들 말이다. 남자도 아니고 여자도 아닌 사람도 있고, 낮도 아니고 밤도 아닌 시간도 있다. 옳지만 그르기도 한 것도 있고 마찬가지로 그르지만 옳은 것도 있다. 수묵화처럼 모양이 선명하게 드러나는 것도 있지만 모자이크처럼 그 경계가 모호한 것도 있다. 그런데 우리는 일상에서 이것이냐 저것이냐를 선택하여 둘 중의 하나로만 결정해야 함을 강요당하는 경우가 많다. 사진에 나타난 저 사람을 보자. 상체가 베란다 안쪽 어둠 속에 있는데 빛이 닿지 않아 없는 것처럼 보인다. 그러나 그의 상체가 없는 건 아니다. 내가 카메라의 위치를 조금만 옮기면 몸 전체가 밝은 부분, 흐릿하게 어두운 부분, 조금 더 어두운 부분 등이 무지개처럼 퍼져 나타날 수 있다. 결국 내가 갖는 시선의 위치에 따라 존재가 재현될 수 있는 것이다. 그것은 본질과는 관계없는 일이다. 세계는 더이상 본질이 아닌 현실이다. 상대적이고 다원적으로 보는 게 공감과 공존의 시대에는 더 가치 있다. 세상을 둘로 나누어 보면 저 사람같이, 있으나 없게 되어 버리게 된다. 여기에서 갈등이 발생

하는 것이다. 어떤 이념이나 신조에 따라 보지 말고 그냥 있는 그대로 보자. 그게 지혜다.

─시가 포착한 풍경

흔히 '진화(進化)'를 더 나아지는 것, 즉 '진보(進步)'로 생각하는 경향이 있다. 하지만 진화는 더 나아지거나 더 나빠지는 게 아니다. 삶이 딛고 있는 저변이 변하는 것이고 삶이 통째로 변하는 것이기도 하다. 봄이 오면 '봄기운'을 온 세상에 가득 채우듯 모든 존재는 늘 변화의 기운을 함유하고 있다고 해야 할 것이다. 진화란 특정 생물이 자신을 둘러싼 주변에 대해 '분투(奮鬪)'하는 것이기도 하지만 주변 역시 변화한다는 것이다. 물론 특정 생물 입장에서 보면 자신이 주변을 변화시킨다고 생각할 수 있겠지만 모든 것은 늘 함께 진화한다. 그러므로 반드시 '상호 적응'이 필요하다. 그렇지 못한 것들은 결국 '대자연(大自然)'에 의해 선택되지 못할 것이다.

선택되지 못하는 것은 '멸종'할 것인데 이것은 진화와 반대되는 현상인가? 어떤 종(種)이 진화에 적응하지 못해 멸종되는 것은 진화와 어떤 관계가 있을까? 모든 운동은 보는 관점에 따라 능동적

이거나 수동적일 수 있지만 그 어떤 것도 일시적일 뿐이다. 하여 '멸종' 역시 진화의 방법 중 하나라고 생각한다. 왜냐하면 진화란 직선적 운동이 아니기 때문이다. 차라리 '멸종'을 '진화의 뒤통수'라고 하면 어떨까? 멸종은 그냥 없어지는 게 아니라 우리가 진화라고 부르는 사건을 밀고 있다고 말이다. 즉 멸종과 진화는 새로운 세계로 들어서게 해주는 발걸음이다. 이런 관점에서 본다면 온갖 것들은 모두 그것들의 '뒷모습'이 밀고 있다고 볼 수 있을 것이다. 밝은 것은 어둠이, 건조한 것은 축축함이 그리고 삶은 죽음이.

그러므로 어떤 생물이 목숨을 다하는 것도 질적 변화라 할 수 있을 것인데 그렇게 본다면 하루하루 모두가 질적 변화의 원천이 된다. 시간을 양적으로 표시한 '나이'를 먹어 감에 따라 규칙에 정해진 '노화(老化)'가 오는 게 아니라, 질적 변화의 과정에 자신의 '질적 모습'을 노화라고 부르는 것일 뿐이다. 엔트로피 법칙에서 에너지가 결코 사라지지 않는다는 의미는 '에너지가 영원하다'가 아니라 에너지의 질적 변화가 무한하다는 것이다. 자신을 포함한 주변 역시 무한하다. 무한은 열려 있으므로 시작과 끝이 없고 중심도 있을 수 없다. 엔트로피 법칙에서 말하는 집약된 에너지의 흩어짐이란 어떻게 보면 새로운 질서를 찾아가는 것이라 보아야 할 것인데, 그러므로 늘 지속 가능한 그 무엇이다.

태어나고 죽는 것도 그런 변화의 연속적 과정일 뿐이다. 한때

터질 듯 탱탱한 아름다움이 아주 더디게 가는 것 같지만 이내 꽃
잎은 떨어지게 마련이다. 떨어진 꽃잎은 강물의 흐름을 따라 바
다로 간다. 마치 소풍을 끝내고 집으로 돌아가는 아이들처럼. 그
것은 슬프거나 쓸쓸한 일이 아니라 또 다른 아름다움이고 정열이
라 해야 할 것이다. 미지의 혹성을 할퀴고 지나가는 유성의 낙하
같다고나 할까. 분화구의 흔적들은 차갑게 느껴지기도 한다. 죽음
의 냄새를 품고 있는 것처럼 어둠과 적막함 그리고 견고함이 깃
들어 있다. 하지만 그것들은 모두 뜨거운 정념이다. 마치 역동적
인 대장간의 망치질이나 격렬한 섹스처럼 모두가 끝없는 연속이
다. 그것들은 차갑지만 강렬하고 아름답다. 그것들 모두가 폭포의
떨어지는 물이 만드는 포말(泡沫)처럼 새로운 에너지들이 만들어
지는 지점이다. 죽음은 그런 것이 아닐까? 그럼에도 우린 죽음을
두려워한다. 그것은 아마도 죽음이 새로운 세계이기 때문일 것이
다. 프로이트는 쾌락 본능과 더불어 '죽음 본능'에 대해 말했다.
인간은 누구나 평형 상태를 원한다고. 그러므로 죽음은 쾌락 본
능의 극단적 지점이 아닌가 싶다. 죽음이 온갖 복잡한 삶들의 평
형을 이루는 지점, 그곳에서 새로운 여행이 시작하는 지점이라면
그게 혹시 궁금하거나 그립지는 않은가? 만약 그게 그립다면 그
냥 하루하루를 열심히 살아가면 된다. 그 길은 언제든 열려 있으
므로.

© 이광수. 인도, 구자라뜨. 2017.

　야외 학습을 온 모양이다. 똘망똘망한 아이들이 단체로 유적지 답사를 한다. 시골이라 그런지 큰 카메라를 든 외국인인 나에게 유독 관심을 갖는다. 여자아이들은 괜히 부끄러워하기도 하고, 자기들끼리 숙덕거리다가 또 깔깔깔 웃곤 한다. 참 좋은 나이다. 그리고 너희들은 좋은 데서 태어나 복 받고 자라는 아이들이다. 이런 생각을 하면서 선생님 말에 경청을 하던 아이들을 뒤에서 무심코 쳐다보는 중이었다. 갑자기 저 아이가 고개를 돌려 나를 쳐다본다. 나도 마치 서부의 총잡이가 권총 빼듯이 순간적으로 카메라 셔터를 눌렀다. 저 아이는 왜 갑자기 날 쳐다봤을까? 호기심일 것이다. 마음속에 가지고 있는 어떤 느낌이나 생각을 애써 억누르지 않는 아이겠지. 저게 정상이다. 그런데 우리는 저런 아이를 주위가 산만하다고, 선생님 말씀을 듣지 않는다고, 대열에서 이탈한다고 혼내는 경우가 많다. 저런 짓을 지적하여 점수를 깎는 경우도 있다 보니, 너 때문에 우리가 1등을 놓친다고, 너 하나 때문에 단합이 되지 않는다고 저런 아이를 따돌리는 경우도 있다. 저 아이가 취하는 행동은 자신이 접한 대상에 대해 남들과 다른 시각을 가졌기 때문에 나오는 것이다. 대상이란 이렇게 그것을 보거나 접하는 사람에 따라 그 가치가 달라지는 게 지극히 정

상이다. 석양이나 연꽃을 아름다운 것으로 보는 사람도 있지만 전혀 그렇지 않은 사람도 있는 게 정상인 것이다. 사진가는 자신만이 갖는 대상에 대한 미학적 태도를 가지고 있어야 한다. 그것을 어떻게 재현하느냐는 문제는 그다음이다.

─시가 포착한 풍경

자유형(自由型) 종목에서 수영 선수들은 왜 '자유로운(혹은 다양한)' 수영을 하지 않고 반드시 '크롤 영법'만을 고집하는지 이해가 되질 않았다. 여기서 자유란 진정한 자유라기보다는 가장 빨리 갈 수 있는 것을 택할 수 있는 자유일 것이다. 하지만 그게 효율성과 관련된다면 자유형 종목에서와 같이 자유는 사라질 것이다. 그게 아마도 모두가 '크롤 영법'을 택하는 이유가 아닐까?

정치인 심상정 씨가 젊었을 때 지금의 배우 김고은 씨와 많이 닮았다고 한다. 그건 아마도 원형(原型)에 대한 기억 때문일 거다. 원형은 구체가 아니라 추상적인 것이므로. 예쁘다는 것도 그런 것 아닐까? 하지만 예쁘면 뭐 할 건데? 예쁘다는 것은 두 가지 방향이 있다. 객관적으로 예쁘다와 자신의 것으로서 예쁘다가 있

다. 객관적으로 예쁘다는 것은 존재하지 않는다. 즉 모든 것은 자신의 것으로서 예쁜 것, 즉 욕망과 관련되어 있다.

그게 어디에서나 허용 되냐? 그렇다. 자신의 것이 아니라면 예쁘지도 않고 예쁜 것도 아무런 의미가 없다. 즉 자신의 것이어야 예쁜 것이다. 그럼 그것은 예쁜 대상을 침략하는 것 아니냐? 그것은 아닌 것 같다. 우리가 침략이라고 생각하는 것은 불법이거나 주체 중심일 때만 그런 것이니까. 자신의 것이어야 예쁜 것은 자신과 예쁜 것의 존재 양식이다.

문제는 예쁘다고 하는 게 성적(性的) 표현에 이르렀을 때다. 사실 그런 의미에서 본다면 여성뿐 아니라 모든 게 예뻐야 할 필요는 없어 보인다. 무슨 말인가 하면 존재는 예쁘다고 불리기 이전의 어떤 상태로 존재하는 것이라는 말인데, 예쁘다고 했을 때는 그 상태에서 끄집어내야 한다. 그 상태는 어떤 동일성의 커다란 통에 잠겨 있던 것이었다. 그러니까 예쁨이란 사실은 예쁨의 대상이 아니라 '자신'이다. 스스로 예쁘다고 하는 것이다. 그럼 '자위'인가?

예쁨은 커다란 동일성의 통에서 뒹굴다가 자신이 끄집어낸 것이다. 그러므로 어떤 면에서는 자신의 것이기도 하고 자신의 것이 아니기도 하다. 그것들은 모두 그런 생각을 시작하는 지점에서 변환된다. 즉 자신의 것이라고 생각할 때 자신의 것이 아니

고 자신의 것이 아니라고 생각할 때 자신의 것이다. 동일성이라는 통은 마치 은하계처럼 은하계라는 개념 속에서 터질 듯 부푼다. 물론 그것보다 더 큰 아니 무한한 동일성의 통이 또 있으리라. 그것은 상상 가능하지만 굳이 그럴 필요는 없다. '엔트로피'는 상대적이다. 우리의 세상 혹은 삶은 상대적으로 닫혀 있지만 또한 늘 열려 있다. 열려 있으므로 자유와 평화 그리고 평등이 가능하다. 예쁨은 그런 것들 사이에 일어나는 표현의 조각들은 아닐까? 꼬리가 긴 혜성이라고나 할까.

그런 것들이 격렬하게 사무칠 때 뜬금없이 섹스가 하고 싶어진다. 무슨 섹스? 그런 것들을 토대로 한 것이지만 무한한 어둠 속으로 곤두 박히는 애무 같은 것 말이다. 애무에서 시작하여 애무에서 끝나는, 하여 섹스를 하지 않았다고도 할 수 있는 섹스 말이다. 그곳에서 여러 개의 빛깔을 이용하여 칼날처럼 물을 가를 것이다. 하지만 휘어지고 뒤틀어질망정 잘라지지는 않는다. 그게 더 미치도록 만들어 온몸을 사용하게 한다. 그런 시간 속으로 들어가 섹스라고 부르기 힘들어 하는 섹스를 하고 싶다. 혀들은 더 붉어진다. 그게 어쩌면 사진 속 저 아이에게만 있는 단 하나의 눈빛이다. 모두가 앞을 보고 있을 때 슬쩍 뒤를 보게 되는, 혹은 보고 싶은 욕망이 튀어 나온다. 그 바깥에 광야(廣野)가 있다. 그곳으로 가야 한다. 나중에 죽어서가 아니라 바로 지금 말이다.

14 ___ 양적 사소함은 기억을 공격한다

© 이광수. 인도. 오디샤. 2010.

___렌즈에 비친 언어

문득 사진 속 저 노동자에게 물어보고 싶었다. 흔히들 말하는 바, 시인 류시화가 자주 말하는 바, 당신은 행복하시냐고? 그래요, 나는 행복합니다, 라고 말한다고 하면 그는 행복한 것일까? 그 행복이라는 것이 어떤 것인지 물어보는 자와 대답하는 자의 성격과 범주가 다를 텐데, 그것을 조정하지도 않은 채 그냥 불쑥 그렇게 물어보고 싶은 것은 왜일까? 저 사람은 무슨 생각을 하고 있을까? 삶이 고단한 것일까, 그렇지 않을까? 왜 우리는 저 이를 고달파 하는 사람으로 생각들을 하는 것일까? 우리가 우리 눈으로 보는 저 옷차림이나 표정 때문일까? 아니면 노동자가 휴식이 아닌 실업의 상태에 있다고 생각해서일까? 아니면 그를 바라보는 나의 시각이 무턱대고 마르크스의 유령을 따라가는 것이어서일까? 세계는 공고하고, 만국의 노동자들은 단결하지 못한 채 자본가에게 착취당하기 일쑤고, 뭐 어쩌고 하는 그런 생각이 알량하게 화석처럼 굳어 버려서인 것일까? 카메라는 무엇을 보는 것일까? 엄청난 습도에 소금기까지 듬뿍 머금은 벵갈만의 몬순이 몰고 오는 우중충한 분위기에서 나는 카메라 눈을 통해 내가 보고 싶어 하는 장면을 택한 것이다. 그래서 저 노동자의 우중충함은 그 스스로의 주체적 성격이 아니고 카메라를 쥔 자가 시선의

권리를 농단한 결과다. 시선의 갑질이다. 그런데 그 시선의 농단은 이미지가 만들어진 이후 다시 쳐다보면 부인되기도 한다. 나는 지금 그 이야기를 하고자 하는 것이다.

__시가 포착한 풍경

홍상수 영화 「강원도의 힘」은 춘천 가는 기차 안에서 시작된다. 주인공이 맥주 두 캔에 오징어 한 마리를 5,000원에 사는 장면인데, 1998년에 만들어진 영화라곤 해도 오징어 한 마리와 맥주 두 캔에 5,000원이면 사먹을 만하다는 생각이 들었다. 지금은 그 돈 주고 그렇게 먹을 수 없다. 그게 아마도 우리 삶의 질이 떨어진 것은 아닌가 하는 생각이 들었다. 20여 년 전 분양가 7000만 원이던 아파트가 지금 3억 7000만 원 한다는 것 역시 삶의 질이 떨어진 것이라고 할 수 있을 것이다.

하지만 우린 오히려 삶의 질이 점점 높아져 가고 있다고 생각한다. 더 많은 것들을 가질 수 있고 가지고 있는 것들의 가격이 높아져서 그런 것인가? 그게 혹시 '양과 질'을 잘 구별할 수 없어서 그런 것은 아닐까? 즉 삶의 양적인 면이 점점 늘어나는 것을

질이 늘어나는 것으로 착각해서 그런 것은 아닐까? 삶의 양적 부분이 점점 늘어나면서 생기는 현상은 어떻게 보아야 할까? 그건 사소함의 증가라고 해야 할 것이다. 아니 사소함이란 여태까지 좋은 것이라 말해 왔고 그게 증가하는 것은 좋은 것 아닌가? 일상의 부스러기들 말이다. 하지만 사소함이 양적으로 증가하는 게 좋은 것일까? 사소함의 양적 증가는 오히려 사소함에 대한 기억들이 줄어든다는 것은 아닐까?

자본주의 체제에서 상품들은 하루가 멀다 하고 쏟아져 나온다. 특히 전자제품 같은 것은 사는 것과 동시에 구형이 되어 버리기도 한다. 그게 자본주의 상품 미학이다. 가격을 지불하고 그것을 손에 쥐는 순간 그동안 그걸 갖기 위해 노력했던 욕망이 허무하게 되는 방식 말이다. 그리고 그런 방식이 수많은 방향으로 펼쳐지다 보니 자신의 주위에 엄청나게 많은 상품들이 넘쳐난다. 하지만 지금 당장 쓸 만한 것은 없어 보인다. 그래서 또다시 사게 된다. 그것이 유행을 만들어낸다. 유행은 자유로움 속에서 자유로움을 만들어내는 것 같지만 일종의 '코드화'라고 해야 할 것이다. 유행을 따르고 있다는 말은 자신이 지금 만연하고 있는 코드에 뒤처지고 있질 않다는 의미일 뿐이다. 유행이라는 명분의 동일성으로 편을 갈라놓고 비교하는 것이다. 유행을 따라올 수 있는 사람과 그렇지 못한 사람, 그리고 그것들이 상품의 양을 부풀리고

심지어는 집적(集積)하게 만든다. 그래서 마르크스도 자본주의 체제를 "상품이 거대하게 집적"되는 사회라고 하지 않았는가? 상품은 양적 사소함을 늘이는 기제다.

그런데 또 하나의 문제는 그런 양적 사소함이 우리의 기억력을 공격한다는 것이다. 일단 그걸 '순간적 기억상실'이라고 해두자. 우리는 자신과 자신의 주변이 양적 사소함으로 넘쳐나서 제대로 기억할 수가 없다. 그래서 그것이 필요할 때 늘 찾게 되지만 찾기가 쉽지 않다. 그리고 쉽게 찾지 못함이 스트레스로 쌓인다. 그리고 이내 자괴감으로 몰려온다. 왜 하필이면 꼭 필요할 때 그것들은 보이지 않는가? 그런 증세들이 삶의 불편함으로 훈습(薰習)된다. 양적 복잡함이란 질적 복잡함과는 다르다. 질적 복잡함은 오래되어도 서로 연결되어 기억에서 언제나 퍼 올릴 수가 있다. 하지만 양적 복잡함은 그것들에 대한 기억의 깊이가 얕은 상태에서 시작되었기에 쌓이면 쌓일수록 그 압력이 기억에 작동하여 기억을 억누르면서 망각 증세를 강화하고 마치 고장 난 로봇처럼 단속적인 기계음만 깜박거린다. 기억이 개입할 사이가 없어져 버린 것이다. 하여 그것들에 대한 '애정'도 결핍된다. 아니, '애정 결핍'은 오래전부터 시작된 것이 아닐까? 그러니까 주위에 아무리 많이 있는 것 같아도 관심은 별로다. 있어도 모르겠고 없어져도 모른다. 그런데 그게 우리의 뇌가 노화되어서 그런 것이 아

니다. 주변에 쌓여진 양적 사소함은 기억을 억압하고 심지어는 단절시키려고까지 한다. 그들은 애초부터 애정 결핍으로 모두 기억에서 빠져나가 버렸다.

하여 그것들에 대하여 텅 비어 버린 자신이 발견된다. 상품 앞에 우뚝 서 있지만 마치 허깨비들에게 홀린 것처럼 자신이 왜 그 앞에 서 있는지도 모르는 사태가 발생한다. 그런 이유로 그들은 기억 속에서 작동하지 않는 것처럼 작동한다. 우리는 그것을 모른 채 그저 우두커니 살아간다. 그러곤 습관적으로 다시 지금 텅 빈 자신을 다시 새로운 것으로 채우려고 한다. 상품 미학의 텅 빔 같은 것 말이다. 그 텅 빔은 점점 자신의 삶을 공허하게 만든다. 온갖 벽들이 다 무너져서 말 그대로 텅텅 비어 버렸다. 아무도 들어올 수 없는 텅텅 비어 버림이다. 그 텅 빔으로 가득한 텅 빔, 그게 바로 '양적 사소함'이 아닐까? 하지만 자본이 마치 자기 땅처럼 '공공의 영역'을 함부로 차지하게 되는 '공허함'은 도대체 어떻게 시작되었을까? 아니 도대체 자본은 언제부터 우리 삶 속에서 허락도 없이 '공공성(公共性)'이 되어 버렸나? 광고도 이벤트도 그들이 만들어내는 소음 같은 쟁쟁거림도 우리를 양적 사소함의 상품 미학에서 허우적거리게 만든다.

15　　자연과 양태가 뒤엉키는 세계 혹은 찰나

© 이광수. 인도, 구자라뜨. 2017.

＿렌즈에 비친 언어

차를 타고 이동할 때는 순간순간 많은 대상들을 만난다. 객관적 사실을 기록하려는 목적으로 다큐멘터리 사진을 찍는 경우가 아니라면 사진가들은 그렇게 만나는 차창 밖 풍경에 렌즈를 자주 들이밀곤 한다. 이 경우 앵글의 위치가 높기 때문에 지상에서 찍을 때와는 사뭇 다른 느낌의 이미지를 얻을 수 있다. 게다가 차는 움직이고 카메라 조작하기에 순간은 너무 짧은 경우도 있고, 차 유리창이 일종의 필터 역할을 하기도 해 이미지를 다른 의미로 전유할 때 유용한 경우도 있다. 이 이미지 또한 마찬가지다. 처음 눈으로 볼 때는 양떼와 목자였고, 그때 떠오른 의미는 아마 흔하디흔한 '노마드' 비슷한 것이었으리라. 그렇지만 셔터 시간은 길게 늘어졌고, 카메라는 흔들렸고 그러다 보니 전혀 예기치 못한 색조와 톤의 조합과 우연한 양태가 만들어졌다. 이제 이 이미지를 통해서 '노마드' 같은 양떼를 통한 일반화된 생각을 버리고, 우연과 직접성이라는 걸 생각해 본다. 어떤 장면을 순간으로 끊어서 고정시켜 만든 이미지는 직접성을 갖는 것일까? 그것은 대상의 정당한 모사일까? 우리가 직접 대하는 어떤 대상에는 우연이라는 요소는 작동하지 않는 것일까, 아니면 그것이 대부분일까? 들뢰즈가 그랬던가? 생각이라는 것은 평정에서 나오는 게 아

니고, 외부와의 우연한 충돌로 인해 그 평정이 깨짐으로써 나오는 것이라고. 그런 것 아닐까?

시가 포착한 풍경

우리는 단 하나의 상태(혹은 사건)에서만 살고 있다. 가령 동부 태평양 바다에 있을 땐 동시에 부산에 있을 순 없다. 하지만 동시에 어디엔가 있을 수 있음을 상상할 순 있을 것이다. 동부 태평양이 아니라 그 시간에 부산에 있을 수도 있고 그 외에 다른 곳에 있다고 해도 큰 문제가 생기는 것은 아니다. 둘 다 가능한 상태다. 어디에서 언제든지 살 수 있으므로 모두 가능한 상태라고 해야 할 것인데 그럼에도 실제론 오직 한 곳에서 특정 시간에만 살 수 있다. 이걸 '가능과 불가능의 세계'로 나누어 보자. 가령 지금 부산에서 살고 있는 것은 가능의 세계이고 포클랜드 바다 위에 있는 것은 가능하지 않는, 즉 불가능의 세계다. 이렇게 본다면 가능한 세계 한 개와 불가능한 세계의 다수(무한)가, 큰 틀에서 보면 하나의 세계를 이루고 있다고 보인다. 이런 관점에서 보면 가능의 세계는 '큰 세계'에서 불가능의 세계가 '사상(捨相)'된 세계라

고 해야 할 것이다. 그 많은 세계 중 하필이면 부산에서 살고 있으니 말이다.

그때 다른 가능성이라 불리는 상태는 어떻게 되는 것일까? 이 경우 실제로 발생한 상태 이외의 모든 상태는 실제 상태에 의해 제외되어 있는 셈이라고 해야 할 것이다. 그때 하필이면 동부 태평양에 있었던 것인데 그 이외의 다른 '가능성'들은 모두 사상(捨相)된 것이라고 해야 할 것이다. 이곳에서 살 수 있고 저곳에서도 살 수 있었지만 부산에서만 살았던 것이다. 왜 그랬을까? 이쯤에서 목적론을 끌어들일 수 있다. 당시 특정한 곳에 사는 것은 목적(신의 목적)에 적합했다는 것이다. 세상엔 '가능함과 불가능함'이 있는데 신의 목적에 부합하는 가능의 세계만 펼쳐진다는 것이다. 하지만 불가능의 세계가 완전히 없는 것은 아니다. 알 순 없지만 어디엔가 존재하고 있다!

단지 신의 목적에 적합하지 않기에 선택되지 않았을 뿐이다. 이런 세계관을 설명하려면 신을 필요로 한다. 즉 신이 이렇게도 저렇게도 할 수 있었지만 더 적합한 목적을 위해 지금 부산에 있는 것이다. 신의 목적이 가장 중요하다. 그런데 이것은 어떻게 보면 결과를 보고 원인을 찾아내는 형국으로도 보인다. 지금 자신의 어떤 상태를 신의 목적을 빌려와서 정당화시키는 것 말이다. 현재 일어난 모든 일들은 신의 목적에 부합하는 것이라고 할 수

있다. 이것은 신의 입장에서 볼 때 마치 '꽃놀이패' 같아 보인다.

하지만 스피노자에 의하면 신은 무수한 속성으로 이루어졌기에 단 두 개의 속성만으로 이루어진 양태들만으론 신을 설명할 수 없다고 했다. 그럼 현재 양태들만의 상태로 신의 목적을 어떻게 알게 되었을까? 이것은 양태들이 신에게 자신의 목적을 입힌 것으로밖엔 볼 수가 없다. 인간의 목적을 신에게 투사한 것이다. 이것은 세상의 사태들을 설명하기 어렵다.

이렇게 하면 어떨까? A가 존재할 때 B는 A와 분리되어 존재하는 게(실제론 존재하지 않는 것과 마찬가지로) 아니라, B가 A를 떠받치고 있는 것 말이다. 즉 동부 태평양에 있는 것은 동부 태평양이 아닌 곳에 있을 수 있는 무수한 가능성들이 떠받치고 있는 것 말이다. 위의 세계관과 비슷한 것 같지만 다르다. 가능과 불가능이 분리되어 있질 않다. 그리고 신의 목적을 끌어올 필요도 없어진다. 지금 벌어지고 있는 어떤 사건은 그 사건이 아닌 다른 모든 사건이 떠받치고 있기 때문이다. 모니터 앞에서 글을 쓰고 있는 자신은 이것이 아닌 모든 사건들이 떠받치고 있다. 이때 지금 이 순간은 권위(?)를 갖게 된다. 왜냐하면 모든 다른 사건들을 함유하고 있는 것이므로. 하지만 중요한 것은 지금 이 순간과 다른 사건들은 평등하다는 것인데 이게 핵심이다.

처음 설명한 세계관은 목적이 개입된 것이므로 '가능의 세계

와 불가능의 세계'가 위계적으로 나누어진 것이라면 지금 이 순간이 다른 모든 사건들을 함유하며 이루어진 것이라고 하는 세계는 실제로 함께 존재하는 것이므로 평등하다고 해야 할 것이다. 이런 세계관을 '내재성의 세계관'이라고 하자. 이 세계관에서는 '하필이면 지금 이 순간이 존재하는 것이냐'라는 질문이 없어지게 된다. 왜? 존재하지 않는 것처럼 보이는 다른 사건도 실제론 함께 지금 존재하고 있으므로.

그러므로 만약 A와 B의 외부에서 본다고 가정하면 처음 세계관은 A와 B 중 하나만 오랫동안(혹은 영원히) 반짝이는 세상이라 할 것 같으면, 내재성의 세계관은 A와 B가 끝없는 교차로 반짝이는 세상이라고 해야 할 것이다. 나이트클럽의 사이키 조명처럼. 내재성의 세계관은 그 반짝임이 무한 우주에 펼쳐져 있다고 생각하는 세계관이다. 즉 일원론이면서 그 경계가 무한한 생성 운동의 세계관인 것이다.

음악 감상 중에 일어나는 상상도 그런 것이다. 음악의 선율이 따로 있고 상상이 따로 있어서 상상이 음악의 선율에 무임승차하는 게 아니라 둘은 서로가 앞서거니 뒤서거니 하면서 존재하는 것이다. 그러므로 음악은 상상을 이끌어 내고 상상은 음악과 함께 시간이라는 터널을 지나는 것이다. 둘은 누구도 주인공이 아니면서 주인공이고 조연이 아니면서 조연이다.

실체와 양태의 관계인 신과 인간의 관계도 그런 게 아닐까? 당연히 신은 전체로 존재하는 것이지만 인간인 양태로 표현되지 않을 수 없다. 그걸 만약 우주의 바깥(실제론 우주의 바깥이란 없고 내부도 없다. 우주는 무한하기 때문이다)에서 본다면 사진가의 의도치 않은 타이밍에 잡힌 사진처럼 보일 것이다. 모든 게 흔들리는 것처럼. 저걸 누가 양떼라고 하겠으며, 숲이나 빛이라 할 것이며 어둠이라 할 것인가? 사실은 저게 진짜 리얼한 게 아닐까? 신과 인간이 혹은 자연과 양태가 뒤엉키는 세계 혹은 그 찰나 말이다. 우리는 저렇게 존재한다고 해야 할 것이다. 자신과 타자들 그리고 음악과 상상이 함께 뒤엉킬 수 있는 세계 말이다. 그리고 사소한 것들이 함께 말이다.

제2부 뒤섞임,
혼돈의
풍경

뒤섞임, 혼돈의 풍경

. . . .

. . . .

. . . .

. . . .

두 개의 세계가 있다. 하나는 정도(精度)의 세계이고, 다른 하나는 강도(强度)의 세계이다. 정도의 세계는 양적인 세계이고, 강도의 세계는 질적인 세계이다. 양적인 세계와 질적인 세계는 온전히 분리되는 세계가 아니다. 둘은 서로 뒤섞이고 뒤엉켜 있다. 삶과 죽음이 뒤섞여 있고, 빛과 어둠이 뒤섞여 있다. 신성과 속성이 뒤섞여 있고, 미와 추가 뒤섞여 있다. 양과 음이 뒤섞여 있고, 남성과 여성이 뒤섞여 있다.

섹스를 사람들은 '떡을 친다'고 표현한다. 이 표현의 절묘함은 남녀의 성기(굳이 남녀일 필요도 없고, 굳이 성기끼리일 필요도 없다)가 부딪치는 현상을 에둘러 말하는 데 있지 않다. 무언가 분리할 수 없는 상태를 우리는 흔히 떡이라고 한다. 술을 마셔 '떡이 되었다'는 것은 감각의 흐름이 뒤섞여 있다는 것이다. 이 감각과 저 감각이 뒤섞여 분리될 수 없이 엉켜 있다는 것이

다. 떡이다. 혼돈이다. 서로 다른 것들이 어떤 인연으로 꽉 붙들려서 한데 엉켜 있다. 나누려 해도 나누어지지 않는다.

삶과 죽음은 뒤섞일 수 있을까? 신성과 속성은 뒤섞일 수 있을까? 암컷과 수컷은 뒤섞일 수 있을까? 떡이 될 수 있을까? 그리하여 '하나'가 될 수 있을까? 나와 남이 없는 세계, 빛과 어둠이 따로 나뉘지 않은 세계. 장작과 불은 뒤섞여 장작불이 된다. 장작 따로, 불 따로 분리될 수 없다. 그것은 장작불이 아니다. 엄마와 딸도 마찬가지다. 엄마가 없다면 딸이 존재할 수 없다. 딸이 없다면 엄마는 이미 엄마가 아니다. 뒤섞임은 서로의 필요에서 이루어진다. 조상은 후손에, 후손은 조상에 존재를 기댄다. 남자는 여자에, 여자는 남자에 존재를 기댄다. 존재들이 서로 기대고 사는 곳, 혼돈에서 세계는 시작된다.

사진가와 시인의 두 번째 이야기는 혼돈이 낳은 뒤섞임의 풍경이다. 세계를 두 개의 서로 다른 요소로 나누려 했던 노력은 오래전부터 있어 왔다. 빛과 어둠이 그랬고, 남자와 여자가 그랬고, 물질과 정신이 그랬다. 하지만 결국 남은 것은 그 자체로는 무엇도 존재할 수 없다는 사실이었다. 세상은 무한히 열린 연기의 세계이고, 그 세계는 온갖 것들이 뒤엉켜 '떡'이 되어 있다. 이 혼돈의 풍경에서 사진가와 시인이 본 것은 단조로운 불쾌함이 아니라 화려한 변주, 다양함의 아름다움일 것이다.

©이광수. 인도, 마니뿌르. 2014.

__렌즈에 비친 언어

사진을 객관적 사실을 기록하는 다큐멘터리 차원에서 찍거나 아니면 주관적 감성을 표현하는 다큐멘터리로 찍거나 궁극적인 차이는 없다. 사실이라는 것이 객관적으로 해석 가능한 것 같지만 사실은 전혀 그렇지 않기 때문이다. 이 장면은 인도 마니뿌르주의 한 도시에 있는 어느 미술대학의 일요일 오후 캠퍼스 일부를 찍은 것이다. 가난한 지역이라 그렇겠지만, 캠퍼스가 너무나 낡아 폐교 아닌가 하는 생각이 들었다. 그러다가 이상하게 자연의 품으로 돌아간 예술의 세계를 떠올렸고, 이내 삶과 예술의 단절이 가능할 수 있을까, 객관적 기록과 주관적 표현의 차이로 한 장면이, 서로 달리 해석이 될 수는 있을지언정 본질적으로 서로 다른 것으로 존재할 수 있을까, 라는 여러 생각으로 번져 갔다. 궁극적으로 예술이라는 것은 대상을 모사하되 그 안에 인간의 사회적 존재의 의미를 불어넣는 것이 아닌가. 삶으로부터 동떨어져 있으면서 오로지 형식적인 아름다움을 독창성이라는 이름으로 추구하는 것을 예술이라고 할 수 있을까? 특히 예술의 여러 장르 가운데 사실을 가장 과학적으로 모사할 수 있는 속성을 가진 사진이라면 더욱더 인간의 사회적 존재성을 이미지 안에 부각시켜야 하는 것 아닌가. 그런데 그것을 누구나 보듯 직접 집어넣는 것이

예술적인가, 아니면 감추어 얼른 봐서는 파악하기 어렵게 만드는 것이 예술적인가? 그 둘의 차이는 있는 것일까? 이런 생각이 꼬리에 꼬리를 물면서 교정을 여러 번 돌았다. 생각하기에 좋은 오후였다.

＿시가 포착한 풍경

'여성성과 남성성'을 이야기한 글에 누군가가 "알쏭말쏭하여라…… 사는 게 머가 그리 복잡하다요"라는 글을 남기셨다. 맞는 말씀이다. '알쏭말쏭하고 복잡하게 보이는' 것은 실제로 '여성성과 남성성'이 그런 방식으로 존재하고 있기 때문이다. 실재(實在)를 실재대로 보는 것은 올바른 것, 즉 '정견(正見)'이다. 실재를 '실재대로 보지 않는 것', 즉 명징하게 보려는 것인 문제인 것이다. 그것은 실재를 실재대로 보는 게 아니기 때문이다. 다만 사람들이 이런 습성에 젖어 있다 보니 실재를 실재대로 보는 걸 이상하게 여기는 것일 뿐이다.

이걸 좀 더 복잡(?)하게 말하자면 '여성성과 남성성'은 '실재적(實在的)으로만 구별'이 되는 것이라고 해야 할 것이다. 둘은 절대로 분할(分割), 즉 자를 수 없다. 그럼에도 구별은 된다. 구별은 되는데 자를 수 없다? 그게 복잡한 관계인 것이다. 하지만 이런

경우는 지천에 깔려 있다. 가령 우리 몸을 이루고 있는 '육체와 정신'이 그렇다. 구별은 되는데 확실하게 분할할 순 없다. 그릇의 '모양과 질'도 그렇다. 그릇에서 모양도 질도 따로 분할해 낼 수가 없기 때문이다. 이걸 점점 확대해 보면 모든 존재가 그런 방식으로 존재하고 있다는 걸 알 수 있을 것이다.

좀 더 확대해 보자. 가령 '장작불' 같은 걸 생각해 보자. 장작과 불도 구별은 가능한데 분할은 불가능하다. 장작(연료)도 없이 불만 존재할 수 있을까? 아무것도 태우지 않는 불은 불가능한 존재다. 장작도 마찬가지다. 불이 없는 장작은 이미 장작이 아니다. 그냥 나무막대기다. 불이라는 개념이 있기에 장작이 되는 것이고 '장작불'은 둘을 모두 필요로 한다. 마치 인간이 정신과 육체가 모두 필요하듯.

그런데 장작불은 물질적인 것, 즉 '연장(延長) 속성'을 가진 존재다. 여기서 연장은 '공간'이라고 생각하면 된다. 그렇다면 물질조차도 분할할 수 없단 말인가라고 물을 수 있겠다. 물질이니까 쉽게 분할할 수 있을 것 같지만 속성(屬性)이라는 의미를 생각해 보면 물질 역시 분할할 수 없다. 가령 사과는 물질이고 연장 속성을 갖고 있다. 칼로 자르면 둘은 잘라진다. 한 개의 사과가 반쪽으로 두 동강이 난 것이니까 분할된 것이다. 그러므로 분할 가능하다? 하지만 엄밀하게 말하면 그렇게 되었다고 해서 사과의 연장 속성이 변한 것은 없다. 즉 연장 속성을 가진 한 개의 사과가

똑같은 연장 속성을 가진 두 동강의 사과 조각으로 변한 것뿐이다. 칼로 자른다고 속성이 변한 것은 아니다. 둘을 잘라도 같은 속성, 즉 연장 속성에 속하는 존재인 것이다. 즉 쉽게 분할할 수 있을 것 같지만 같은 속성 속에서는 결코 분할할 수 없다는 것이다. 즉 물질마저도 구별은 가능하지만 분할할 수 없다고 해야 할 것이다. 즉 두 동강 난 사과는 연장 속성 속에서 구별만 가능할 뿐이다. 그러므로 '실재적 구별'은 여전히 유효하다.

좀 더 다른 경우에 적용해 보자. 가령 엄마와 딸은 분할 가능한가? 당연히 엄마의 몸이 있고 딸의 몸이 있으니 가능할 것 같다. 하지만 이 역시 '실재적 구별'이 가능할 뿐 분할할 수 없다. 가령 딸이 없는 엄마가 존재 가능한가? 딸이 없는데 누가 엄마가 될 수 있을 것인가? 딸도 마찬가지다. '엄마와 딸'은 '장작불'과 실재적 구별로서 같은 관계라고 할 수 있을 것이다. 그때 실재적 구별은 '동시성'이라는 개념으로 연결된다. 엄마가 먼저 존재해서 딸을 낳은 것 같지만 실제론 엄마와 딸은 동시에 탄생하는 것이라는 말이다. 장작불도 마찬가지다. 나무토막과 불이 만났을 때 동시에 탄생하는 게 '장작불'인 것이다. 사과 조각도 사과가 칼로 잘라지는 순간 탄생한 것이지, 본래 사과를 생각하지 않고는 생각조차도 할 수 없는 것이다. 그렇게 생각할 수 있다고 여기는 것은 '동시성'을 어겼을 경우만 가능하다. 그건 실재가 아니다.

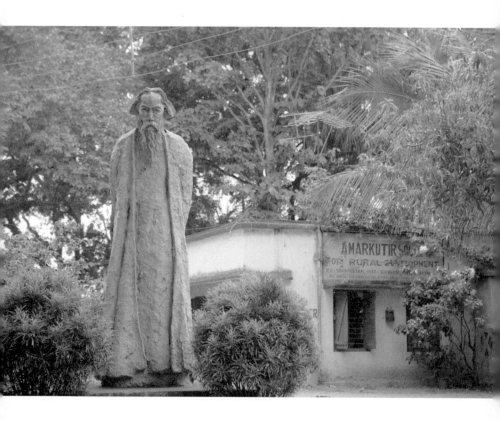

ⓒ이광수. 인도, 웨스트벵갈. 2010.

　　바람이 세차게 부는 날. 벵갈만 어느 작은 마을 몬순 한가운데
서 시인 타고르상을 만난다. 뒤로는 비바람에 씻겨 초록이 더욱
선명해진 나뭇잎이 우거져 있는데 그 사이에 서 있는 타고르상이
마치 살아 있는 듯하다. 저 상은 그냥 아무것도 아닌 단순한 무생
물이지만, 사람들이나 나나, 누구 할 것 없이 저 안에서 타고르가
뭔가를 말하는 것을 느끼는 것 같다. 단순한 이미지인데, 내가 저
것으로부터 무엇인가를 듣는 것 같고, 무엇인가를 느끼는 것 같
다면 그것은 환상에 빠지는 것일까? 레닌상을 세우더니, 레닌상
을 허물어뜨린 구(舊)소련 사람들의 모습이 떠오른다. 시간이 흐
른 뒤 사진을 다시 보면서, 난, 위안부 소녀상을 떠올린다. 왜 그
렇게 사람들은 소녀상에 열광하고, 왜 어떤 사람들은 그것을 그
렇게 혐오하는가? 아무것도 아닌 무생물에 생기를 불어넣으면
그것은 살아 있는 것이 되는 것일까? 그것이 어리석은 짓이라 생
각하는 것은 자연으로서의 신을 부정하는 것일까? 아니면 사람이
사람답게 살아가는 자연의 일부로서 당연한 것일까? 여러 떠오르
는 생각은 자연스럽게 사진의 정체성에 대한 생각으로 옮아간다.
바다에 빠져 죽어버린 그 아이들의 사진을 품에 안으면 그 온기를
느낄 수 있을까? 느낀다면 그것은 환상에 지나지 않은 것일까? 삶

이란 실체 속에서만 살아나갈 수 있는 것일까? 동상이라는 상과 사진이라는 상 사이에서 우상과 이성을 생각해 본다.

──시가 포착한 풍경

　두 개의 세계가 있다. 하나는 '정도(精度)의 차이'로서의 세계, 또 다른 하나는 '강도(強度)의 차이'로서의 세계이다. 정도의 차이로서의 세계를 '양적인 세계'라고 한다면 강도의 차이로서의 세계는 '질적인 세계'라고 할 수 있을 것이다. 앞에 것을 a, 뒤에 것을 b라고 해두자. a는 동일성의 세계인데 길이, 넓이, 부피 등의 세계다. 분할이 가능하고 비교가 가능한 동일성의 세계라고 할 수 있을 것이다. 그런데 이런 세계는 실제론 존재하지 않는다. 가령 1미터 같은 것을 생각해 보라. 이것은 쉽게 말해서 질적인 세계를 표시하기 위한 수단으로서의 세계다. 즉 '디스플레이' 역할을 하는 세계다. 티브이 화면 같은 세계라고 생각하면 되겠다. 이것이 바로 이미지의 세계이고 편의상 이것은 '이미지1'이라고 해두자.
　존재하는 것은 오직 질적인 세계뿐이다. 그런데 문제는 '질적 세계 속에서 정도의 차이를 어떻게 구별할 것이냐'이다. 왜냐하

면 질적 세계는 강도의 차이로서의 세계인데 강도는 '동일성'의 세계가 아니므로 그 자체론 측정이 불가하다. 가령 섭씨 1도와 섭씨 100도는 양적 차이가 아니라 질적 차이라서 '정도의 차이'를 불러 오지 않고는 측정이 불가능하다. 측정하지 않고 살면 되지 않겠냐고 물을 수 있겠으나 그것은 이른바 '신선(神仙)의 세계'일 뿐이다. 우리는 신선이 아니기에 당연히 질적 차이도 '측정과 비교(?)'를 해야 한다. 이때 필요한 게 '이미지2'이다. '이미지2'는 이미지라는 이름 때문에 '이미지1'과 헷갈리지만 질적으로 다르다.

'이미지2'가 진정한 남성성이라 생각한다. 그리고 그게 바로 빛의 역할이다. 우리가 인간으로서 살려면 '이미지2'에 매달려야 한다. 그것에 매달리지 않으면 우린 아무것도 아니다. 실제로도 아무것도 아니다. 가령 신선이 그러하다. 신선은 엄밀한 의미에서 아무것도 아니다. 어떤 것으로도 설명할 수 없는 아무것도 아닌 것, 아무것으로도 규정할 수 없는 게 바로 신선인 것이다. 그것이 바로 노자가 말하는 '도(道)'다. 도라는 이름을 붙이면 도가 될 수 없지만 우린 어떠한 이름을 붙여야만 세상을 살아갈 수 있다. 세상을 살아야 한다는 이게 중요하다. 우리는 신선이 아니기에 '이미지2'에 매달리지 않으면 마치 질적 바다에서 '허우적거리는' 것처럼 보일 수 있다. 그게 우리의 삶에 있어서 아버지 역할이다. 하지만 아버지는 우리가 먹고 살기 위한 수단일 뿐 그게 삶의 뿌리 자체는

아니다. 그걸 착각하면 안 된다. 그리고 이 아버지(이미지2)와 양적인 세계에 있는 '이미지1'로서의 아버지를 착각하면 안 된다.

질적인 세계에서의 아버지는 우리의 일상적 삶과 밀접한 관계가 있다. 가령 아버지는 가족의 생계를 책임지기 위해 열심히 노력한다. 그와 더불어 어떤 권위가 부여된다. 마치 원시사회의 샤먼에게 권위가 부여되듯. 하지만 그게 가족을 지배하라는 권위는 아니다. 가족과 함께 험난한 세상을 헤쳐 나가기 위한 합리적인 합의라고 해야 할 것이다. 그러므로 그 권위가 권력을 쟁취하기 위한 것으로 변질되었을 땐 언제든지 박탈되어야 한다. 원시 사회의 '전쟁기계'가 그런 역할을 했다. 그리고 지금 우리가 추구하려는 '민주주의'가 바로 '이미지2'이고 아버지다. 여기서 시 한 편을 본다.

아주 어릴 적 아버지의 남성을 본 적이 있다. 어둠 속에서 그것은 아버지와 함께 잠들어 있었는데, 작은 동물 같은 그것을 만져 보았다. 따뜻했다. 어렴풋한 장면들, 검열 받은 꿈은 다 지워져 버렸는데, 꼭 그만큼의 크기를 갖게 된 지금의 내가 기억해 보건대, 아버지의 남성은 당시 가족을 먹여 살리던 힘의 저장고였음이 분명하다. 단단한 고집으로 암컷을 제압하고, 집안의 늙은 것과 어린 것을 보호하거나 키워낸 거대한 뿌리, 야만스런 욕구였던 것이다. 이젠 단지 내 차례일 뿐이다. ─최희철, 「남성」

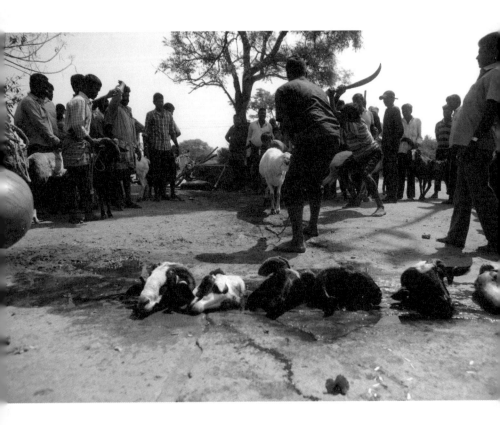

© 이광수. 인도, 까르나따까. 2016.

＿렌즈에 비친 언어

시골을 한창 지나가고 있을 무렵 기사가 내게 물어 왔다. 양(羊) 희생제가 근방에서 열리는데 볼 거냐고. 그 말이 떨어지기가 무섭게 가자고 했다. 온 동네 사람이 다 모인 것 같았다. 데리고 온 양은 수십 마리가 족히 넘었는데, 하나씩 하나씩 목이 떨어져 두 동강이 났다. 온 사방이 피로 물들어졌다. 하수구 안으로 떨구어 놓은 목에서 피가 온천물 솟듯 솟아났다. 사람들은 연신 즐거운 표정이었고, 나도 덩달아 흥미롭게 들뜬 기분이었고, 함께 여행 중이던 딸아이는 기겁을 했다. 죽음이라는 게 그런 것인가? 죽음은 삶의 존귀함을 환기시켜 주는 또 하나의 양태이기도 하지만 그것은 삶의 위기를 작위적으로 메꾸어 가는 계기로 삼아지기도 한다. 하지만 그 어떤 경우든 보지 못한 세계로 가버리거나 없어져버리는 부존(不存)의 한 모습이 되므로 감정이 돌발적으로 움츠러들 수밖에 없게 된다. 문화권마다 그것을 달리 인식하는 것이 극히 정상적이라는 것이다. 그들은 이런 '멋진' 축제의 장면을 내가 사진 찍는다는 게 즐거움을 더해 주는 것으로 여긴다고 했다. 자신들의 문화를 내가 칭송하는 것으로 인식하는 것이다. 성스러움과 쌍스러움, 그것은 어쩌면 같은 어휘일 수도 있다. 둘 다 폭력을 기반으로 한다는 점이어서 그렇다.

사후 세계가 있다고 했을 때 과연 누가, 어떻게 그곳으로 가는 지에 대한 의문이 있다. 먼저, 가는 방식이 궁금하다. 여기서 어디론가 가는 게 아니라, 지금 바로 그 자리에서 어떤 획기적인 전환이 일어나는 것인지. 더 궁금한 것은 지금의 자신과 동일한 또 다른 자신(그게 영혼이든 뭐든)이 가는 것인지 아니면 조금 변한 자신이 가는 것인지? 그것도 아니라면 지금까지 살아왔던 자신은 어디론가 사라지고 사후 세계로 갈 자신의 대표적 상징이 만들어져서 가는 것인지. 그런데 과연 지금의 자신은 57년 전의 자신과는 어떤 관계일까? 처음의 자신을 A1이라고 한다면 지금의 자신은 A57쯤 될 것인데, A57은 A1이 하나도 변하지 않으면서 된 것은 아닐 것이고, A1부터 시작하여 우여곡절을 겪으면서 A57이 되었을 것이다. 그럼 사후 세계로 가는 A는 과연 누구일까? A1인가, 아니면 죽기 직전 A 즉 An인가, 그것도 아니라면 A1부터 An까지의 평균값(?)인가. 이런 방식은 대부분 '실체론'이다. 지금과 동일한 자신이 사후 세계에 가서 행복하게 그것도 영원히 잘살 거라든지, 아니면 그곳에서 동일한 자신이 다시 태어나서 지금과는 전혀 다른 새로운 삶을 산다든지 하는 것 말이다.

애초에 이런 구도를 설계(?)한 사람의 머릿속에 있던 사후 세

계는 이런 게 아니었을 것이다. 그저 지금 살고 있는 삶을 제대로 잘살게 할 목적으로 이런 구도를 만들었을 것이다. 이른바 '도덕'을 통한 '당근과 채찍'이다. 그게 전해 내려오던 중에 극심하게 '왜곡'된 것이리라. 그 왜곡을 가리기 위해 '초월적 믿음'이란 게 생겼을 것이다. 하지만 '초월적 믿음'을 요구하는 것은 나중에 벌어질 사태에 대해서는 전혀 책임을 지지 못하겠다는 것과 무엇이 다른가?

내게 죽음에 대해 묻는다면 모두가 죽으면 '물질(物質)들'이 될 거라고 말하겠다. 기억의 간격이 거의 없는 박편(薄片) 같은 물질 말이다. 작아도 너무 작아서 보이지 않거나 양적 개념으론 표시할 수 없는 '순간적으로 사라지는' 질적인 그 어떤 것 말이다. 잘게 나누어진 기억들을 아무리 잇고 종합해도 다시 돌아갈 수 없는 불가역(不可逆) 세계라고나 할까. 하지만 죽음 현상만 그럴까? 우리의 일상도 그렇지 않을까? 사실 죽음을 걱정하는 것은 아주 유치한 짓일 수 있다. 나이트클럽에 들어가자마자 집에 갈 일을 걱정하는 것과 같기 때문이다. 우린 이제 막 나이트클럽에 들어왔을 뿐이다.

인간들 간의 복수는 복수를 낳는다. 그걸 멈추기 위해 복수할 수 없는 '희생물'이 필요하다. 그래야 복수의 반복이 멈춰지는데 희생물 자신은 물론 희생물의 동족들도 복수할 수 없어야 하는

존재이므로 희생물은 '하찮게' 여겨지는 것이어야 한다. 하지만 그는 희생물이 되는 순간 '성스러워'진다. 그걸 부여하는 힘으로서의 '공권력'이 그때 생겨나는 것이다. 그러므로 공권력은 반드시 '희생물'을 필요로 한다. 인간의 죽음도 '양의 머리(희생 재료)'처럼 취급되는 것 같아 안타깝다. 그걸 통해 '공권력'이 생겨나는데 '목숨주의자'들이 죽음을 대할 때처럼 인민들이 상황에 마취되어 있을 때 은근슬쩍 탄생하는 것 같다. 혹시 위대하다고 여겨지는 인간의 죽음도 저렇게 이용되는 것은 아닐까. '위대한 죽음'들은 자신의 추모에 대해 한마디도 하지 않지만 산 자들에 의해 '희생-성스러움'의 관계와 짝패로 만들어진다. 그것은 본질에 대한 우리의 허망한 도전 때문으로 보인다. 마치 '존재하지 않는 왕국'을 꿈꾸는 것처럼 말이다. 허망한 검은 구멍을 메워 줄 그 무엇이 필요한 것 때문에 자유로운 물질이 되어야 할 진정 '위대한 죽음'들이 '희생물'로 반복되는 것은 아닐까? 그게 아마도 우리가 갖고 있는 사후 세계에 대한 초월적 믿음에서 출발했을지도 모른다. '죽음'이 웃기는 현상도 아니지만 그리 엄숙하거나 침울한 현상도 아니다. 그저 '차이가 반복'되는 또 다른 현장일 뿐이다. 삶의 욕구에 의해서 구동되는.

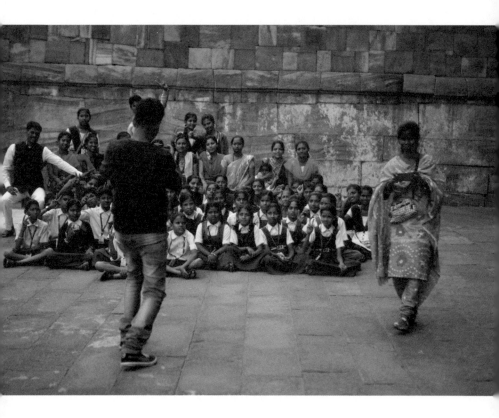

ⓒ이광수. 인도, 까르나따까 2016.

사진을 업으로 찍는 전업 사진가는 아니지만 그래도 이런저런 일로 사진을 대표로 찍(어주)는 일이 꽤 있다. 그럴 때마다 대개들 다 그렇듯이 나도 셔터를 두세 번 누른다. 그런데 다른 사람들은 혹시 대개 일사불란한 증명사진과 같은 사진이 되지 않을까, 혹시 누군가가 눈이라도 감지 않을까 하는 걱정에서 두세 번 찍는 것이 보통이다. 가장 표준화된 사진을 고르기 위해 그렇게 하는 것이다. 그런데 난, 그와는 정반대 차원에서 두세 번 찍는다. 일부러 다 제자리에 서서 정돈이 되기 전에 한 커트를 누른다. 그리고 그들이 말하는 '제대로' 자세를 취했을 때 한 커트 누르고, 마지막으로 끝났다 생각하여 대오를 흐트러뜨리는 순간에 한 커트를 누른다. 이 사진은 첫 번째 장면의 사진이다. 오른쪽의 어느 여성이 끼어드는 순간 대오에서는 그가 지나갈 때까지 장난을 치면서 그 순간을 기다린다. 이런 장면이 그들이 살아 있는 모습을 가장 잘 담은 이미지다. 사진은 어차피 순간인데, 그 순간마저 박제를 시킨다면, 굳이 그런 재현을 할 필요가 있을까? 우리네 일상이 네모반듯하고, 질서 정연한 게 아닌데, 굳이 그런 장면을 애써 만들어서 남길 필요가 있을까? 질서와 무질서, 아름다움과 추함 그것은 결국 서로 다른 것이 아니고 그냥 하나 아닐까? 때와 장소와

상황에 따라 달리 보이는, 그래서 수시로 달라지는 그래서 영원한 본질이라는 것은 존재하지 않는, 그런 곳이 이 세상 아닐까.

___시가 포착한 풍경

불 속에서

불

탄다

녹아버린 불이

황금빛

불알로

미친 듯 고요하고

들어가고 싶어진다

불 속의 불은

수천 겹의 좋아요, 라는 말

눈을 태우고

눈 뜨는

황홀

— 조문경, 「참 숯 불가마 속」

시에서 "좋아요"는 어떻게 만들어졌나? 먼저 "불 속"이다. 그리고 그 '불들이 녹으면서' 시동을 걸었다. 그러곤 이내 "황금빛 불알로" 미쳐 버린다. 차라리 그게 "고요"함일 수도 있겠다. 하지만 그 속으로 들어가고 싶은 욕망을 불러내는 것은 누구인가? 고요함인가 미쳐 버림인가. 사실 이때의 욕망이 어디서 생긴 것인지는 알 수도 없거니와 굳이 알 필요도 없다. 왜냐하면 욕망은 그걸 설명(혹은 이해)할 틈도 주질 않고 "좋아요"가 되어 버리기 때문이다.

그런데 "좋아요"가 한 번이 아니다. "수천 겹"이라고 했다. "불 속의 불은 수천 겹의 좋아요"라는 말은 "좋아요"가 모두 '차이'들이라는 의미다. 한 개로 총화된 '좋아요'로가 아니라 수천 개의 "좋아요". 하지만 그냥 숫자로 된 수천 개가 아니라 "겹"으로 되어 있는 "좋아요"다. 이것은 "좋아요"의 비늘들이 서로 엉켜 있는 차라리 '오르가슴' 같은 것이라고 해야 할 것이다. 분명 "겹"은 점액질의 액체성이다! 그것은 세상이 오직 "좋아요"로만 이루어졌다는 말이다. 그곳엔 '싫어요'가 필요 없을 뿐 아니라 비집고 들어올 틈도 눈곱만큼도 없다. 오직 "좋아요"만으로 충분한 세상인 것이다. 난 이 시를 읽기 전까지 무한함 속에 다양한 차이들이 끊임없이 운동하고 있는 우주를 생각하였다. 즉 '무한한 차이의 다양성이 버글거리는 우주'로서의 '일원론주의자'였다. 하지만 시를 읽으면서 그 '차이'에 대한 생각이 바뀌었다. 차이는 '싫

어요'도 포함하는 차이가 아니었다. 오직 "좋아요"밖에 없는, 그 것으로도 충분하다는 걸 알게 되었다. "불 속의 불"이 미친 듯 요동쳐 "황금빛 불알"이 되는 "좋아요" 말이다. 오직 "좋아요" 속에 모든 것이 차고도 넘치는 세계가 바로 이 우주라는 걸 알게 되었단 말이다. 나도 그 무한한 우주 속에서 불타고 있다 생각하니 너무 "좋아요"다. 드디어 진정한 '일원론자'가 된 것이다.

아이들의 세계가 그런 게 아닐까? 그들은 자신의 욕망을 부정하지도 타자의 욕망을 제압하려고 하지도 않는다. 니체가 말한 '낙타도 사자'도 아닌 상태가 바로 아이들이고 그들의 웃음이리라. 그들의 웃음 속에 '좋아요'가 넘쳐흐른다.

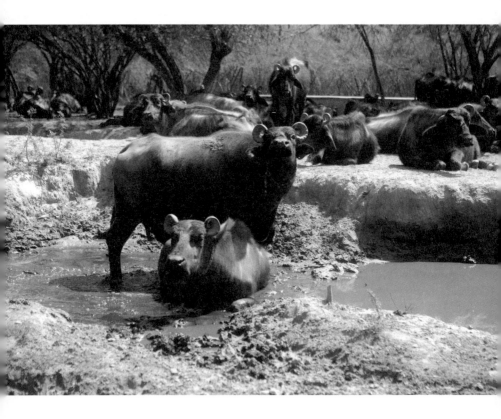

© 이광수. 인도, 구자라뜨. 2017.

어느 한적한 시골을 돌아다니다 우연히 물에 몸을 담그면서 햇볕을 즐기는 물소 떼를 보았다. 나는 물소들을 한참 바라보았는데, 그들이 나를 바라본다는 생각은 하지 못했다. 난 자연스럽게 카메라를 꺼내 그들을 향했다. 그때 뒤쪽 줄에 있던 소 한 마리가 일어났다. 그러더니 바로 앞쪽 물소 한 마리가 일어났다. 그때까지도 난, 아무런 생각을 하지 못한 채 카메라를 조작하고 있었다. 순간, 앞쪽 물소가 물을 박차고 나오더니 나를 향해 돌진하였다. 걸음아 날 살려라, 난 얼마나 빠른 속도로 도망갔는지 모른다. 진땀을 한 바가지나 흘린 후 어느 평상에 앉아 생각을 해봤다. 결국 문제는 동물이라는 존재에 대한 존중이 없었던 거다. 사람을 찍을 때와 마찬가지로 동물과도 교감을 어느 정도 이루고 난 뒤 카메라를 들이댔어야 했다. 카메라는 조준, 장전, 격발이라는 과정을 하는 게 메커니즘으로 볼 때 총과 동일한 기능을 한다. 생긴 것도 꼭 총같이 생겼다. 나에게는 총이 아니지만 동물들에게는 총이다. 물소에게 물이란 생명을 주는 원천이다. 그 생명의 시간에 그들이 볼 때 살상의 무기를 들이댔으니 그들이 덤비는 것은 당연하다. 그것이 살상의 무기가 아니라고 볼멘소리를 하는 것은 내 입장이다. 뭔가를 규정하는 것은 나라는 주체에 의해서

이기도 하지만 남이라는 객체에 의해서이기도 하다. 양자가 서로 존중될 때 폭력이 사라질 수 있는 것이다.

─시가 포착한 풍경

탈레스는 만물의 근원이 물이라 생각하였고 밀레토스학파 사람들은 그것에서 좀 더 확장하여 '지수화풍(地水火風)'을 만물의 근원이라 생각하였다고 한다. 그들은 자연철학자들이니까 삶의 주변에 널려 있던 것들이 만물의 근원으로 보였을 것이다. 여기서 그들이 근원을 찾으려 했다는 것은 두 가지를 생각하게 한다. 먼저 근원을 찾으려 했다는 것은 그들이 자신들이 살고 있는 구체적 삶 혹은 현장이 근원은 아니라는 것을 느꼈기 때문일 것이다. 만약 자신들의 삶이 근원적인 것이라 여겼다면 굳이 근원을 찾을 필요가 없었을 것이다. 두 번째로 이것과 연결되는 것으로 자신이 살아가고 있는 구체적 삶을 설명하기 위해, 구체적 삶이 아니라고 여겨지는 그 어떤 것을 가져와서 설명하는 방법이 필요했다는 것이다. 즉 자신이든 자신이 살고 있는 삶이든 스스로는 스스로를 설명하지 못한다고 생각했던 것이다. 이건 어쩌면 자신의 삶에 대한 '눈뜸'일 것이다. 그런 게 아니라면 자신의 삶을 설

명해 줄 다른 것을 찾으려고 하지 않을 테니까 말이다.

가령 우리는 A를 설명하기 위해 A가 아닌 다른 것들을 불러와야 한다. A를 A라고 말해 버리는 것은 매우 쉬운 일이지만, 그건 '동어반복'이 되어 아무런 의미도 생산하지 못하기 때문이다. '송아지는 송아지다'라는 문장은 정확하긴 하지만 동어반복일 뿐이다. 송아지를 설명하기 위해 송아지가 아닌 그 무엇을 가져와야 하는데 그것도 쉬운 것은 아니다. '송아지는 소의 새끼다'라고 설명했을 때 '소와 새끼' 그리고 '새끼와 소의 관계'를 다시 설명해야 한다. 이런 식으로 설명을 늘어놓다 보면 세상의 모든 개념을 다 가져와도 설명할 수 없는 지경이 되고 만다.

문제는 송아지를 설명하기 위해 송아지가 아닌 것들을 가져와야 하는 것처럼 실재하는 송아지도 송아지가 아닌 것으로 이루어져 있다는 것이다. 좀 더 심하게 이야기하면 실재하는 송아지에게는 실제로도 송아지로 부를 만한 것들이 하나도 없다는 것을 의미한다. 만약 하나라도 송아지로 부를 만한 것들이 실재하는 송아지에게 조금이라도 있다고 생각한다면 그것은 우리의 착각일 뿐이다. 그렇다면 왜 우리는 그것을 송아지라고 부르고 있는 것인가? 엄밀히 따지면 '송아지'가 아닌데도 말이다. 이미 얘기했지만 송아지를 송아지로 부를 만한 것들로 설명하면 사태는 매우 쉽게 해결되지만 아무런 의미도 없다는 것이다. 즉 우리는 '다

르다'고 하는 그 어떤 것을 반드시 불러와야 한다는 것이다. 만약 살고 싶다면 혹은 살아 있다면! 그것은 마치 고장 난 시계와 비슷하다. 고장이 나 바늘이 움직이지 않는 시계는 하루에 '정확한' 시간을 두 번 지시하지만 실제 생활에서는 어떤 시간도 지시하지 않기에 소용이 없다. 그러므로 송아지를 송아지로 설명하려 해서는 절대 안 된다. 반드시 송아지가 아닌 것들로 설명해야 한다.

송아지가 아닌 것들은 송아지에게 '타자성'이 될 것이고, 그러므로 존재한다고 하는 것 자체가 '타자(他者)성'이라 해야 할 것이다. 동일한 게 티끌만큼도 없는 타자성 말이다. 세상은 무수한 타자성만 우글거리는 세계인 것인데 그 타자성은 끝이 없다는 것이다. 아무리 크거나 작은 곳으로 가더라도 혹은 단단하고 무른 곳으로 가더라도 타자성뿐이라는 것이다. 이것은 타자성이 극도로 작은 알갱이, 즉 '동일성'이 아니라는 말이기도 하다. 타자성 안에 그 타자성을 유지시켜 줄 만한 어떠한 '동일성'도 갖고 있지 않을뿐더러, 타자성은 '안이나 밖'조차도 갖고 있질 않다는 것이다. 이런 타자성을 무어라고 불러야 하나? 그게 바로 '공성(空性)'이 아닐까? 아무것도 없다는 공성이 아니라 의미를 붙일 만한 게 있을 수 없다는 공성 말이다. 비록 우리 눈에 거대하게 보일지라도. 공성은 크기나 무게 등과 관련 있는 게 아니다. 탈레스가 만물의 근원이 물이라 했던 것도 사실은 그가 삶의 '공성'을 느낀 것은 아니었을까?

21___중도, 치우치지 않는 실재적 구별의 길

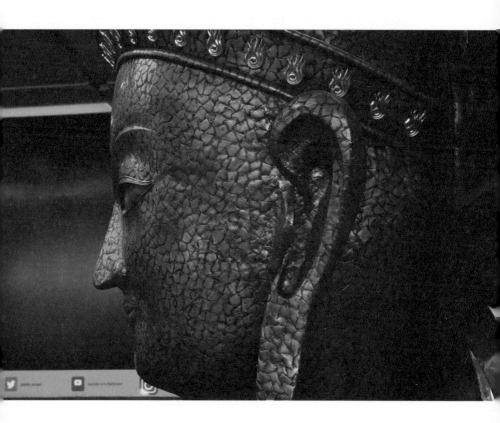

ⓒ이광수. 인도, 델리. 2017.

국제공항이다. 화려하기 이루 말할 수 없는 쇼핑센터를 지나 복도 한가운데 붓다의 상(像)이 서 있다. 금박의 붓다. 세상을 버리고, 자식도 아내도 부모도 다 버리고 떠난 붓다가 세상 한 중심에 화려하게 컴백했다. 화장터에서 유골 가루를 몸에 덮어 쓰고, 버려진 옷을 조각조각 기워서 만든 옷을 입었던 붓다가 금박 옷을 입고 우리 곁으로 돌아왔다. 왜 사람들은 세상일에 매달려 살면서 세상을 버리고 떠난 그에게 지혜를 구하고, 의지하는 것일까? 왜 그를 그 자신이 그렇게 부인하던 신으로 만들어 버리면서까지 숭배해야 하는 것일까? 이런 걸 보면, 어떤 것이든, 그것이 사람이든 사물이든 현상이든, 그 무엇이든지 간에 그것이 고유하게 갖는 불변의 정체성은 없는 것이 분명하다. 붓다 스스로 그렇게 말했다. 영원무궁한 본질은 없다고. 그러니 붓다 또한 그 정체성이 변하는 것은 붓다의 시각으로 볼 때는 지극히 옳겠다. 붓다는 본질을 부인하면서 깨달음을 설파하고, 제자는 그 깨달음을 부인하고 공(空)을 설파하는 것이야말로 붓다의 길을 가는 것이겠다. 이런 애매하고 불확실한 생각을 아무 텍스트도 달지 않은 채 이 사진을 통해 보여 주려 한다면 사람들은 내 메시지를 알아차릴 수 있을까? 아니다. 알아차리면 무얼 할 거고, 못 알아차리

면 무얼 할 건데? 사진으로 대화하기는 결국 선(禪)문답이고, 그 선문답은 현대인이 가장 갈급해야 하는 대화일 테니, 알고 모르고는 서로 다른 것이 아니다.

── 시가 포착한 풍경

송아지를 이루고 있던 게 사실은 송아지가 아니었다고 할 때 의문이 몇 가지 생긴다. 그중 하나가 '송아지가 아니라고 하는' 그것들이 송아지와 단절되어 있는 것은 아닌가 하는 의문이다. 송아지라고 부를 만한 게 하나도 없으니까 말이다. 그걸 단견(斷見)이라고 하는데 그때 필요한 개념이 '실재적 구별'이다. 구별은 가능하지만 구분(분할)은 불가능한 관계 말이다. 만약 단견이 옳다면 팔뚝에서 꽃이 피어도 할 말이 없게 된다. 연관성이 없어도 되니까 말이다. 그러므로 단견은 '절대적 상대주의'일 뿐이다. 모든 것을 다 허용해야 하니까 말이다. 하지만 우린 '팥 심은데 팥 나고 콩 심은데 콩 나는 것'을 잘 알고 있다. 'A는 A다'라고 하는 '동일성의 반복'을 일컫는 상견(常見)과 함께 단견은 사견(邪見)일 뿐이다. 둘 다 실체론이고 그 둘 다 배격해야 할 것으로 '실재적

구별'은 '비실체론'이라 할 수 있을 것이다. 이처럼 실체론은 자주 얼굴을 바꾸면서 출몰하기에 요주의하여야 한다.

다음은 공성(空性)의 허무함에 대한 것이다. 이것도 공이고 저것도 공이라 모든 게 공이라면 아무것도 할 게 없지 않느냐 하는 것이다. 그런데 이건 역으로 생각해 보면 금방 알 수 있다. 만약 모든 게 공이 아니라면, 즉 태어나서 여태까지 절대로 변하지 않는 단단한 실체라면 오히려 우리는 할 게 없을 것이다. 가령 태어날 때부터 머리가 좋아 공부 잘하는 사람을 생각해 보자. 그는 공부할 필요가 없을 것이다. 반대도 마찬가지다. 태어날 때부터 공부를 못하는 사람 역시 공부할 필요를 느끼지 못할 것이다. 이런 관점은 신분제 사회의 기초가 된다. 태어날 때부터 귀한 사람, 천한 사람이 분명 구분되니까 말이다. 사실 공성에 대한 허무함을 말하는 사람은 상견과 단견에 함께 빠진 사람이다. 그와는 달리 모든 게 공하기에 우리는 열심히 노력할 이유가 생긴다. 왜? 노력을 통해 우리가 무언가로 변할 수 있으니까 말이다. 그리고 그 무엇이 되어서도 더 열심히 노력할 이유가 생기는 것이다. 그런 의미에서 진화론도 공성에 기초해야 가능한 이론이다. 종(種)은 변하지 않는 게 아니라 끊임없이 변한다!

열심히 노력하지 않으면 절대로 그 어떤 것이 될 수 없는 게 세상살이가 되어야 하고 그것은 바로 '비실체론'에 뿌리를 두고

있는 것이다. 그러므로 '비실체론'은 허무주의가 아니라 생(生)을 적극적으로 긍정하며 늘 애써야 하는 것을 강조하는 관점인 것이다. 그러므로 세상살이는 자신의 발이 딛고 있는 진창을 절대 잊으면 안 된다. 그것은 철학, 문학, 사진, 학문도 마찬가지다. 자신이 딛고 있는 진창을 잊는 것은 그야말로 허무주의일 뿐이다.

하지만 그렇다고 해서 '비실체론'이 어떤 소명의식을 만드는 것은 아니다. 이런 소명의식은 오히려 실체론이 만들어낸다. 실체론은 존재하지 않는 것들을 외부로 쏘아 보낸 뒤 다시 자신의 내부로 받아들이는 이른바 '내부화된 믿음'을 만들어낸다. 그게 이른바 우상숭배다! 이것은 거시적인 영역뿐 아니라 미시적인 영역에서도 끝없이 만들어진다. 그러므로 실체론과 '비실체론'의 차이가 엄청난 것 같지만 사실은 종이 한 장이다. 그 차이의 좁은 폭을 걸어가야 하는 게 우리의 삶이기도 하다. 우리 주변에 흔히 달인(達人)이라 불리는 사람들이 있다. 달인은 우리가 폭이 좁다고 생각하는 그 길을 걸어가는 사람들이다. 하지만 우리와 달리 달인에겐 그 길이 그렇게 좁아 보이지 않는다. 만약 달인이 우리처럼 그 길을 좁게 여긴다면 결코 그 길을 갈 수 없으리라. 달인에게는 그 길은 어쩌면 매우 넓은 길이리라. 하지만 우리에겐 그 '넓음'이 보이질 않는다. 우리는 달인의 길을 보지 못하기에 이해할 수 없다고 말하기도 한다. 하여 우리가 보기에 달인은 우리가

지각할 수 없는 길을 가는 것 같기도 하다. 이른바 '지각 불가능한 것-되기'인데 상견과 단견 어디에도 치우치지 않는 '중도(中道)'가 바로 그런 길이다. 그러므로 중도는 '실재적 구별'의 길이고 액체성의 길이며, 홈 패이지 않은 길이다. 단지 우리는 그 길이 이상하다고 말하거나, 없는 길이라고 말해 버리기도 한다.

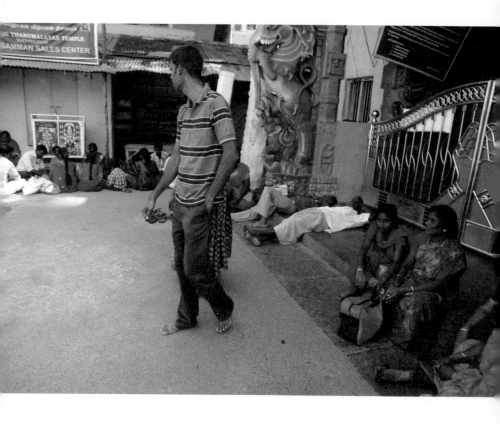

© 이광수. 인도, 따밀나두. 2015.

사람들이 사는 양식은 곳곳마다 다 다르다. 인도 사람들이 사는 양식과 한국 사람들의 그것과 가장 큰 차이를 들라 하면 난 단연코 인도 사람들의 사적 공간과 공적 공간의 구별이 없는 생활을 든다. 그들은 바깥 아무 데서나 주저앉아 삼삼오오 모여 밥 먹고, 드러눕고, 자고, 심지어 물만 있으면 목욕도 한다. 누가 보든 말든 아무런 거리낌이 없다. 그들은 집안에서 할 일과 집밖에서 할 일을 분명하게 구별하지 않는 생활 문화를 갖고 있는 것이다. 그저 우리네랑 다르구나, 라고 생각하면 마음 편하다. 아니, 그 나라에 가서는 나도 아무 데서나 털썩 주저앉거나 아무 데서나 드러누워도 되니 세상 이렇게 편할 게 없다. 안과 밖이 연결이 되는 것처럼 그들은 세상 모든 게 다 연결되어 있는 것으로 사고한다. 세상 안과 세상 밖도 마찬가지고, 심지어는 삶과 죽음도 마찬가지다. 집착하지 말고 버리고 나가서 깨달으라 한 것을 다른 말로 해보면 집착하는 것이 곧 버리는 것이니 나가는 것이 곧 남아 있는 것이다, 라는 이치가 된다. 사진에는, 모여서 밥 먹는 어떤 대가족과 드러누워 잠을 자는 사내들 그리고 바닥에 앉아 담소를 즐기는 아낙들 그리고 그 한가운데에 신발 벗은 관광객이 있다. 저 관광객만 멋쩍어 보인다. 그것은 그가 전체의 흐름에 역행해

서 그렇다. 흐름은 이어짐인데, 그가 그 흐름을 타지 못한 채 어색한 움직임을 해서 그렇다. 그것은 사진의 시선에서도 마찬가지로 나타난다. 사진 속 그의 위치가 어쩐지 어색하다.

─시가 포착한 풍경

역사적 사실 여부를 떠나 우리는 붓다가 보리수나무 밑에서 무언가를 깨달았다고 알고 있다. 이것은 붓다를 신적(神的) 그 무엇으로 만들자는 게 아니다. '여시아문(如是我聞)'이라고 할까. 모든 역사적 사실이 그렇듯 역사적 붓다 역시 '실체'가 아니다. 그건 그렇고 그가 깨달았던 것은 '연기(緣起)'였다. 연기란 모든 존재가 서로 연결되어 있다는 뜻이다. 서로 연결되어 있다는 것은 서로 영향을 주고받는다는 말이다. A는 B와 영향을 주고받고 B는 C와 영향을 주고받는다. 이 관계에서 보면 A는 B와만 영향을 주고받는 게 아니라 C와도 영향을 주고받는다. 이런 방식으로 쭉 나가다 보면 A는 Z와도 영향을 주고받을 것이다. 그게 무한대로 이어진다는 게 붓다가 깨달았던 연기다. 그러므로 연기란 무한한 관계 맺음이다.

무한한 관계 맺음은 우리가 실체라고 여기던 것들에 대한 생각을 뒤집어 놓는다. 사실 실체란 어떤 관계도 맺고 있지 않음을 의미하는 거니까! 무한한 관계 맺음은 무한한 영향의 주고받음을 말하는 것이고, 그렇기 때문에 어떠한 것도 변하지 않을 수 없다는 것을 의미하는 것이다. 상황이 그럴진대 우주의 끝이 있느냐, 없느냐 같은 질문은 연기적 관점에서 보면 질문 자체가 성립되지 않는다. 왜냐하면 우주에 끝이 있다는 말은 우주가 닫힌 것이라는 말이고, 우주가 어떤 규정에 갇힌 존재 즉 '유한 실체'가 될 수밖에 없다는 것을 말하기 때문이다. 아무리 커도 규정될 수 있다면 닫힌 존재다. 그것은 관계가 유한하다는 말이기도 하다. 하지만 연기는 무한 관계이기에 닫힌 게 아니라 '열린 관계'를 의미한다. 그럼 끝이 없느냐는 어떤가? 없다는 것은 있다는 것의 반대 개념일 뿐 결국 '닫힌' 것에 대해 묻는 것과 같다. '없음'은 없다! 이때 '있음과 없음'에 대한 질문은 모두 존재론적이라고 할 수 있을 것이다. 그 질문은 결국 연기를 부정하는 실체론이기에 붓다는 대답하지 않는다. 질문이 성립하지 않기 때문이다. 하지만 더 큰 문제는 그게 우리의 삶에도 도움이 되질 않는다는 것이다. 붓다는 '거대한' 깨달음보다 구체적 삶을 중요하게 생각하였다. 사실 그것은 붓다뿐 아니라 우리가 알고 있는 모든 천재들이 그랬다. 양극단에 빠지지 않는 것이 '중도(中道)'라면 중도 역시 연기

에서 파생된 것이다. 그걸 이해하는 게 붓다가 말한 깨달음이며, 그 깨달음이 일상생활에서도 도움이 되길 바란 것이다.

그런데 연기나 중도는 결국 '공(空)'으로 연결된다. 공은 연기를 통해 우리가 실체라고 여겨 왔던 것들이 존재(실체)하지 않는다는 것이다. 공은 연기나 중도와 같은 붓다의 깨달음을 부정하지 않는다. 왜냐하면 공은 그것들에 대하여 '차이의 반복'이라는 관계에 있기 때문이다. 다만 공이 오해되는 것을 경계하였을 뿐이다. 깨달음은 있다. 다만 그것은 비실체적이다. 만약 깨달음조차 없다고 한다면 공을 잘못 이해한 것이다. 그건 깨달음을 액체가 아니라 '고체적'으로 이해한 것이다. 혜능(惠能)도 그러했다. 하지만 연기니 중도니 공이니 하는 것들이 현대인들에게는 낯선 것일 수도 있을 것이다. 그것들은 다양한 방법으로 설명되어야 한다. 사실 붓다나 나가르주나의 의도대로라면 깨달음은 다양한 방법으로 접근될 수 있고 이해될 수 있어야 할 것이다. '실재적 구별'이나 '기관 없는 신체' 혹은 '매끈한 공간' 더 나아가 '운명애' 같은 것으로도 설명할 수 있다. 설명할 수 있는 방법 역시 무한대다. 문제는 그런 것들을 삶과 잘 연결시키는 일이다. 그렇지 못할 경우 우리는 붓다를 저 높은 곳으로 받들어 모시는 일을 할 수도 있다. 그런 방식을 붓다가 원했으리라고 생각하는 사람은 별로 없을 것이다. 물론 붓다 역시 다양한 방법으로 말해질 수 있

다. 하지만 늘 중심에 두어야 할 것은 일상이라는 것을 잊어서는 안 된다. 일상은 마치 내 몸과 같다. 몸이 없는데 돈과 권력이 왜 필요하며 우주는 또 왜 필요할까? 몸이 거(居)하는 일상은 그래서 중요하다. 일상이 뿌리가 되어 무언가를 시작하게 되고 그게 깨달음이 되어 다시 일상으로 내려오는 일이 필요할 것이다.

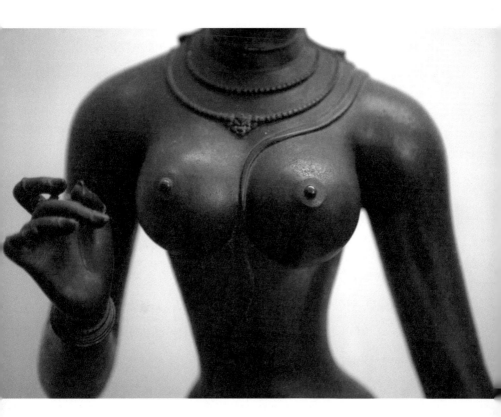

ⓒ이광수. 인도. 따밀나두. 2015.

저렇게 젖가슴이 크고 허리가 잘록한 여성은 실제로는 존재
할 수 없다. 그는 남성의 상상 속에서만 존재한다. 숭배하는 상으
로만 존재하니 결국 그는 허탄한 이미지일 뿐이다. 그러나 저 이
미지는 실재를 구축해 낸다. 여성은 저렇게 가슴이 크고, 허리가
잘록한 것을 이상으로 삼아야 하는 것으로 강요당하고, 저런 몸
으로 만들어내려고 갖은 노력을 다 해야 한다. 생명을 잃을 수 있
을 정도인데도, 그래도 포기하지 않는다. 여성의 성은 애초에는
어미로서 아이를 낳고, 젖을 먹이고, 키우는 행위의 상징으로서,
실제 사회의 농경 생산의 메커니즘과 닮았기 때문에 다산을 상징
하는 기제로 작동하였지만, 그와 동시에 생식기와 성기의 구별이
흐려지면서 남성의 탐욕의 대상이 되었다. 그러면서 여성은 종교
안에서 여신으로서는 최고의 위치에 오르기도 하지만, 실제 사회
에서는 남성의 성의 대상으로 전락하기도 한다. 여성의 성이라는
게 그렇게 모순되는 것이다. 그래서 이 사진을 찍을 때 머리를 잘
라 버렸다. 여성이라는 것은 결국 몸뚱이라고, 그 몸뚱이라는 게
결국 젖가슴밖에 더 있느냐, 라는 볼멘소리를 하고 싶어서였다.
사진에서 머리를 잘라 버리는 것은 그 사람의 존재를 부인하는
것이다. 이런 사진은 콘트라스트도 약하고, 빛도 퍼지고, 전체적

으로 흐릿해야 한다. 그래야 말하려는 바가 산다.

─ 시가 포착한 풍경

'젠더(gender)'가 타고난 게 아니라 사회가 부여한 책임으로서의 성역할이라는 것은 이제 다 알고 있을 것이다. 젠더라는 '이데올로기'의 옷을 벗으면 흔히 이야기하는 성별(性別)로서의 '섹스'를 만나게 될 것인데, 이 섹스는 생물학적인 것으로 본래부터 타고난 것이라 여긴다. 즉 우리는 남성이든 여성이든 태어날 때부터 특정 성별을 갖고 태어난다고 믿는 것이다. 하지만 섹스도 엄밀하게 따져 보면 타고난 게 아닐 수 있다. 섹스도 사실은 특정 시대가 규정하는 것이라고 해야 할 것이다. 그게 관습이거나 문화, 도덕, 과학기술 혹은 정치권력일 수 있다. 쉽게 말해 누군가가 남성인 것은 타고난 게 아니라 자신이 아닌 누군가가 정해 준 것이기에 섹스도 '이데올로기'의 옷을 입고 있다고 해야 할 것이다.

대개의 사람들은 거침없이 습속의 허들을 뛰어넘다가도 섹스 앞에만 서면 딱 멈추어 서서 굳어 버린다. 가령 아버지가 딸의 신체를 만질 수 있는 부위는 통념적으로 정해져 있다. 가령 어릴 때는 엉덩이를 마음대로 만져 주었지만 사춘기를 넘으면 만지기가

쉽지 않다. 엉덩이도 맨살을 만지는 것과 옷 위를 만지는 것은 다르다. 누가 시킨 것도 아닌데 아버지의 손길은 어느 지점에서 멈춘다. 섹스(性)가 개입하여 손길이 멈추도록 억압한 것이다. 그게 동물적 기제(機制)만은 아닐 것이다. 그걸 따라가 보면 오랫동안 쌓여 먼지가 수북한 '금기'를 만날 수 있을 것이다. 하여 우리는 생물학적 성이라 생각했던 섹스도 타고난 것, 즉 '본질'이 아니라 '이데올로기'가 만들어낸 것이라고 의심을 해야 한다.

그렇다면 '섹슈얼리티(sexuality)'는 어떻게 보아야 하는가? 가령 섹시한 여성을 보면 섹스를 하고 싶은 성욕은 타고난 게 아닌가? 그 짧은 시간 동안 '이데올로기'가 개입할 틈이 어디 있단 말인가. 예전엔 그게 본능이라 생각했다. 하지만 지금은 그렇게 생각하지 않는다. '섹슈얼리티', 즉 '성적 지향' 역시 철저하게 '이데올로기'로부터 만들어진 것이다. 먼저 '섹시함' 자체가 생물학적인 게 아니라 만들어진 것이다. 우리가 '섹시함'이라 여기는 이면에는 그 시대의 중요한 권력이 숨어 있다. 자본주의 시대엔 '화폐 권력'이 그것이다. 일단 화폐 권력은 섹시함을 직접 주조(鑄造)한다. 가령 많은 사람들로 하여금 성형과 다이어트를 통해 뚱뚱함보다는 '마른 몸매'를 선호하도록 만든다. 그냥 선호하는 게 아니라 필사적으로 매달리게 만든다. 사실 현재 다이어트는 그냥 '나도 살을 좀 빼 봐야지' 하는 기호 선택의 문제가 아니다. 일종의 현실적 생존

조건이다. 하여 무수한 방법으로 다이어트를 끊임없이 시도하게 만든다. 그렇게 하지 않는 사람은 그냥 자기가 싫어서 하지 않는 게 아니라 살아가려는 의욕을 잃어버린 '루저(loser)'가 된다.

화폐 권력은 섹시하지 않은 것을 섹시하게 만든다. 사회 내에서 선호하는 직업이 그것이다. 사회 내에서 높은 지위에 있거나 고소득을 올리는 사람은 생물학적 생김새와 상관없이 섹시한 사람이 된다. 더불어 미디어가 보여 주는(흘려보내는) 특정 부위의 섹시함은 극에 달했다. 그중 대표적인 것이 가슴, 허벅지 그리고 근육의 이상적인 발달이다. 그들은 마치 몸 일부 혹은 전체를 탱탱하게 발기한 성기처럼 가꾸면서 살아간다. 어떻게 보면 별난 수도승(?) 같기도 하고 또 어떻게 보면 도착증 환자(?) 같기도 하다. 그에 맞추어 패션 산업이 예민하게 발달하고 육체를 육성 가공하는 산업 또한 발달한다.

그럼에도 우리의 섹슈얼리티가 태어날 때부터 타고난 자연스러운 것이라 할 수 있을까? 어릴 때 말(馬) 성기를 향해 돌을 던지는 장난을 쳤던 기억이 난다. 돌에 맞은 성기가 빳빳해지면서 커지는 걸 보기 위해서다. 나중에 그게 위험하고 나쁜 짓이라는 걸 알게 되었지만 처음으로 '말 좆'이 참으로 크다는 걸 알았다. 우리의 '섹슈얼리티'도 그렇게 커지고 빳빳해져 있는 것은 아닐까? 자본과 화폐 권력이 계속해서 던진 돌에 맞아서.

©이광수. 인도, 델리. 2015.

꽃을 판다. 사원 입구다. 꽃을 신전에 바치기 위해서다. 꽃으로 신을 찬양하고, 그를 통해 복을 받고자 함이다. 꽃은 누가 봐도 아름다워서 그렇다. 신을 아름답게 하는 것은 노래도 있고 시도 있지만, 뭐니 뭐니 해도 눈에 바로 보이는 꽃이 최고다. 여자도 그랬다. 신을 찬양하기 위해 꽃보다 아름다운 초경 전 처녀를 신전에 바쳤다. 그 여자를 신의 대리인이 취했다, 신의 이름으로, 돌려가면서 취했다. 그들이 인간인가 하고 분노하는 것은 속된 짓이다. 그런 관념에 찌들어 있는 아비가 어린 딸을 자발적으로 바치는 것은 그래서다. 여자의 몸을 팔기 시작하는 일의 기원은 이런 일에다 둔다. 그래서 창녀의 기원은 동양이고 서양이고 인도고 간에 사원에서부터 시작했다. 수천 년이 지난 지금도 마찬가지다. 사원의 사제에게 바치던 것을 돈을 지배하는 '신사'에게 팔 뿐이다. 그때도 잘 먹고 잘살기 위해서 그랬고, 지금도 잘 먹고 잘살기 위해서 그랬다. 인도에서 꽃을 바칠 때는 이파리도 떼고, 줄기도 떼고, 오로지 꽃잎만 바친다. 가느다란 철사로 줄줄이 엮어서 바치는 모습에서 옷을 한 겹 두 겹 다 벗겨서 헤어 나오지 못하는 사회 구조의 줄로 엮여 바쳐지는 여성을 떠올린다면 과도한 상상인가? 꽃 파는 남자의 모습이 어둠에 갇혀 희미하게 보인다.

오로지 꽃만 보일 뿐, 사람은 잘 보이지 않는다. 세상도 마찬가지다. 여자만 보이지 사람은 안 보이지 않는가 말이다.

시가 포착한 풍경

자본주의 사회에서 매매(교환)는 흔하고도 자연스러운(?) 일이다. 누가 감히 매매를 욕하겠는가? 매매는 사적(私的) 소유를 전제로 한다. 그러므로 소유는 '매매를 자유롭게 할 수 있는 권리'라고 할 수 있다. 매매를 비판하는 것은 자본주의 체제의 비판 문제이므로 여기서 다루진 않는다. 다만 수많은 매매 중 다른 매매들에 비해 과도하게 비판을 받거나 심지어 '악(惡)'이라고까지 비난받고 있는 매매가 있는데 그게 바로 '성매매'다.

성매매를 비난하는 지점이 몇 가지 있다. 그중 하나가 '건전하지 못한 성관계'라는 것이다. 그리고 '더럽다(비위생적)', '중독될 수 있다', 심지어 성을 파는 사람들은 '게으르다'라는 비난까지 있다. 먼저 '건전함'에 대해 알아보자. 성매매가 건전하지 못하다면 건전한 섹스가 어딘가 있어야 한다. '건전'이라 불리는 것들을 다 긁어 모아보면 '합법적으로 결혼한 젊은 부부의 자식 생산

을 위한 섹스'가 될 수 있을 것이다. 이게 건전한 섹스다. 그런데 이런 섹스는 평생토록 몇 번 정도나 할 수 있을까? 그리고 결정적으로 건전한(?) 섹스는 즐거울까? 즐겁지 않다! 왜냐하면 성매매업소를 찾는 대부분의 고객들은 아이러니하게도 '기혼자'라는 통계 때문이다. 우리가 규정한 건전한 섹스가 즐겁다면 왜 굳이 즐거움을 피해 비난받고 있는 '즐겁지도 않은 구렁텅이(?)'로 몰려드는 것일까? 그러므로 건전한 섹스가 있다는 것은 환상이고 착각이다. 건전함은 즐거움과 마찬가지로 상대적 개념일 뿐, 건전한 섹스가 없으므로 건전하지 못한 섹스도 있을 수 없다.

다음은 '더럽다'에 대해 살펴보자. '더럽다'는 성매매 섹스만의 문제는 아닌 것 같다. 그리고 위생적 관점이 아니라면 건전한 섹스와 동일한 논리를 갖고 있다. 성매매 섹스가 위생적으로 더러울 확률이 높을지라도 그것은 개선 가능한 문제다. 다음은 중독성의 문제, 사실 이것은 '성매매 섹스'가 즐거운 섹스라는 걸 일정 부분 암시하는 말이다. 그리고 나쁜 의미로서의 중독성은 섹스에 대한 편견에서 유래된 것으로 보인다. 섹스를 많이 하면 '중독'된다고 하는 것은 아주 복합적인 문제에서 시작된 것 같다. 가령 사회의 생산성을 높이기 위한 조건에 걸림돌이 된다는 것이다. 그러므로 중독성은 게으름과 연결된다. '일하지 않는 자는 먹지도 말라'라는 구호를 보라. 섹스의 횟수도 당사자들, 주변 상황,

신체적 조건에 따라 다 다르다. 젊은 사람은 늙은 사람에 비해 상대적으로 많은 횟수의 섹스를 한다. 그래도 섹스 많이 하는 젊은 사람을 섹스 중독자라고 하질 않는다.

다음은 '게으르다'는 문제, 우린 '성 판매자'가 힘든 일은 하지 않으려 하면서 손쉽게 돈을 벌려 한다고 비난한다. 하지만 그것은 개인의 문제라기보다는 사회적 문제다. 우리 사회가 좋은 일자리를 많이 만들어내지 못하는 시스템이라면 많은 사람들이 일자리에서 쫓겨나는 것은 자명하다. 그러곤 임금 노동자로서가 아니라 다른 일을 하며 먹고 살려고 할 것이다. 그 비율이 과도하면 사회문제가 될 것이고 그중 하나가 '자영업자'의 증가다. 누군가가 성매매에 종사하는 것도 그의 '게으름'이 아니라 사회적 시스템의 문제가 아닐까? 성매매는 인간의 독특한 습성이라고 한다. 맞다. 인간은 그들과 달리 더 깊고 광범위한 '관계 지향적 삶'을 살아가고 있다. 굳이 이야기하자면 성매매는 '친절함'을 파는 것이고 섹스는 '삶의 기술'이다. 즉 살아가는 다양한 방법 중 하나라는 것이다. 여성은 남성보다 섹스에 있어서도 '관계'를 더 중요시한다. 『여자가 섹스를 하는 237까지 이유』(신디 메스턴 지음)을 읽어 보라. 그렇다고 성매매가 더욱 활성화되어야 한다고 말하진 않겠다. 하지만 사회 시스템의 다양한 조건이 만들어낸 성매매를, '매매'가 중요한 공리 중 하나인 자본주의 사회 내에서 터무니없

이 불공평하게 비난하는 것은 '자기 모순'으로 보인다. 오히려 우려했던 단점들을 보완하는 게 더 나을 것이다. '성 노동자' 역시 타자(他者)들이니까.

ⓒ이광수, 인도, 하리야나, 2012

건물 신축 공사장이다. 놀이터라는 게 딱히 만들어진 것이 없는 나라에서는 이렇게 무슨 일이 일어나면 그 현장이 놀이터가 된다. 그곳에 수도 시설이 되어 있으면──인도에서는 신축 공사장에는 물이 필요해서 항상 수도 시설을 맨 먼저 한다──그곳으로 아이들이 몰려 목욕을 하거나, 그 틈을 이용해 물장난 하는 데 여념이 없다. 이런 곳에서는 아이들에게 금지된 것은 그리 많지 않다. 설사 있다 하더라도 그들이 결코 하지 못하는 일이란 없다. 아이들이란 사실 그냥 내버려두면 그냥 별 탈 없이 잘 자란다. 벼도 자라지만 피도 자라는 밭의 이치처럼, 이런 사람도 나오고 저런 사람도 나온다. 사람의 입장에서는 벼는 필요하고 피는 필요 없는 존재겠지만 우주의 원리로 칠 때는 그렇지 않다. 벼도 풀이고 피도 풀이다. 더군다나 그게 사람들 사는 세상이라면 더욱 그래야 하는 게 우주의 이치일 것이다. 사람이 꼭 그 세상의 효율과 이득의 원리에 맞는 사람으로 자랄 수가 있겠는가? 그런 아이들을 바라보면서 불쑥 들이민 카메라를 든 이방인에게 별 적대감을 보이지 않는다. 그저 너는 너고, 나는 나일 뿐이다. 그런데 사진으로 만들어진 후의 이미지를 보니 저 가운데 있는 아이가 나에게 적대감을 드러내는 것처럼 보인다. 카메라라는 기계가 만들어

낸 사실의 왜곡이다. 특히 순간을 고정시켜 버리는 사진은 그 가
능성이 크다. 그래서 사진이 과학이기도 하지만 문학이나 예술의
자료가 되기도 한다.

＿시가 포착한 풍경

1970년대 외삼촌이 월남에서 귀국하면서 군용 커피를 갖고
왔다. 지금의 믹스커피 같은 것인데 당시로선 매우 귀한 '물 건너
온' 것이었다. 초등학교 다닐 때 아버지는 그 귀한(?) 것을 아침,
저녁으로 한 잔씩 마치 탕약처럼 드셨다. 문득 먹고 싶어져 '나도
먹으면 안 되냐?'고 했더니 단호하게 안 된다고 하시며 '아이들이
먹으면 뼈가 녹아내린다' 하셨다. 그땐 정말 그렇게 되는 줄 알았
다. 시커먼 색에다 쓴 맛까지 났으니까 말이다. 그런데 매일 아침,
저녁으로 커피를 드시는 아버진 왜 뼈가 녹지 않는지는 생각하지
못했다.

예전에 '레이디가가 한국 공연 때문에 논쟁이 크게 벌어졌다.
공연을 반대하는 사람들은 '보수적인 기독교' 측이었다. 반대 이
유는 레이디가가는 동성애를 전파하는 사람이기 때문에 그가 오

면 동성애 '청정 지역'이었던 우리나라가 순식간에 동성애로 전염되어 버릴 것이 걱정된다는 주장이었다. 그에 대한 반론으로 당시 '진중권' 씨는 레이디가가는 1년에 한 번, 아니 우리나라의 오랜 역사 기간 동안 단 며칠만 한국에 머물게 될 것인데 어떻게 그 짧은 시간에 동성애를 온 나라에 전염시킬 수 있는지 물었다. 우리나라엔 이미 많은 이성애자들이 살고 있고, 그렇다면 오랜 이성애 문화 속에서 많은 사람들이 살아왔을 것이고, 이성애가 너무 전염(?)되어 '콘크리트'보다 더 단단하게 이성애를 다져 놓았을 것이 틀림없기 때문에 레이디가가 공연으로 동성애가 단 며칠 만에 이성애의 단단한 바닥을 깨고 전염될 거라는 논리는 맞지 않다고 말했다. 더불어 그는 '몸은 현대를 살고 있는데 정신은 중세에 살고 있는 것 같다'는 말도 덧붙였다. 아무튼 레이디가가 공연은 열리되 '19금'이 되었다. 레이디가가 이야기는 커피 이야기와 비슷하다. 많이 해도 까딱없는 사람과 한 번만 해도 안 되는 사람 말이다.

미성년자는 성행위(야동을 포함) 장면이 나오는 영화를 보면 안 된다고 한다. 그래서 '19금' 아닌가. 미성년자가 보게 되면 정신이 황폐해지고 정신과 신체가 균형을 잡을 수 없게 된다는 것이다. 한마디로 말하면 몸이 이상하게 된다는 것인데 게다가 한창 공부(학교 공부)를 해야 할 나이라서 더욱 안 된다고 말한다. 그런

데 많은 어른들은 지금 야동을 보고 있거나 본 적이 있을 것이다. 그런데 어른들은 야동을 봐도 정신이 황폐해지질 않는 것일까? 아니면 황폐해져도 괜찮다는 것인가? 어른들도 미성년자만큼이나 정신을 바짝 차리고 해야 할 일들이 많을 텐데 그들도 야동 따위로 정신이 황폐해지면 안 되는 것 아닐까? 사실은 이런 것 같다. 미성년자가 야동을 보면 안 되는 게 아니라 '미성년자가 야동 보고 있는 꼴'을 어른들이 못 봐주겠다는 것 말이다. 아이가 커피 마시면 안 되는 게 아니라 '아이가 커피 마시는 꼴'을 못 보겠다는 것 말이다. 모두가 미성년자를 위한다는 명목을 앞세운 어른 중심적 사고방식이다. 사실 미성년자라는 말 자체가 어른 중심적이다. 그것은 나이를 먹고 어른이 되어야 다 성장했다는 의미일 텐데 동의하기 어렵다. 아이에서 어른이 되는 것은 어떤 목표를 향해 가는 '레이스'가 아니다. 끝없는 질적 변화일 뿐이고 언제든지 지금 현재는 완전하다. 심지어 아이는 어른의 아버지라는 말조차 있다. 자신이 중심이라는 편견을 내려놓을 때 세상이 새롭게 보일 것이다. 이것은 '단 한 번과 일반적인 것'이 불평등하게 다루어지고 있음을 말하는 것이다. 이것을 '정상과 타자'의 관계로도 확장시켜 생각해 볼 수 있다. 사실 모든 '금지'는 중심 권력의 명분 쌓기일 뿐이다. 그러므로 모든 금지, 특히 국가가 금지하는 것은 의심을 받아 마땅하다.

문제는 아이들이 아니라 육체와 정신이 많이 황폐해져 있는 어른들이다. 그게 야동을 보았기 때문은 아닐 것이다. 자본주의 체제가 만들어내는 물질만능주의, 정치적 스트레스, 경제적 고통, 지나치게 부푼 자의식 그리고 윤리의식과 이분법 등등. 이런 것들로 스스로를 자승자박(自繩自縛)하였기 때문에 그런 것은 아닐까? 그러므로 반성은 아이들의 것이 아니라 어른들의 것이어야 할 것이다.

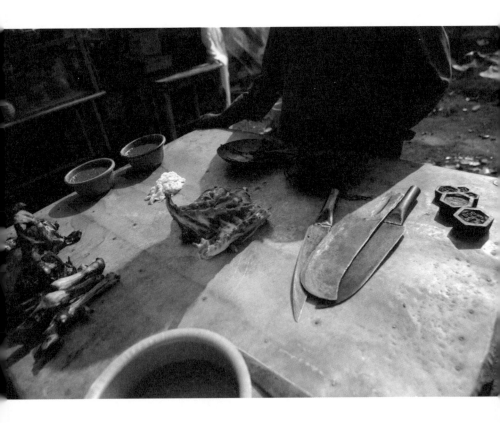

© 이광수. 인도, 구자라뜨. 2017.

─렌즈에 비친 언어

　사람들은 인도를 비폭력의 나라, 채식주의자들이 사는 나라, 정신과 명상의 나라로 생각하곤 하지만 사실은 그렇지 않다. 어디든지 가도 고기를 먹을 수 있고, 정신이네 명상이네 하는 것은 실제 삶에서 거의 만나기 어렵다. 그 사람들과 우리가 사는 삶의 양식은 그리 다르지 않다. 다만, 고기 먹고, 술 먹고, 싸우고, 소리 지르고, 폭력을 사용하는 일상이 우리네 삶과 비교했을 때 현저히 적은 것은 사실이다. 물론 테러나 강간과 같은 폭력은 그들이 우리보다 월등히 많은 것은 또 다른 이야기다. 길을 가다 보면 사진에서 보여주는 것처럼 길거리에서 염소나 닭과 같은 고기를 파는 집을 간간이 볼 수 있다. 사진에는 안 보이지만, 저 사람의 머리 위에는 줄이 쳐져 있고 거기에 염소 머리가 줄줄이 매달려 있다. 흉측하게 보인다. 왜 흉측할까? 나는 저런 고기를 꺼려하지 않고 잘도 먹는데, 왜 그런 죽은 동물 머리를 흉측하게 느낄까? 저 사람은 그의 필요에 따라 살생을 하는데, 난 왜 저 사람을 흉측한 짓을 하는 사람으로 판단하는 것일까? 흉측하게 보이는 짐승 머리를 찍는 것보다 저 무겁고 날카로운 칼을 찍어 보여주면서 뭔가 말을 하는 것이 더 문학적일 것으로 생각하는 태도는 어떻게 이해해야 하는 것일까? 흉측한 장면을 찍을 때마다 갖는 생

각이다. 실재를 보여 주는 것보다 문학적으로 넌지시 보여 주는 것이 더 세련된 것이라는 판단의 근거는 어디에서 온 것일까? 권력이 만든 이데올로기 아닐까? 사실에 두려움 말이다. 나도 어느덧 그 안에 물들어 있는 것이고.

시가 포착한 풍경

닭 장수였을 때 오랫동안 사용하던 칼이 있었다. 칼날의 끝과 중간 그리고 안쪽은 절단의 힘이 각기 다르다. 뒷부분(손잡이와 가까운)은 '관성 모멘트'는 최소지만 '운동량 모멘트'가 가장 커 닭의 허벅지 부근을 자를 때 사용된다. 칼날은 도마와도 관계를 맺는데 마름질 잘한 도마 위에서는 칼날이 조금 무뎌도 잘 잘리는 반면 도마 면이 많이 파이게 되면 칼날의 예리함도 도마에 의해 감퇴된다. 칼의 것이라 생각했던 '예리함'이 칼에서만 나오는 게 아니었던 것이다. 예리함은 칼, 도마, 닭, 팔 등이 만들어낸 것이다.

예리함이란 바탕화면이면서 구체적으론 잡을 수 없는 '기(氣)'와 같다는 생각을 하였다. 그것은 질적으로 다른 모습으로 어디에든 다 있다고 해야 할 것이다. 닭을 잘 토막 내는 것이나 무술

혹은 글씨를 잘 쓰는 것은 모두 기와 관련된 것으로 어디에나 있지만 조건이 되지 않으면 드러나지 않는다. 가령 칼이라고 해서 모두 손이 베이는 것이 아니라 특정 조건 속에서만 손이 베인다. 그 순간 예리함이 드러났기 때문이다. '잠재성'이라 부를 수도 있겠다. 사실 예리함은 늘 있었다. 하지만 구체적으로 드러나진 않는 상태다. 우리는 흔히 잠재적인 것은 '없는 것'으로 취급하는 경우가 많다. 구체적이고 역동적(actual)인 것만 있는 것으로 여긴다. 제사(祭祀)를 보자. 제사란 귀신(鬼神)을 역동적 세계로 불러내는 일이라 할 때 조상은 '예리함'과 비슷하다. 잠재성으로서 늘 우리와 함께 있었으니까 말이다. 다만 우리와 다른 차원에 산다. 그래서 바로 우리 옆에 있음에도 그들을 감각할 수 없다. 서로가 다른 힘을 발산하기 때문일까? 하지만 서로 분리되어 있는 것은 아니다. 그러므로 귀신들이 구체적 세계에 살지 않는다고 그들이 '존재하지 않다'고 말해서도 안 된다. 그들이 역동적으로 존재하지 않을 뿐이다. 차라리 '다양한 존재 방식'이 있다고 하면 어떨까. 귀신은 예리함처럼 존재한다. 어디에? 기억 속, 존재와 존재 사이, 지금과 과거의 층위가 겹겹이 쌓이는 시간 속에 말이다.

중요한 것은 칼과 예리함이 한 치의 오차도 없이 칼에 속해 있는 것처럼 보인다는 것이다. 만약 예리함이 칼과 따로 논다면 그게 예리함인지조차도 알 수 없을 것이다. 칼을 내려칠 때 예리

함이 먼저 닭에 닿는다든지 혹은 칼보다 늦게 닿는 일은 절대로 없다. 그것이 작용으로서의 예리함과 예리함의 구체성으로서의 칼을 구별할 수 없게 하는 지점이다. 예리함이 구체적인 칼에 속하는 것이라고 속는 지점이기도 하다. 예리함은 칼인 것처럼 보이지만 결코 칼이 아니다. 예리함은 칼과 그 주변의 '관계'들이 만들어내는 작용(作用)이다. 칼, 무게, 도마, 닭, 팔 그리고 그런 것들이 만들어 내는 속도와 함께 말이다.

그렇다면 '예리함과 칼'은 '보편(普遍)'과 '일반(一般)'의 관계라고 할 수도 있을 것이다. 이것은 거꾸로 된 관점이다. 예리함, 무딤, 따뜻함, 차가움, 빛남 이런 것들이 실체의 다양한 현상일 뿐이라는 게 실체론이다. 하지만 과연 그럴까? 예리함이야말로 보편이다. 어디에도 있는 것. 예리함은 칼, 풀잎, 종이에도 있다. 그게 손을 베이게 하는 것이다. 일반적인 것은 '세대(世代)적'인 것일 뿐이다. 그 세대가 지나면 적용할 수 없는 것, 도덕이 그렇고 칼이라고 하는 구체성이 그렇다. 예리함과 실체가 합체된 것처럼 보이지만 칼은 시간이 지나면 무뎌지거나 심지어 사라져 버린다. 그땐 칼이라 부를지언정 예리하다곤 할 수 없다. 그렇다고 예리함이 칼을 벗어나 알 수 없는 세계로 떠나 버리는 것도 아니다. 무딘 칼의 배치 속에서 '예리함'이 생성되지 않을 뿐이다. 그러므로 예리함은 배치의 산물, 생성 작용으로서 '보편'이라고 해야 할

것이다. 배치를 통해 늘 생성되는 것이니까. 그건 배치 때문에 생성이나 욕망이 만들어지는 것이라 할 수 있겠지만 역으로 배치 그 자체가 생성이고 욕망이라고도 할 수 있을 것이다.

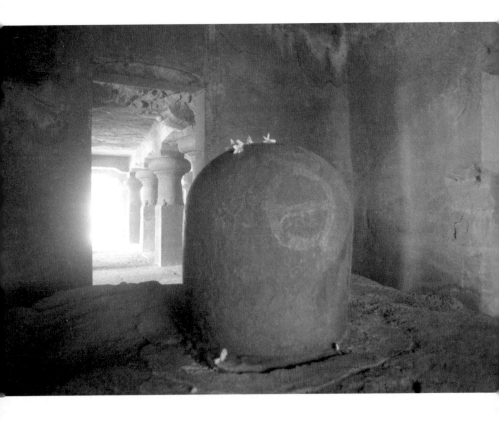

ⓒ이광수. 인도, 마하라슈뜨라, 2017.

___렌즈에 비친 언어

힌두교 사원의 최고 상징은 우주의 지존인 쉬바(Shiva)를 형상화한 그의 남근상인 링가(linga)다. 쉽게 말하면 남성 신이 우주의 주인인데, 그 상징으로 그의 좆을 사원 한가운데 세워둔 것이다. 우주가 저 남근에서 나왔다고 생각하니 누구나 쉽게 이해할 수 있다. 신화라는 것이 이렇게 쉬운 이야기다. 그래서 사람들에게 쉽게 퍼진다. 그렇게 쉬운 이야기를 눈에 보이는 어떤 상(像)으로까지 만들어 직접 보여 주니 사람들이 그 이치를 받아들이는 것이 너무나 편하다. 우리의 태극도 음과 양과 합일이 되는 이치를 말하는 것이고, 힌두교의 링가와 요니(yoni, 女根)가 합체되는 것도 결국 같은 논리다. 다만 다르다면 힌두교에서는 그 원리를 구체적으로 형상화한 반면 우리 태극은 추상적으로 이미지화했다는 것만 다르다. 그런데 힌두교 이미지는 좀 불경스럽거나 야만스럽게 보이고 우리 태극은 고상하고 수준 높은 주역의 원리로 보인다. 인간이 비겁하고 간사해서 그렇다. 둘 다 자연의 생성 원리를 인간의 생성 원리인 섹스로 표현한 것일 뿐이다. 본질은 같되 단지 표현하는 바만 다를 뿐인데, 마치 원리가 달리 보인다는 것은 그만큼 솔직하지 못하다는 것이다. 남녀가 섹스를 한다는 것이 뭐가 부끄러운 일인가? 내 눈에는 쉬바 링가가 동굴 안에 갇혀

서 밖의 빛을 바라보는 것 같다. 상을 대하는 인간들의 위선적인 태도를 생각하다 보니 나에게는 그저 그런 돌덩어리에 불과한 저 대상이 마치 무슨 감정을 갖는 것처럼 보인 것이다. 결국 사진은 사진가가 갖는 생각을 원칙적으로는 아무 관계가 없는 대상에게 전이하면서 만들어 내는 것에 불과하다.

___시에 포착된 풍경

'떡(을) 친다'는 말이 있다. 실제로 떡을 치는 것일 수 있고 섹스도 '떡을 친다'고 표현한다. 이 '떡을 친다'는 표현이 참으로 적절하다는 생각을 하였다. 왜냐하면 섹스란 둘(혹은 여러 명이라 할지라도)의 성기(性器)가 부딪히는 현상만은 아니기 때문이다. '떡이 되었다'는 말도 있다. 이때 '떡'이란 무엇인가. 알 수 없는 혹은 '분리(심지어 구별하기도 어려운)'할 수 없는 상태를 우린 떡이라고 말한다. 이것은 실제 '떡'만을 이야기하는 것은 아니다. 가령 술을 많이 마셔 인사불성이 된 상태도 '떡이 되었다'라고 말한다. 떡이 된 사람에겐 감각의 흐름이 뒤섞여 문턱이 없다.

섹스도 그 행위를 통해 떡이 되는 혹은 되려는 것이라 할 수

있을 것이다. 그것은 어떤 일방이 일방적으로 떡을 치는 게 아니다. 차라리 떡이 떡을 치고 그런 일련의 과정을 통해서 모두가 떡이 되는 것이다. 떡을 칠 때 서로가 유의해야 할 것은 하나의 형태로 고정되어 있기를 바라서는 안 될 것이다. 그러면 떡이 안 된다. 서로가 갖고 있는 고정된 형태를 스스로 포기하여야 하고 가식이 아닌 옷을 벗은 맨살이 필요하다. 더 중요한 것은 소리다. 떡을 칠 땐 반드시 소리가 동반된다. 섹스가 온갖 감각의 비늘들을 불러일으키는 애무 행위에서 시작되듯, 소리는 마치 떡을 떡답게 해주는 열차의 승차권과 같다. 하여 소리 없이 떡을 친다는 것은 상상할 수도 없지만 상상조차도 하기 싫다. 실제로 섹스할 땐 온몸에서 소리가 난다. 허벅지에서도 배에서도 입에서도 그리고 어둠 속에서도 소리가 난다. 어쩌면 소리밖에 없는, 그게 바로 떡의 세계다.

그러므로 떡을 잘 친다 함은 일방적으로 일어날 수 있는 사태가 아니다. 크거나 단단함만으로도 일어날 수 있는 게 아니다. 온갖 감각에 대한 눈뜸과 활용에 대한 이해가 있어야 한다. 고체가 아니라 액체다. 끈적끈적할수록 떡은 더 떡다워진다. 실제로 우린 섹스에서뿐 아니라 일상에서도 떡이 되려는 사건들을 만난다. 길을 걸으면서 나무와 꽃을 만나고 사람과 바람 그리고 길고양이들을 만난다. 떡침의 일상화된 모습이다. 자신의 형태를 고집하게

될 경우 우린 떡의 세계로 들어갈 수 없다. 먼저 그들이 보이지 않고 볼 수도 없기 때문이다. 떡을 친다 함은 몸 전체가 이용되는 걸 의미한다. 그게 소리와 융합된다.

안타깝게도 우린 감각을 많이 잃어 버렸다. 그러고도 감각을 일으켜 세우기 위해 인공적인 그 무엇들이 동원된다. 하여 떡이 아니라 오히려 나쁜 의미의 떡이 되어 버렸다. 그냥 허우적거린다. 한 번도 진짜 떡이 되질 못하고 떡이 갖고 있는 마력도 느끼지 못한다. 우린 우상화된 것들을 갈망할 뿐이다. 그중 하나가 일상화되어 버린 포르노가 아닐까? 포르노는 쉽게 볼 수 없는 다른 사람들의 은밀함을 들여다보는 것이었다. 은밀해야 할 욕망을 재현함으로써 우리를 꼴리게 하였다. 지금 방송의 다수를 차지하고 있는 일련의 '리얼 프로그램' 역시 쉽게 보기 어려운 사생활을 보여 준다. 하지만 은밀한 방식으로 보여 주지 않는다. 둘 다 오히려 은밀함을 더 벌려 주는 포르노의 방식이다. 우리는 그런 방식이 옆에 있지도 않는데 있다고 착각한다. 실제 아파트에서의 생활은 이웃과 완벽하게 차단된 방식으로 살아간다. 10년을 살아도 앞집에 무슨 일이 일어나는지 알 수 없으며 알고 싶어 하지도 않는다. 알려고 하는 게 오히려 실례가 된다. 오래 살다가 떠날 때도 인사를 생략해도 된다. 이웃은 승강기 내에서 몇 초 동안만 만날 수 있다. 그러곤 정형화된 덕담을 날린다. 덕담밖에 주고받을

게 없는 관계만큼 초라한 게 있을까? 차라리 윗집, 아랫집의 층간 소음 갈등이 더 인간적이다. 사실 소음 갈등 같은 것은 공동체 내에선 일어날 수 없는 사건이다. 이웃의 소리가 자신의 삶을 방해한다는 게 말이나 되는 소리인가? 좋은 일이 있을 때 떡을 돌리는 이유가 무엇일까를 생각해 보아야 할 지점이다.

© 이광수. 인도, 마니뿌르, 2014.

＿렌즈에 비친 언어

조상신을 부르는지, 자연신을 부르는지, 천지신명을 부르는지
는 알지 못한다. 굳이 그런 자세한 팩트를 알고 싶지도 않았고. 단
지 그들은 지금 자신들이 하는 엄청난, 실로 계란으로 바위 깨기
만큼이나 힘든 일을 하고 있는 터라 누군가 보이지 않는 신에게
기원하는 것이었다. 그들이 어떤 방식으로 기원을 하는지에 대해
서도 아무런 관심을 갖지 않았다. 다만, 한 가지 자연스럽게 눈길
이 간 것은 바칠 음식이라고는 사과 하나밖에 없던 그 차림이었
다. 얼마나 마음이 간절했으면 향불을 피웠는데, 또 촛불을 피우
는구나. 사람들은 모두 모여 하루 단식을 했다. 사람 사는 세상을
만들어 보기 위해 인간이 극복할 수 없는 본능을 반납하고 싸우
는 것이다. 그가 감옥에서 단식으로 싸우니 그를 지지하는 모든
이가 단식으로 동조한다. 그리고 한쪽 구석에 저 초라한 상이 하
나 차려졌다. 그 단식 투쟁에 동참하는 차원으로 카메라를 든다.
모든 사진이 다 창의적일 필요는 없다. 저 의례의 내용과 형식이
어떻더라도 내가 말하고자 하는 것은 인류 공통의 신심과 기원이
라면, 그것은 누가 보더라도 동일한 느낌을 가질 수 있도록 찍는
게 더 좋다. 사진이 형식적인 아름다움이 뛰어나면 사람들의 눈
은 그 형식에 빠져 서로 나누고자 하는 내용을 무시하게 되는 경

우가 많다. 비단 사진만의 일은 아니다. 이런 의례에서도 그렇고, 더 넓혀 세상사 모든 것이 다 그렇다. 결국 사진이 갖는 미학은 사회 윤리와 떼어져서는 안 될 일이다.

시가 포착한 풍경

할아버지는 천도교(天道敎, 동학) 교도였는데 피난 내려오기 전 북에 계실 때부터 '천도교 청우당' 당원이었다고 하셨다. 하여 우리 집에서는 오래전부터 다른 방식으로 제사를 지내고 있다. 제사란 조상을 '구체적 세계'인 지금으로 불러내는 일이라고 했다. 물론 우리 집도 다른 집과 마찬가지로 제사를 지낸다. 다만 그 방향이 다른데 이른바 '향아설위(向我設位) 제사'다. 향아설위의 제사 방향은 '향벽설위(向壁設位)'와는 반대다. 이것은 조상의 혼(魂)이 현재 제사를 지내고 있는 후손에게 있다고 여기는 것에서 나온 것으로, 제사상을 기존의 제사상과는 반대로 차린다. 그리고 영정 사진, 위패(位牌) 등도 놓지 않는다. 마치 자신이 제사상을 받는 것처럼 차리고 절도 하지 않는다. 조상이 자신에게 임하였고 자신이 제사상을 받고 있는 형국이라 절을 할 필요가 없는 것

이다. 이 방법은 동학의 '인내천(人乃天)' 사상에서 비롯된 것으로 보인다. 사실 지금 현재를 살고 있는 우리는 여러 가지 측면에서 조상의 누적 값이다. 혹은 누적된 기억들의 '꼭짓점'이라고도 할 수 있을 것이다. 이것은 '실체와 양태' 혹은 '신 즉 자연'과 연결되는 관점으로 보인다. 만약 지금의 우리가 없다면 조상은 어떤 의미가 있을까? 마찬가지로 조상이 없는 지금의 우리도 생각할 수 없을 것이다. 조상과 지금의 우리는 결국 '하나'인 것이다. 불이(不二)가 아니라는 말이다. 하여 조상이란 어떤 실체가 아니라 비실체로서 늘 우리의 기억 속에서 운동하는 존재라고 해야 할 것이다. 일종의 질적 운동성인데 우리 역시도 그렇다.

'향아설위'를 쭉 밀고 나가다 보면 특별히 제사를 지낼 때가 아니라도 매끼 식사가 제사와 같다는 걸 알 수 있다. 더불어 제사 지내고 있는 자신뿐 아니라 자신이 먹고 있는 음식들(할아버지는 '술'도 음식이라 하셨는데)이 '조상의 혼'일 수 있다는 것이다. 이것은 우리가 음식을 먹을 때마다 자신이 아닌 '다른 존재'와 만나고 있다는 것을 의미하는 것이다. 그러므로 우리의 일상적으로 먹는 행위가 자신이 아닌 누군가를 만나는 행위일 수 있고, 그러므로 '섹스'만큼이나 '삶의 기술'이며 또 중요하게 취급되어야 한다는 것이다. '향벽설위'는 특별한 날, 특별한 형식으로 제사를 지내지만 '향아설위'는 그렇게 하지 않을 수 있다. 이걸 '의식(儀式)'의

일상화'된 모습이라고 할 수 있을까? 사실 '향벽설위'는 골백번을 해도 결코 '접신(接神)'을 이루지 못한다. 왜냐하면 '귀신'이 건너편 초월적 위치에 있기 때문이다. 그 '간격'이 아무리 작다고 할지라도 그들은 '단절'되어 있다. 단절된 격벽 사이로 온갖 권위와 도그마 그리고 편견이 가득하며 건너기 불가능한 강이 된다. 결국 우상을 숭배하는 방식으로밖에 남지 않는다.

그렇다면 '향아설위'의 '접신'은 어떻게 시작되고 또 이루어지는 걸까? 놀랍게도 그것은 '욕망'으로부터 시작된다. 그러므로 '향아설위'에서 '접신'은 차라리 '접선(接線)'이라 할 수 있을 것이다. 그것은 구체적으론 '배고픔'으로부터 시작되며 그게 누적되면서 새로운 욕망이 가능하게도 한다. 배고픔이 접신의 신호이므로 잘 먹으면 되는 것이다. 그게 지금의 우리와 조상(귀신)이 연결되는 방식이다. 그러므로 중요한 것은 현재의 자신이 '잘살아야 한다.'는 것인데 이것은 일상적 삶을 넘어 정치를 비롯한 다른 분야에도 적용될 수 있을 것이다. 가령 효도란 자식들이 지금 자신들이 잘살고 있음을 보여 주는 것이 되어야 한다. 그것은 부모와 자식의 욕망이 같다는 것이기도 하다. 과거나 미래에 집착하면 '현재'를 잊게 되고, '현재'를 잊는 것은 '허무주의자'들의 것이며 그들은 목적론 아니면 결정론자가 될 수 있을 뿐이다. 당연히 자신이 잘살아야 한다는 말이 자기 혼자만 잘살아야 한다는 것이

아님은 알 것이다. 진정한 '자기 배려'가 어떤 것인지를 잘 알아야 한다는 말이다. 향아설위는 귀신을 과도하게 해석하지 말라는 것과 동시에 자신을 귀하게 여기라는 것이다. 중요한 것은 바로 지금을 살고 있는 우리 자신이기 때문이다.

©이광수. 인도, 오디샤. 2010.

___렌즈에 비친 언어

길 한복판에 소가 누워 있다. 흔한 광경인데도 눈에 확 들어오는 것은 바로 내 눈 앞에 수레를 끄는 노동자 한 사람이 손님을 기다리면서 쉬는지, 노는지, 그냥 앉아 있는지 모르겠지만 그가 바로 앞에 앉아 있는 느낌이 마치 소가 있듯 하기 때문이다. 유심히 지켜보지 않으면 소는 소, 노동자는 노동자로 보일 뿐인데, 그날은 희한하게 소와 함께 어떤 대칭으로 위치하는 노동자로 보였다. 어떤 종류의 느낌이 들면 주저하지 않고 카메라를 들어 셔터를 누른다. 이미지가 갖는 아름다움의 형식은 고려하지 않는다. 오로지 지금 여기에서 내가 갖는 그 생각을 재현할 뿐이다. 기계의 눈에 의해 만들어진 이미지는 사람의 눈으로 만드는 이미지와는 전혀 다르다. 이 세계는 노동자 따로, 소 따로로 존재하지만, 어떤 감정을 가진 내 눈으로는 이렇게 보이지 않았기 때문에 인도에서 소라는, 그것도 흰 암소가 아닌 순전히 노동하는 용도의 소와 함께하는 노동자의 세계를 말하고 싶었다. 그 이미지가 사람의 눈으로 보는 세계든 기계가 재현하는 이미지의 세계든 관계치 않는다. 나는 이 이미지를 통해 노동자와 소는 떼려야 뗄 수 없는 관계가 있다는 이야기를 하고 싶은 것이다. 생각이 꼬리를 문다. 짐승과의 관계를 떼어 버린 인간의 삶은 과연 행복해졌

을까? 짐승이 살 수 없는 도시의 아파트 사람들과 저렇게 같은 공간에서 아무렇지 않게 사는 인도의 농촌에서 사는 사람들 가운데 누구의 삶이 더 인간적일까? 이런 생각까지 간다. 사진이라는 건 결국 사실을 모사하는 것이 아니고 내가 그 안으로 참여하여 이어지는 생각을 재현한 현실이다.

── 시가 포착한 풍경

경남 양산 경주 최씨들의 선영(先塋), 작은 할아버지 장례식이 한창이다. 푸른 천막 아래 상주들과 문상객들이 모여 비도 피하고 준비해 온 도시락을 먹는데, 아내가 참다 참다 도저히 참을 수 없는지 귓속말로 오줌이 누고 싶다고 한다. 나도 금방 일 보고 왔다 말하며 뒤쪽 숲 무더기를 가리키니 같이 좀 가자 한다. 나와 아내는 슬그머니 빠져나와 숲으로 들어가는데, 비 오는 겨울 산, 젖은 낙엽을 밟으며 걸으니 호젓한 기분조차 들었다. 간혹 낙엽의 깊이를 가늠하지 못해 몸의 균형을 잃기도 하면서, 아까 소변을 본 지점까지 갔는데, 여기서 누라고 하니 아내는 더 들어가자 한다. 불안하고 좁아 보이는 아내의 뒤를 따라 사람이 보이지 않는 곳으로 점점 빨려 들어가는데,

비에 젖은 숲, 회색 빛 분위기가 전설의 고향처럼 괴괴(怪怪)하였다. 나도 이젠 마흔여덟이나 먹은 어른이라 그 정도쯤은 무서워하진 않지만 그래도 좀 많이 들어온 것 같다는 생각을 하며 걷는데, 아내가 여기 서 있으라 한다. 여기서 눌 참인가 싶어 걸음을 멈추고 서 있는데, 아내는 말없이 혼자 더 들어간다. 혼자 걸어 간 숲 부근에서 새 한 마리 푸드덕 자리를 급히 뜨는 소리가 들리더니, 아내의 놀라는 소리가 연이어 들려온다. 그때부터 나는 주변을 살피기 시작하게 되는데, 경계심이 맹수의 성기처럼 발기하며 갑자기 수컷이 된 것 같았다. 아내는 좀 더 들어가더니 겨우 상체만 볼 수 있는 지점이 되어서야 쭈그려 앉는다. 그래 내가 흥분한 수컷이라면 너는 암컷이다. 나는 짐승의 눈으로 재빨리 사방을 분할하고 나무 사이사이를 빈틈없이 견시(見視)한다. 암컷의 안전을 지키고, 치부를 숨기기 위해, 또 다른 욕망이 우리 사이로 침투하는 것을 차단하기 위해, 그리고 암컷의 냄새와 소리가 밖으로 새어 나갈까봐 조바심을 내면서, 아 유난히 긴 암컷의 배뇨시간! 늑대의 울음소리라도 토해내고 싶은 본능이 꿈틀거렸다.

―최희철,「동물의 세계」

세상살이란 늘 무언가를 복제하는 방식으로 이루어진다. 복제하지 않고 살아가는 존재가 과연 있을까? 그걸 흔들림이라고 해

두자. 우린 우리가 흔들리거나 그 어떤 흔들림 속에서 살아간다. 그 흔들림은 아주 단순하여 끊임없이 모래성을 쌓고 무너뜨린다. 하지만 그 흔들림 속에서 아주 중요한 것이 간과되고 있다. 그것은 아주 평범하고도 사소한 길에 관한 것이다. 너무나 평범해서 사소하게 취급되는 것일까? 자기가 그런 길로 가는 것을 누구라도 볼까 봐, 하여 그들이 자신을 흉이라도 볼까 봐, 가지 않는 게 아니라 갈 수 없는 길 말이다. 여간해서는 잘 가지지가 않는 길, 그게 '동물의 세계'라고 감히 말한다. 사실 그것은 어디에나 있는 길이었다. 하지만 사람들이 가질 않기에 길로써 작동하지 않았던 것으로 여겨져 왔던 것이다.

의식(儀式)에서부터 빠져나와 숲으로 가는 길이 그것이다. 그곳엔 오직 젖어 버린 회색의 괴괴함밖에는 없는 것같이 느껴진다. 그러곤 끊임없이 욕구로 차오르는 욕망뿐이다. 그 길을 따라간다. 그리고 그곳에서 오랫동안 머문다. 그 길은 모두 잘 알고는 있지만 가려 하지는 않는 길이다. 많은 사람들은 그런 길을 가야 한다는 것조차 잊었다. 너무도 사소하고 잘 알려져 있다고 생각하는 것인가, 하여 언제라도 갈 수 있는 길이라고 여기는 것일까? 너무나 쉽게 갈 수 있는 길이라고 여겼던 그 길은 오히려 그것 때문에 쉽게 가질 못하는 '강박'에 사로잡혀 있다. 하지만 '자기 배려'가 진정으로 시작되는 곳은 바로 그곳이 아닐까? 자신이 무엇

으로 복사되고 있는지를 잊어버리게 하는 게 아니라 오히려 '알게 하는 곳', 하여 오직 늑대 울음들만 존재하는 곳, 그곳에 '암컷과 수컷'이라는 '동물의 세계'가 있다. '욕망'의 울부짖음으로 다시 태어나고 있다. 그곳은 특별하거나 은밀한 공간이 아니다. 아주 평범한 곳이고 바람과 빛이 있는 곳이다. 알고 보면 그곳은 가장 넓고 환한 곳이다.

©이광수. 인도, 구자라뜨, 2017.

어둠이 막 깔려 오는 시각, 사람들이 물가에서 나뭇잎에 기름과 심지를 넣고서 불을 붙여 물에 띄운다. 그리고 멀리 떠내려가라고 연신 물을 젓는다. 그들 마음속에 그 불은 이 자리에서 머무르면 안 될 존재다. 무슨 소망을 담았는지는 모르겠지만, 저 멀리 떠내려가 그 소망을 어떤 신에게 전해 줘야 한다. 소망을 갖는다는 것은 아름다운 것 같지만, 그것을 조금 더 센 '욕망'으로 바꿔보면 추한 듯 보인다. 기원하는 것도 마찬가지다. 구원을 바라는 마음의 기도는 영적으로 충만한 것 같은데, 물질을 바라는 기복의 기도는 뭔가 무지한 듯하다. 둘 사이에는 어떤 차이가 있을까? 그것이 소망이든 욕망이든, 그것이 구원을 바라는 것이든 물질을 바라는 것이든 인간의 본능이라는 것은 같고, 그것을 이용해 돈을 벌고 재산을 모으고 권력을 쌓는 사제가 있다는 것도 같다. 그런데 뭔가를 자꾸 평가하려 한다. 자신(들)의 행위는 건전하고, 남(들)의 행위는 불온하다는 관념을 만든다. 구별 짓기를 좋아하고, 위계 만들기를 숙명적으로 하는 인간의 본능이다. 사진이라는 것이 그렇다. 그것은 어떤 프레임 안에 만들어진 단절되고 은닉된 한 이미지일 뿐이다. 그 이미지를 통해 우리와 다른 저 사람들의 에토스와 감응하면 될 뿐이다. 그냥 흐르는 대로 보고, 느끼고 그

것으로 소통하면 되는 것이다. 사진은 그저 이야기를 전달해 주는 메신저일 뿐이다. 나에게는 그렇다.

___시가 포착한 풍경

초등학교 6학년 때, 담임 선생님이 결혼하여 신혼여행 떠나고 대신 양호 선생님이 우리 반을 맡았다. 당연히 오락 위주의 수업이 되었는데, "내 양말 빵구 났네, 빵구 난 내 양말⋯⋯"같은 노래를 배운 것도, 자기 자리에 일어나 눈을 감고 칠판까지 더듬더듬 걸어가 얼굴의 요소를 하나씩 그리던 놀이를 했던 것도 그때였다. 그때의 웃음과 즐거움이 아직도 잘 지워지지 않는다.

지금까지 하나의 졸업 앨범도 갖고 있지 않다. 중·고등학교는 앨범을 사질 않았고 대학 때는 앨범 사진을 찍지도 않았다. 오직 초등학교 앨범만 찍고 구입하였는데 졸업한 지 얼마 되지도 않아 동생들이 앨범에 나오는 얼굴들이 동네 아는 언니, 오빠, 누나, 형들이라 반가워서 그랬는지는 모르지만 모두 얼굴을 뭉개 버렸다. 물이나 침으로 얼굴 부위를 너무 많이 만져서 지워져 버린 것이다. 그들이 어떤 마음으로 그랬는지는 모르겠다. 그런데

학교 졸업한 지 10년쯤 되었을 때 우연히 초등학교 동기의 집에 놀러 갔다가 앨범을 다시 보게 되었다. 그리고 문득 양호 선생님의 얼굴을 보게 되었는데 그 탁월한 아름다움에 놀랐다. 다른 선생님들도 보았으나 비교할 바가 아니었다. 아마도 이상형이라는 말은 그때 쓸 수 있을 것 같았다.

다시 양호 선생님과 함께했던 초등학교 6학년 때 기억으로 돌아가 보면, 우리 분단 청소 당번 때였다. 청소를 마치자 선생님께서 오시더니 서무실 가서 20원(정확치는 않음)을 받아 '산딸기'를 사 오라 하셨다. 다른 아이들은 다 가고 부분단장인 나와 회장 그리고 분단장만 남았다. 우린 산딸기를 사고 학교 근처에 있던 회장 집에서 설탕까지 얻어 학교로 돌아왔다. 산딸기를 책상 위에 놓고 네 명이 둘러앉게 되었는데, 선생님이 먹으라고 해도 아무도 먹질 않았다. 부끄러워서. 뭐가 부끄러웠냐 하면 먼저 그런 자리가 왠지 어색했다. 예쁨을 너머 성숙한 이성(異性)이 바로 곁에 있다는 것과 결정적으로 우리의 '용의(容儀) 상태'가 깔끔하지 못하다고 생각을 했던 것이다. 사실은 내가 가장 심했을 것이다. 먹곤 싶었지만 도저히 손을 내밀어 먹을 수 없었다. 그렇게 먹질 않자 선생님은 직접 손으로 산딸기 하나를 설탕에 찍어 입에 넣어 주기 시작하였다. 야릇한 이성의 체취가 점점 가까워지면서 순간 감전된 것 같은 현기증이 일어났다. 아, 그것은 무슨 냄새인가?

화장품인가, 성숙한 몸의 냄새인가? 드디어 차례가 돌아왔다. 눈을 감고 있었는지는 기억이 잘 나지 않는다. 그때 산딸기의 촉감이 느껴지는가 싶더니 입술과 선생님의 손가락이 닿았던 것 같다. 아니 혀에 닿을 정도로 들어온 손가락을 내가 입술로 감싸버린 것 같았다. 입술과 혀가 더 이상 어떻게 움직였는지 생각이 나질 않는다. 그리고 선생님의 얼굴을 쳐다볼 수도 없었다. 그저 하나의 냄새로 형상화된 황홀감이 온몸을 덮치고 있었다.

그 접촉은 『잃어버린 시간을 찾아서』의 주인공이 어느 겨울날 홍차에 담근 마들렌을 입에 댄 순간 "그 맛의 기억과 함께 어린 시절 콩브레에서 살아온 모든 추억을 떠올린 것"처럼 잠들어 있던 아이의 모든 성욕을 흔들어 놓았다. 모든 걸 빨고 싶었던 구순기(口脣期)의 성욕까지도. 빨고 싶은 욕정이 끈끈한 액체처럼 온 몸에 끼얹어지는 것 같은 느낌이 몰려왔다. 섹스에서 빠는 욕망이 제거된다면 얼마나 밋밋할까? 사실 빨고 싶다는 욕구는 성욕의 표현 부분이 아닐까? 부정하고 싶어도 부정할 수 없는 빨고 싶은 욕망, 그것은 타자를 공허한 자신 속으로 받아들이려는 욕망일 수도 있을 것이다. 그게 어찌 자신만의 욕망을 채우려는 수작일까? 그러므로 애무에서 빤다는 것은 시작이면서도 과정이고 끝이다. 빠는 것으로 시작해서 빠는 것으로 끝나야 섹스는 완성되는 것인가? 솔직히 잘 모르겠다. 하지만 빨고 싶은 욕망은 언

제든지 경계를 훌쩍 넘어 버릴 수도 있다는 것만 알아두자. 그런데 근대는 한 번도 타자를 제대로 빨아 준 적이 없다. 오직 자신을 위해 빨았을 뿐이다. 빨아 줌이란 이타행과 이기행이 만나는 접점 같은 것이라야 한다. 그게 아마도 홍상수 영화「당신 자신과 당신의 것」에서 말하고자 하는 게 아니었을까? 같은 단어 '당신'이지만 둘은 엄연하게 불이(不二)의 관계다. 우린 늘 자신과 자신의 것으로서 타자를 본다. 빨아 주는 것도 마찬가지다. 타자를 빠는 게 아니라 자신 혹은 자신의 것으로서만 빤다는 것이다. 자신이 아니라 당신 그 당신 자신의 것으로 우린 빨아 줘야 하는 게 아닐까. 그것은 엄밀한 의미에서 '빨아 주는 게' 아니라 '빠는 것'일지도 모른다. 그게 합일되는 게 진정한 '빪'이라는 것이다.

'빤다는 것'을 통해 자신이 자신을 느껴 왔다면 경계를 넘는 그 '빪'으로서 타자도 느끼게 되었던 것이다. 그게 구순기를 지나 '상징계'로 들어가는 문턱이었을까? 분명 그곳에 오직 빨고 싶은 욕망이 있었다. 자신이 아닌 '당신의 것'으로서 타자가. 그래 차라리 둥둥 떠내려가자, 이내 길을 잃을지라도.

제3부

신,
강에는
영원이
흐른다

신, 강에는 영원이 흐른다.

· · · ·

· · · ·

· · · ·

· · · ·

　세상 밖을 떠돌아다니는 힌두 사회의 유랑자 사두, 그는 삶과 죽음의 집착에서 벗어나 깨달음을 위해 삶에 매진한다. 온몸에 죽음을 상징하는 화장터의 횟가루를 뒤집어쓴 채 세상의 모든 것을 버려낸 그들은 뒤섞임을 벗어나 분리된 영원을 꿈꾸는 것일까?

　세상은 무수한 속성으로 이루어져 있다. 이 속성들은 서로 구분되며 영향을 미칠 수도 있다고 생각하지만 그것은 오류다. 그 속성들은 이미 서로 뒤섞여 있어 하나이다. 모든 것에 모든 것의 속성이 있다. 각각에 담긴 '본성'이라는 것은 결국 하나다. 그래서 정신과 육체는 평등하다. 서로 다른 속성인 듯 같은 속성을 공유한다. 정신은 사유 속성이고, 육체는 연장 속성일 뿐이다.

　인도로 떠난 사진가는 곳곳에서 성스러움을 발견한다. 수천만의 잡다한

신이 있는 인도, 그곳에서 사진가는 신성과 속성이 결코 구분된 것이 아님을 발견한다. 정신의 세계와 육체의 세계가 다르지 않듯 삶의 세계와 신의 세계는 다르지 않았다. 단지 드러나는 것, 즉 양태만이 달랐을 뿐이다. 드러나 보이는 것이든 가려져 보이지 않는 것이든 결국 함께 존재한다.

갠지스 강은 인도인에게 그 자체로 어머니다. 알몸의 아기가 어머니의 품에 안기는 게 부끄러운 일이 아니듯, 몸을 통째로 강의 품에 안기는 것을 그들은 부끄러워하지 않는다. 그 강에게 다산과 풍요를 기원하고 자신의 죄를 정화한다. 강에는 빛을 포함해 모든 것이 녹아 있다. 어떤 더러움이든 죄든 강은 유유히 흐르면서 모든 것을 흩뜨려 버린다. 흐르는 물, 단 한 번도 물이 아니어 본 적이 없는 흐르는 물, 그것이 강이다.

인도로 떠나는 사진가와 시인의 여행은 강물에 이르러 막을 내린다. 인도의 수많은 신은 결국 강에서 태어나 강으로 떠나는 것이 아닌가 싶다. 강은 모든 것을 받아들인다. 그 속성에는 한계가 없고, 고정된 형태가 없다. 그것은 끊임없이 변화하고 흐른다. 모두스, 양태. 그 모습 그대로 다른 판단은 필요 없다. 그때그때의 모습대로 고유한 꼴을 따라 흐를 뿐이다. 그 안에는 세상 온갖 소원과 욕망과 신성이 우글거린다. 수천만 개의 다름이, 그만큼의 양태가 강을 따라 바글거린다. 그리고 그 강은 그만큼의 기억과 존재를 품에 안고 흐른다.

강물 속에 담긴 수많은 존재는 각각의 '차이'를 품고 있다. 이 차이는 반복된다. 방금 전과 지금, 어제와 오늘, 수천 년 전과 지금이 모두 다르다. 이 차이는 반복된다. 윤회다. 하지만 똑같은 삶을 그대로 반복하지 않는다. 반복되는 것은 역시 오직 차이뿐이다. 렌즈에 비친 언어, 사진에 포착된 풍경 속 인도는 수많은 차이가 만들어내는 수천만 다른 모습의 신들이 있는 나라이다.

© 이광수. 인도. 구자라뜨. 2017.

사두(sadhu)다. 세상이 가치가 없다고 생각하여 세상을 떠나 세상 밖에서 떠돌아다니는 힌두 사회의 유랑자. 몸에 죽음을 상징하는 화장터의 횟가루를 뒤집어쓴 채 정처 없이 떠돌아다니는 사람들. 부모도 버리고, 자식도 버리고, 물질도 버리고, 오로지 신에 대한 헌신이나 어떤 깨달음을 위해 삶을 매진하는 사람들. 그들이 어떤 날 주기적으로 모이는 곳이 있다. 우연히 그날을 하루 앞두고 그곳에 들르게 되었다. 처음으로 그들을 많이 본 날이다. 그 가운데 어느 한 사두가 바로 내 눈 앞에 서 있다. 온갖 색색의 목걸이, 귀걸이, 코걸이, 팔찌, 발찌, 머리띠가 그와 내 눈앞에 펼쳐져 있다. 그걸 저 사내가 한참 동안 쳐다본다. 저 사내는 세상 밖으로 나간 것일까? 그 세상 밖은 과연 세상의 밖에 있는 것일까, 아니면 세상의 밖에 있다고 개념적으로 이해할 뿐인 것일까? 세상 밖으로 떠난 사람이 모든 것을 다 버린다는 게 과연 가능한 것일까? 저이가 저런 세상의 물건들과의 소유로서 그 관계를 유지한다 해서 혹은 유지 안 한다 해서 그 근본 관계가 바뀌는 것일까? 이런저런 생각이 순식간에 들었다. 사진으로는 이런 잡다한 생각들이 연속적으로 일어나는 것을 포착할 수가 없다. 사진이라는 것은 궁극적으로 단절의 이미지고 순간의 시간을 담는 용기이

기 때문이다. 사진으로 생각하는 것이 필요한 것은 이 대목에서 더욱 간절해진다.

＿시가 포착한 풍경

왜 우린 사과가 분할 가능하다고 생각하는 걸까? 그건 아마도 속성에 대한 몰이해 때문인 것 같다. 가령 사물이 속해 있는 연장 속성에 대해 생각해 보자. 사물은 연장 속성을 벗어날 수 없다. 아무리 쪼개지고 태워지고 바스러져도 늘 연장 속성이다. 연장 속성과 사유 속성(정신 따위)을 함께 갖고 있을 순 있지만 어떤 속성이 다른 속성이 될 수는 없다. 그것은 속성끼리는 서로 간섭을 하거나 억압을 할 수 없다는 말이다. 즉 속성들은 완전히 '평등'하다. 우리는 그 경계를 혼동하고 있는 것이다.

이것은 물질과 정신이 속성이 다르므로 직접(?) 서로에게 영향을 미치지 않는다는 말이다. 매우 중요한 지점이다. 우리는 신체가 약해지면 정신도 약해진다고 알고 있다. 즉 신체의 어떤 상태가 정신에 영향을 미친다고 할 수 있다. 그 반대도 마찬가지다. 맞다. 그런데 그건 신체가 직접 정신에게 영향을 미쳐서 그런 것

은 아니다. 그럼 어떻게 영향을 미친다는 말인가? 우리가 늘 경험하고 있는 게 그런 것 같은데 말이다.

어떤 속성은 다른 속성에게는 영향을 미치지도 받지도 않는다는 걸 잘 이해하면 된다. 만약 그렇게 된다면 '실재적 구별'이 무효가 될 것이다. 아마도 정신(력)으로 바위도 부수고 바람도 일으키고 할 수 있을 것이다. 그게 바로 초월적 신관(神觀)에서 나오는 이야기다. 속성이 다른데 서로 영향을 미칠 수 있다고 생각한 것은 인간의 무지와 상상력에서 비롯된 것일 뿐이다. 그럼 도대체 신체가 약해질 때 정신도 약해지는 현상을 어떻게 설명할 수 있을까?

그것은 무수한 속성으로 된 신[實體]을 통해서 가능하다. 스피노자의 신은 무수한 속성으로 이루어진 존재다. 즉 정신은 사유 속성이므로 신의 무수한 속성에 속하는 것이다. 그런데 신 역시 '실재적 구별'만 가능한 존재이므로 그와 똑같은 연장 속성을 갖게 된다. 신에게서는 모든 속성이 평등하게 작동한다. 즉 사유 속성에 일어나는 반응은 신의 무수한 모든 속성에게서 질적으로 동일한 반응이 일어난다. 그런데 신의 연장 속성은 인간의 연장 속성이므로 결국 인간의 신체에도 영향을 미치는 것이다. 그러니까 다른 속성끼리는 서로 영향을 미치지 않지만 모든 속성을 본성으로 갖고 있는 신에게서는 다르다는 것이다. 왜냐하면 무수하게 많은 모든 속성은 신에게서 '실재적 구별'로 존재하니까 말이다.

그것은 평등하게 존재한다는 의미와 같다. 즉 모든 속성은 신에게서 존재의 '일의성(univocity)'을 갖는다는 말이다. 즉 속성들은 모두 평등하므로 신체와 정신도 평등하다고 해야 할 것이다. 그게 이른바 '심신평행설'이다.

정신과 육체는 평등하다. 왜냐하면 서로 다른 속성으로서 신의 무수한 속성에 속하기 때문이다. 이것은 참으로 중요하다. 신은 무수한 속성들을 본성으로 하는 존재인데 그 속성들이 평등하지 않다면 신의 조건에 위배되기 때문이다. 그러니까 신은 위계적 속성들을 본성으로 하는 게 아니라 평등한 속성들을 본성으로 하는 것이라고 해야 할 것이다. 그러므로 인간의 신체(연장 속성)와 정신(사유 속성)도 평등한 것이다. 평등하므로 신을 통해서 서로 영향을 주고받을 수 있는 것이다. 이것으로 신체가 약해지면 정신도 약해지는 현상은 설명되었다.

도식적으로 설명하면 이렇다. 신체가 약해지면 연장 속성의 불이 켜지고 결국 사유 속성인 정신에도 불이 켜지게 되는데 그것은 신에게서의 사유 속성에 불이 켜지는 게 아니라, 신에게서의 연장 속성에 불이 켜지고 '그와 동시에' 신에게서의 사유 속성을 비롯한 다른 모든 속성에도 불이 켜지는 것이라는 것이다. 그게 우리에겐 마치 신체가 직접 정신에 영향을 미치는 것처럼 보이는 것일 뿐이다. 이른바 '화엄(華嚴)의 세계'라고 할 수 있을 것이다.

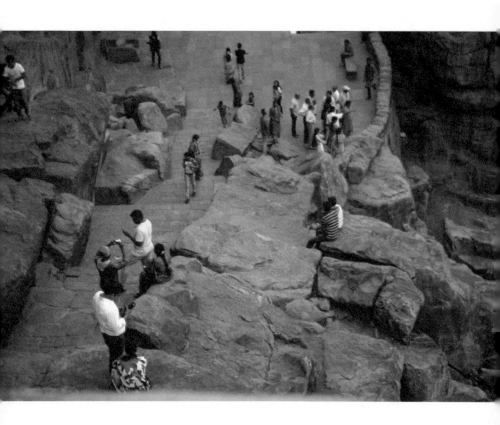

ⓒ이광수. 인도 까르나따까. 2016.

사람들은 비범함 속에서 성스러움을 찾는다. 그런 차원에서 예수는 보통 사람들과 같은 방식으로 태어나지 않은, 남성의 정자가 없이 여성 홀로 잉태했다는 이야기를 만들어냈다. 결국 그 말은 그들이 그렇게나 목 놓아 소리치는 사랑의 소산이 아니라는 것이다. 알에서 태어난 많은 고대 왕국의 시조 또한 결국 인간만 못한 조류나 파충류에 속한다는 말로 귀결되어 버린다. 거대한 돌만 보면 신에게 경배하는 마음이 발동하는 것도 이런 소산이다. 그냥 평범하게 모래밭에 막대기로 그 신의 모습을 그리는 것으로는 신을 만족시키지 못한다고 생각하는 것이다. 인도아대륙의 서남부에 남북으로 펼쳐져 있는 작은 산맥은 거의 돌산이다. 이 돌산을 정, 끌, 망치만 가지고 깎아 석굴 사원을 만들었다. 그리고 수천 년이 흘렀다. 거의 변하지 않는 그 위력은 또 다른 신심의 원천이 된다. 사람들이 하루가 멀다 하고 몰린다. 어느 작은 석굴 사원 난간에 걸터앉아 몰려오는 그들을 멍하니 바라본다. 저 형형색색의 옷이 없다면 사람과 돌을 구별할 수 있을까? 사람들이 곳곳에 흩어져 있다가도 한 자리에 모이게 되는 그 에너지를 만드는 신앙이라는 게 참으로 대단하면서 참으로 허무하다, 이런 생각을 해본다. 남들이 하는 대로, 그저 사랑하면 사랑하는

이름으로, 미워하면 미워하는 이름으로 늘 그렇게 살아가는 평범한 삶은 왜 그리 대접받지 못하는 것일까? 무심코 카메라를 꺼내 작아진 사람들을 향해 셔터를 누른다. 지금의 우리가 갖는 평범한 세계관으로 볼 때는 별 감동도 없는 그저 그런 사진. 그래, 바로 이거다.

___시가 포착한 풍경

양태(樣態)인 우리 인간이 신의 모든 지원(?)을 늘 받고 있다는 것은 내재성(內在性)과 깊은 관련이 있다. 즉 '실재적 구별'이 이해되어야 '내재성'도 이해될 수 있는 것이다. 내재성은 바깥과 안이라는 개념의 '내부와 외부'가 아니다. 신과 양태인 인간이 내재성의 관계에 있다는 말은 바로 '신과 인간(실체와 양태)'도 실재적 구별만 가능하지 분할이 가능하지 않다는 의미와 같다.

다만 양태의 입장에서 볼 때 양태는 신의 표현 부분이고 그때 존재하는 양태는 완전하다. 그런데 그 완전성은 필연성을 담보해 주지는 못한다. 그게 양태와 신의 차이다. 신은 완전하고 필연적이지만 특정 양태는 완전하지만 필연적인 것은 아니라는 말

이다. 즉 특정 양태, 최희철은 완전하지만 필연적인 존재는 아니다. 최희철이라는 특정 양태가 없어도 신은 무너지지 않는다. 하지만 최희철이라는 특정 양태가 아닌 '양태 일반'은 필연적이다. 왜냐하면 신은 한시라도 양태로 표현되지 않고서는 생각할 수 없는 존재니까. 그러니까 양태 일반은 늘 신과 함께한다고 보면 되겠다. 단 특정 양태인 최희철은 오직 존재할 때만 신과 함께하고 완전하다. 이런 특정 양태들은 무수히 존재했다가 명멸했다가 하므로 멀리서 보면 마치 '사이키 조명' 같을 것이다. 그런데 특정 양태인 최희철이 애초부터 존재하지 않다가 존재하거나 또 완전히 소멸해 버리는 것이냐고 묻는다면 그것은 아니라고 말해야 할 것이다. 사실 그때는 '최희철'이라고 부를 수도 없겠지만 그것은 아니다. 잠재적 최희철은 늘 존재해 왔고 앞으로도 늘 존재할 것이라고 해야 할 것이다. 단지 내재적 관계의 원뿔 끝에 머무는 시간이 찰나적이라는 것일 뿐이다. 비록 찰나적이지만 신, 즉 우주를 내재적 관계에서 머금고 있다고 해야 할 것이다. 이것은 어쩌면 '액체적 관계'라고 할 수 있을 것이고 비실체적 관계라고 해야 할 것이다. 사진에서처럼 서로에게 서로 기대어 쉬고 있는 저 양태들을 보라!

그러므로 사후 세계가 있을 것인가, 혹은 죽어서 어디로 갈 것인가, 혹은 그곳에서 다시 태어날 것인가 하는 것은 매우 실체적

관점이라고 해야 할 것이다. 현재를 살고 있는 동일한 자신이 있어서 그게 변하지 않고(혹은 조금 변해서) 다른 세계에서 새롭게(엄밀하게 말하면 이건 새롭지도 않지만) 태어날 것이라고 믿어 의심치 않는 것은 얼마나 허망한 생각인가? 혹은 초월적 신이 있어 그 속에 거주하는 우리를 사랑하고 미워하고 심지어는 복을 주고 저주하고 있다고 생각하는 것은 또 얼마나 인간적인 생각인가? 그와는 반대로 우리가 자연을 대상화하여 그것들을 관조(觀照, 사랑한다는 것으로 포장된)하거나 미워하고 또 심지어는 착취한다는 것은 얼마나 이율배반적인가. 그것은 일종의 '자해 행위'다. 그렇다면 인간은 자연을 이용하지 말란 말인가? 그것은 아니다. 애기가 엄마 젖을 빨아 먹는 것을 누가 뭐라고 할 것인가? 그것이야말로 아름다운 것이다. 단지 엄마 젖을 파괴하지 말라는 것이다. 이때도 '엄마 젖과 아이의 입'은 '내재적 관계'다. 아이의 입이 없는 엄마 젖은 아이에게 아무런 의미도 없다. 자연 역시 마찬가지다. 인간이 없는 자연이 인간에게 무슨 의미가 있을까? 그러므로 내재적 관계란 서로에게 풍만한 의미가 넘쳐흐르는 관계라고 해야 할 것이다.

신(실체)은 '스스로 그러하다'는 의미로 자연이다. 우리도 자연이다. 우리는 자연으로부터 절대 분리(될)할 수 없다. 그런데 뭣 때문에 신(자연)이 우리를 미워하고 사랑하겠는가. 서로 '실재적 구별'의 관계, 즉 자기 자신인데 말이다. 자연과 인위(人爲)의 차

이가 '목적'이라고 했는데 자연과 같이 신도 목적을 갖고 있질 않다. 신이 만약 어떤 목적을 위해 인간을 창조했다고 한다면 그것은 신의 규정을 스스로 위배한 셈이다. 신은 자연이기에 자연의 법칙도 거스르지 않는다. 아니 거스를 수 없다.

© 이광수. 인도, 까르나따까. 2016.

사진가로서 특별한 시공간의 역사를——미시사적으로든 거시사적으로든——기록으로 남기려는 경우를 제외하고는 마음이 꽂히는 대로 셔터를 누르곤 한다. 그 경우 보통의 사진가들이 좋아하는 오후 5시의 빛 같은 경사진 빛이 들어오는 장면을 택해 뭔가 멋진 이미지를 만들어 보려고도 하기는 하나, 그런 빛이나 레이어가 없어 그저 그런, 아무것도 아니게 보이는 그냥 평범한 이미지 만들기도 자주 하곤 한다. 세상은 특별한 것도 있지만 특별하지 않은 그저 그런 것들도 많기 때문이라는 생각이 들어서다. 그러다 보니 소위 사진의 문법이라는 것에 충실하지 못하는, 누구나 찍을 수 있는 마치 똑딱이 카메라로 찍은 평범한 사진을 얻을 때가 많다. 그럴 때마다 난 스스로에게 다짐을 한다. 세상은 저런 평범한 이미지로 구성된 실재가 훨씬 많고, 그런 평범한 실재를 사진으로 재현하고자 하니 저런 사진은 충분히 좋은 사진이다. 사진가가 말하고자 하는 것이 평범한 오후의 일상인데도 반드시 그 사진이 문법적으로 뛰어난 소위 잘 찍은 사진 한 장이어야 한다는 말인가? 평범한 것을 평범하게 말하는 것처럼 진실한 것이 어디 있다는 말인가? 왜 사진가들은 세상을 그렇게 아름답게만 재현하려는 것일까? 사진은 어찌 되었든 사진적으로 뛰어

나야 한다는 말처럼 무개념적인 언사도 없다. 사진적이라는 게 도대체 뭐기에?

── 시가 포착한 풍경

문제는 '실재적 구별'을 일상에서 어떻게 처리하느냐의 문제다. 실재적 구별은 알겠는데 실천하려고 하니 너무 불편(?)해 보이는 게 그것이다. 그래서 세상에는 두 개의 실재가 있다고 생각하였다. 하나는 '실재적 구별'에서의 실재이고, 또 다른 하나는 양태적 차원에서의 실재다. 더 쉽게 이야기하면 '양태적 차원의 실재'는 '양태적 구분'이라고까지 할 수 있을 것이다. 즉 구별이 아니라 '구분'이다. 우리가 쉽게 생각하고 실천할 수도 있는 구분 말이다. 이제야 편해졌다. 마음대로 자를 수 있으니까 말이다. 그런데 이 구분은 반드시 실재와 연결되어 있는 구분, 다른 말로 하면 '질적 세계' 내에서의 구분이다. 양적 세계 내에서의 구분이란 없다. 왜냐하면 양적인 세계라는 게 존재하지 않으니까. 흔히 우리가 생각하는 것과는 정반대다. 양적 세계는 실제로 존재하는 현상 세계가 아니라 오히려 '관념적 세계'다. 가령 1미터는 존재

하는 것일까? 1미터는 마치 현상계에 떳떳하게 존재하는 것 같지만 사실은 존재하지 않는다. 그것은 'F=ma' 같은 것이다. 오직 우리의 머릿속에만 존재한다. 그렇다면 공산주의 사회는 존재하는 것일까? 존재하는 것 같지만 비슷한 것만 존재할 뿐 존재하지 않는다. 우파니 좌파니 중도좌파니 하는 것도 모두 관념 속에만 존재하는 것이다. 현상계에 존재하는 것은 그것들과 '비슷한' 것들뿐이다. 그래서 정치적 철새들이 있는 것인가?

그렇다면 또 하나의 실재란 도대체 어떤 것인가? 그게 바로 '이미지'다. 우리가 생각하는 '양태적 구분'은 바로 이미지를 말하는 것이다. 이미지를 굳이 폼 잡고 이야기하자면, 신이 우리와 같은 양태들이 먹고 살라고 허락해 주신 '공간과 시간'의 잠시 동안의 무대다. 당연히 허락해 준 시공간은 길지도 않고 영원하지도 않다. 가령 부패(腐敗) 같은 게 그 시공간이다. 음식은 물론 나중에 우리도 부패한다. 더 넓은 범위로 보면 도무지 부패할 것 같지 않은 바위덩어리도 그렇다. 한 번 갖다 놓으면 마치 영원히 사용할 수 있을 것 같은 단단함이지만 이것도 시간을 몇 백만 년 단위로 늘여 버리면 액체 상태가 되어 버린다. 즉 양태들의 삶은 신이 허락한 아주 짧은 시간을 효율적으로 잘 살아야 한다. 그래서 필요한 게 이성(理性)이다. 그것도 아주 냉철한 이성이 필요하다. 이때 이성은 양태의 조건뿐 아니라 신에 대해서도 잘 알아야 한

다. 그래야 양태의 관점을 신에게 뒤집어씌우는 것 같은 오류를 범하지 않는다. 양태의 문제를 실체의 문제로 착각하지 않는다는 말이다.

가령 엄청난 '쓰나미'가 덮쳤는데 그것을 신의 노여움이라고 해석한다든지, 미녀와 결혼했다고 신이 내린 축복이라고 생각한다든지 하는 것 말이다. 양태의 문제는 양태의 관점으로 이해하고 해결하려고 노력해야 양태에게 도움이 된다. 양태는 양태들끼리 해결하되 시공간이 협소하니 이성을 동원하여 최대한 효율적(?)이 되도록 노력해야 한다는 것이다. 이걸 잊으면 안 된다. 이것은 도덕이 아니라 윤리다. 이것은 '해서는 된다, 안 된다'가 아니다. 어느 정도로 해야 하는가의 문제, 즉 '정도의 차이' 문제다.

그런 의미에서 이게 '표현의 문제'라고 생각한다. 신과 양태의 관계에서 양태가 신의 표현이라고 한 것처럼 우리가 살고 있는 이 현상계는 표현들의 뒤엉킴이라는 것이다. 그 표현이 바로 우리가 알고 있던 이미지이고 사진 이미지이기도 하다. 이미지의 특징은 늘 변화한다는 것이다. 하지만 우린 그것에 매달려야 한다. 그래야 살아갈 수 있다. 이미지는 여성성에 대해 '남성성'이다. 우리가 살아가는 데 필수적인 것이며 실제적 '힘'이다. 다만 이게 주인공이라고 해서는 안 된다. 왜냐하면 그는 주인공인 것 같지만 무대가 바뀌면 무대를 내려가야 할 배우이기 때문이다.

이때 필요한 게 '이성'이다. 그러므로 우리가 먼저 갖추어야 할 것은 냉철한 '이성'이다. 그게 바로 찰나를 살아가는 양태들의 지혜인 것이다. 여기서 말하는 이미지는 양적 세계에서 말하는 이미지, 즉 '허탄한 이미지'가 아니다. 삶을 책임지는 수단으로서의 이미지다. 이 이미지는 삶에 집중하되 누군가를 지배하고 초월하려는 권위적 이미지가 아니다.

ⓒ이광수, 인도, 델리, 2015.

중학교 다닐 때 「국민교육헌장」을 외워야 했었다. 못 외우면 교실에 들어가지 못한 적도 있다. 무슨 말인지도 모르고, 그냥 외우라니 외웠다. 감히 투덜투덜하지는 못했다. 국가에 대해 투덜거리기 시작한 것은 고등학교 2학년 때부터였다. 왜 방위성금을 학생들한테 걷느냐는 볼멘소리를 하다가 초주검 되듯 맞았다. 유신 때의 일이다. 한국에서 국가가 강압적 기제였다면, 인도에 가서 본 국가는 어머니였다. 힌두교에서 국가, 아니 더 정확하게 말하자면 국토는 어머니고, 그 어머니는 신(神)이다. 자식의 모든 허물을 다 이해해 주고, 바깥으로부터 오는 적을 물리쳐 주고, 그 어떤 경우라도 나를 지켜 주는 그 어머니다. 모름지기 제대로 된 힌두라면, 그 어머니의 모든 곳을 찾아 알현해야 한다. 저 문 앞에 선 노인들은 감개무량하다 했다. 제1차 세계대전 때 식민 종주국 영국을 위해 참전해서 죽은 인도인 군인들을 위무하는 제단, 인디아 게이트(India Gate) 앞에서 국가를 위해 몇 십 년 동안 공직에서 일하고 은퇴한 것을 어머니 여신과 이 나라 모국의 상징인 이곳에 와 알현을 하니 감개무량이라고 했다. 그리고 사진을 찍는다. 그 애국심은 재현되어 이미지로 만들어지고, 복제되어 아무 실체가 없는 인터넷으로 돌아다니면서 절대적인 어느 실체로 자리 잡

는다. 그 사이 국가와 애국심은 눈덩이 커지듯 커진다. 사진은 실체를 만들어 내는 힘을 가지고 있는 무서운 기제다.

──시가 포착한 풍경

외할아버지에 대한 기억은 오래되었다. 당신은 일제강점기, '나고야' 등지에서 막노동을 하셨다고 했다. 당시 일본에 가서 일하면 돈을 더 벌 수 있었던 모양이다. 어머니 형제는 어릴 때 죽은 삼촌과 시집가서 죽은 이모까지 열한 명이라고 하는데 대부분 일본에서 태어났다. 어머니 이름이 지금은 추옥(秋玉)이지만 일본식 이름은 명자(明子)였다. 어릴 때 외할아버지는 술에 취하면 옛날 감흥(感興)이 떠오르는지 자식들을 일본 이름으로 나직하게 부르시는 걸 몇 번 봤다. 당시 우린 한국 사람이 일본 말을 하는 건 무조건 나쁜 것이라 생각했는데, 한국 사람인 외할아버지가 이모와 삼촌 등을 일본 이름으로 부르는 게 얼마나 이상하게 보였을까? 하지만 외할아버지는 '세꼬, 시게루, 아끼꼬, 후지꼬, 마사꼬, 이사무' 같은 일본 이름을 차례대로 부르면서 아니 차라리 읊조리면서 '행복하거나 슬펐던' 기억의 액체성에 젖으시는 게 분명했다. 한 인간에게 36년이란 분명 짧은 시간이 아니다.

해방이 되어 외가 전부는 한국으로 돌아오게 되었는데, 어머니 말로는 돌아와서 몇 달간은 밖으로 나가지 못할 정도로 일상생활이 불편했다고 한다. 겨우 초등학교 2학년이었던 어머니를 비롯한 형제들이 일본 말밖에 몰라서 그랬다고 한다. 아이들은 나중에 일본 이름을 한국식으로 바꾸고 한국 말도 배웠다. 지금 81세인 어머니는 큰이모와는 달리 이름 이외에는 일본 말을 하나도 할 줄 모를 뿐 아니라 기억도 해내질 못한다. 더군다나 일본에서 노동으로 조금 모아온 돈을 할머니가 누군가에게 빌려줘 사기를 당했다고 한다. 후발대로 한국에 돌아온 할아버지가 뒤늦게 백방으로 뛰어 봤지만 소용이 없었다. 외가 사람들은 이래저래 한국에 대한 좋지 못한 기억을 갖게 된 것이다.

우린 창씨개명을 잘 알고 있다. 일본 제국주의가 조선인의 이름을 강제로 바꾼 사건이다. 그런데 역으로 어머니 형제들은 자신의 의도와는 상관없이 해방이 되면서 창씨개명을 당한(?) 것이다. 초등학교 2학년, 약 10년의 삶이 송두리째 뽑힌 것이다. 이것은 거대한 역사(국가주의 역사)의 단절이 개인의 삶을 얼마나 쉽게 뒤바꾸어(혹은 파괴) 놓을 수 있는지를 보여 주는 하나의 단편이 아닐까? 백기완 선생은 어릴 때 운동장에서 놀다가 삼촌이 서울 따라가면 운동화 한 켤레 사 주겠다는 말에 홀딱해서 서울 왔다가 평생 분단을 맞았다고 했다. 그야말로 생이별이다. 필자의 할아버지, 아

버지도 마찬가지다. 1 · 4 후퇴 때 인민군 징집을 피해 일주일 정도 고향을 떠나 있을 요량으로 집을 떠난 게 결국 다시 돌아가지 못하고 모두 남에서 돌아가셨다. 우리 아버지는 인민군 문제도 아니고 좋아하던 삼촌(작은할아버지) 따라 열여덟 살 때 내려온 게 역시 다시 집으로 돌아가지 못하였다. 국가가 만들어내는 역사는 이렇게 한 사람을 생각지도 않은 곳으로 끌고 간다. 어머니의 창씨개명은 '국가주의'의 폭력들이 만들어낸 것이다. 국가주의란 이토록 위험하다고 해야 할 것이다. 국가주의는 인민을 막다른 골목으로 몰고 가서 죽음으로 몰아넣기도 한다. 그리고 사람들의 삶을 갈가리 찢어 놓기도 한다.

그러므로 친일을 비판하는 것도 '국가주의'에 경도되어서는 안 된다. 당연히 공동체의 구성원들이 일본 제국주의의 침략에 신음하고 있을 때 친일 행위를 통하여 자신의 영달(榮達)을 추구한 것은 잘못된 것이다. 하지만 그들을 비판할 때조차 또 다른 국가주의 시각을 들이대면 안 된다는 말이다. 일본이라는 국가의 '제국주의적' 성향을 강력하게 비판해야 함에도 그게 '일본인'에 대한 '미움'으로 번지면 안 된다는 것이다. 그것은 또 다른 국가주의에 우리가 휘둘리는 것이다. 일제강점기의 일본 인민들은 가해자일 수 있으면서도 역시 피해자이기도 하다. 국가주의는 늘 경계하고 의심받아야 한다. 왜냐하면 국가주의는 인민의 삶을 박제화시키고 생명을 도륙한 역사를 갖고 있기 때문이다.

35 　신, 양태가 아니면서 양태인

©이광수. 인도, 카시미르. 2012.

─렌즈에 비친 언어

　최근에 인도 정부가 자신들이 믿는 신으로서의 강인 갠지스와 야무나 그리고 산 히말라야에 인격권을 부여했다. 일단은 환경 훼손을 막고 힌두 최고 성지인 강과 산을 보호해야 한다는 메시지인 것 같지만, 사실 조금만 더 깊게 들어가 보면 매우 종교적인─지금 정부의 뿌리는 국수주의적 힌두 근본주의다.─정책임을 알 수 있다. 힌두들은 세상에 존재하는 모든 것, 그것은 생명체든 무(無)생명체든 관계없이 다 신으로서의 일정한 본질을 가지는 존재라고 여긴다. 그래서 모든 자연이 다 신이다. 그런데 이 모든 신과 인간은 유한한 존재일 뿐이다. 세계를 운행하는 절대 불변 무한의 이치 속에서 이 세계로, 저 세계로 태어나고 또 태어나고 또 태어나며 영겁을 살아갈 뿐이다. 이 신앙에 아주 독실한 사람들은 지금 태어나 살고 있는 이 세계를 아침 이슬과 같은 허탄한 것이라고 생각하고 그 불변의 어떤 진리를 찾고, 그것을 알현하고자 저 멀리 히말라야를 찾고 어머니 갠지스의 모태를 찾는다. 신을 찾으러 가는 자리, 벅찬 감동이 올라올 때 자신의 신심을 어떤 상으로 남긴다. 밖에 남긴 것은 허탄한 돌무지이지만, 그 돌무지 안에는 보이지 않는 뭔가 실체가 있다. 그는 그 실체를 돌무지로 남긴 것이고 나는 이미지만 보는 것이다. 그리고 난 카메라

로 그 둘의 간격을 말하고자 한다. 그가 본 세계가 옳은 것인지, 내가 본 세계가 옳은 것인지 그에 대해 말하고자 하는 것은 아니다.

시가 포착한 풍경

데카르트는 실체(實體)를 '존재 이유가 자신의 내부에 있는 것'으로 정의했다. 그리고 그 내부가 무한한 것을 '무한 실체'라 하였으며, 신(神)은 무한 실체라고 말하였다. 그런 면에선 신(실체)을 '자기 원인'이라고 말한 스피노자와 같다. 스피노자는 데카르트의 '실체 즉 신' 개념을 그대로 계승한 것이다. 다만 둘은 양태의 문제를 다르게 생각하였다. 데카르트가 양태들도 실체(유한실체)라고 본 반면 스피노자는 양태를 실체로 보지 않았다. 양태들을 실체라고 생각한 데카르트와 그렇지 않다고 생각한 스피노자의 차이는 무엇일까? 데카르트는 신과 양태의 관계를 '일반과 부분'의 관계로 본 것 같다. 일반과 부분의 관계는 동일성의 관계이며 심지어 '명령과 복종'의 관계로 보인다. 왜냐하면 신이 양태들을 창조하였다고 생각하기 때문이다. 하지만 스피노자가 볼 때

그것은 그들이 말한 신의 정의에 위배된다. 무한 실체로서 완벽한 신이 어떻게 자신이 아닌 다른 존재를 만들어 낼 수 있다는 말인가? 무엇을 만든다 함은 반드시 '목적'이 따른다. 목적이 결여된 상태에서 어떤 것도 만들 수가 없기 때문이다. 어떤 목적이 있다 함은 그 순간 자신이 결여하고 있는 그 무엇이 있다고 말하는 것과 같다. 그런데 신이 결여하고 있는 그 무엇이 있다는 것은 신의 정의에 위배된다. 그러므로 신과 양태의 관계는 '일반과 부분'의 관계여서는 안 된다.

그들의 관계는 '전체와 개별'의 관계여야 한다. 이것은 '우주와 특이성'의 관계라고 할 수도 있는데 이들은 동일성의 관계가 아니다. 그러므로 특이성은 우주의 부분이 아니다. 가령 아무리 작은 특이성이라도 하나가(숫자의 개념이 아니다) 빠지면 우주라는 전체도 달라진다. 그러므로 우주 혹은 전체로서의 신이 개별자를 만들어 낼 수 없다. 다만 개별자들에게 신은 '깃들어' 있을 것이다. 이게 스피노자의 신이 범신론(汎神論)의 관점으로 여겨지는 지점이기도 하다. 하지만 범신론에서 모든 존재가 신이 전변(轉變)된 것이긴 하지만 신이 전변된 존재는 결국 신이 되려는 경향을 가지고 있다. 그 어떤 존재라도 결국 신이 되려는 게 어쩔 수 없는 욕망처럼 여겨지기도 하지만 스피노자의 '실체와 양태'는 결코 그런 관계가 아니다. 오히려 스피노자에게 양태는 절대로

신이 될 수도 없고 신과의 본성이 동일한 것도 아니다. 그렇다면 신과 양태는 따로따로 노는 것인가? 그것 역시 아니다. 그게 바로 '우주와 특이성'의 관계이고 줄기차게 이야기한 '실재적 구별'의 관계다.

그러므로 특정 양태에게 신은 오직 단 한 번만 존재한다. 가령 이 순간은 우주적 시간으로도 지금 이 순간 단 한 번뿐이다. 두 번 있을 수 없다. 그게 바로 사진이 보여 주는 이미지와 같다는 생각을 해보았다. 사진은 그 단 한 번의 찰나를 포착해 내는 작업이다. 언제든지 마음 내킬 때 누를 수 있는 셔터 같지만 그 순간은 우주에서 단 한 번밖에 있을 수 없는 '특이성'으로서의 셔터라는 말이다. 그때 우린 그 순간의 소중함과 긴급함을 알아야겠지만 반드시 그게 우리가 정한 어떤 '대단함'이 되어서는 안 된다. 그것들에게 어떠한 이름을 붙이더라도 그런 순간은 늘 다시 오기 때문이다. 단 한 번은 대단함보다는 늘 사소함으로 존재한다. 그러곤 다시 차이로 돌아온다. 그게 바로 니체가 말한 '영원회귀'다.

그러므로 진정한 범신론을 말해 보면 신과 다른 존재들의 관계가 '우주와 특이성'의 관계가 되어야 한다고 생각한다. 하여 모든 존재들은 운동하고 있지만 그 운동성의 방향이 신 쪽으로 되어서는 안 된다. 하지만 반드시 신을 머금고 있어야 한다. 사진에서 보이는 바람과 하늘 그리고 땅과 물을 보라. 그들은 모두 신을

머금고 있지만 결코 신이 되려 하지는 않는다. 어쩌면 그들이 되어야 할 신은 존재하지 않을지도 모르겠다. '범신론'이라는 이름에서 풍기는 신의 범람이 모든 존재들을 풍요롭게 하는 것은 분명 맞지만 양태로서의 모든 존재들은 결코 신이 되려 하지 않는게 중요한 것 같다. 결국 신은 양태가 아니면서 양태이고 양태 또한 신이 아니면서 신인 것이다. 그게 바로 '범신론'으로서의 자연이 아닐까?

ⓒ이광수. 인도. 까르나따까 2016

세계를 대하는 태도는 크게 두 가지일 수 있다. 그것을 긍정하는 것 그리고 부정하는 것이다. 전자는 자식 낳고 돈 벌면서 더불어 사는 것이고 후자는 부모고 자식이고 모든 것 다 버리고 사회 바깥으로 나가 버리는 것이다. 나간 자들은 대개 아무것도 소유하지 않는다. 옷도 화장터에서 주워 얼기설기 엮어 입거나 그나마도 입지 않는 경우도 있다. 그들은 절대 고독을 유지한 채 부초처럼 떠다니다가 아무것도 남기지 않은 채 세상을 뜨곤 한다. 그 가운데 일부는 시간이 지나면서 신이 되어 숭배의 대상이 된다. 세계를 부정하는 차원에서 그들이 택한 양태인 나체는 사람들에게 세계를 긍정하는 차원의 양태 나체로 바뀐다. 그 안에서 사람들은 저 신이 된 한 스승의 좆을 만지고 그가 부인한 돈과 자식과 물질을 기원한다. 신이 된 세상을 버린 어느 스승의 좆의 형상을 찍은 사진가는 무엇을 찍은 것일까? 대상을 모방한다는 것은 다름 아닌 그 대상을 자신의 실천 속으로 반영하여 옮겨놓는 일이다. 그렇다면 나는 저 닮고 닮은 좆의 형상을 이미지의 양태로 전화하면서 그 안에서 무엇을 실천하려 한 것일까? 생존이 진실이다. 스승의 말씀이 진리가 아니고 자신이 그 존재를 자신에게 맞도록 바꿔 존재시킨 그 전화가 생존이다. 맞춘 자가 살아남는다.

그냥 따르는 자는 살아남지 못한다. 적자생존의 이치 속에 무서운 현실이 있다. 그 안에 신비주의는 존재할 공간이 없다. 이런 언어를 하기에 적절한 도구가 바로 카메라다.

＿시가 포착한 풍경

'자지'는 '여성의 몸' 속에 있는 것 같아 보인다. '여성성'은 스피노자의 신(실체)처럼 모든 것을 포함한다. 그리고 한시도 쉬질 않고 표현한다. 표현된 것들은 모두 '남성성'이다. 그러므로 '남성성'은 '여성성'을 생각하지 않고는 존재할 수 없다. 이건 남성성이 여성성의 하위 개념이라는 의미는 아니다.

부산대 금정회관에 '닭 납품' 할 때, 겨울 새벽 4시쯤 카트에 실은 닭(토막 친 것)을 주방까지 가져다 놓으려면 식당 어두운 실내를 몇 번이고 지나야 했다. 그때 혼자라서 무서웠다. 그때 무엇 때문에 혹은 어떤 것을 무서워했을까? 그게 어둠인 것 같지만 사실은 빛 때문이었다. 어둠 속에서 빛의 조각들이 언뜻언뜻 보였기 때문이다. 만약 완벽한 어둠(물론 이런 상황은 있을 수 없지만) 속에 있었다면 과연 무서웠을까? 그렇지 않았을 것이다. 어둠 속에

빛이 생기면서 이성(理性)이 생겼듯 무서움은 어두움의 산물이 아니라 '이성'의 산물이다. 그런데 우리의 이성은 빛이 아니라 어둠이 무서움을 만들어 낸다고 착각한다.

그런데 점심시간(빛이 무성할 때), 금정회관에서 밥 먹을 때 바로 그곳이 새벽에 겪었던 '무서운 상황'이 벌어졌던 곳이라고 쉽게 생각할 수 있을까? 빛이 주변을 장악하면서 어둠을 잊어버린 것이다. 그렇다면 어둠은 빛 때문에 사라진 것일까? 어둠은 사라지지 않았다. 결코 사라질 수 없다. 왜냐하면 어둠은 스피노자가 말하는 실체이기 때문이다. 실체는 영원하다. 어둠은 빛의 상대적 개념이 아니다. 그렇다면 오직 어둠밖에 없다고 해야 할 것인데 그럼 빛은 어둠에 대해서 무어라고 해야 할까? 빛은 어둠이 드러난 것(수긍하기 어렵겠지만), 즉 표현된 것이라고 해야 할 것이다. 스피노자식으로 말하면 어둠은 실체이고 빛은 양태라고 해야 할 것이다. 모든 양태의 원인은 실체이지만 양태로 표현되지 않는 실체(드러나지 않으므로) 역시 존재할 수 없다. 양태로 표현되지 않는 실체가 가능하지 않는다는 것은 실체가 반드시 존재한다는 의미다. 그러므로 빛이 존재할 때 (마치 존재하지 않는 것 같지만) 어둠이 존재하지 않을 수 없다.

그러므로 모든 '자지'는 '보지'라 불리는 '여성성' 속에서 꽃을 피우듯 솟아오른다. '여성성'이 표현된 것이다. 하지만 '여성성'

그 자체는 보이질 않는다. '여성성'은 '어둠'이기 때문이다. 그러므로 보이는 것은 모두 '남성성'이라 불린다. 사진의 어느 부분이 사람들의 손을 많이 탔는지를 보라. 검게 빛난다!

남성성(빛, 표현, 양태)은 여성성(어둠, 실체, 신)이 말려 들어가면서 펼쳐진 부챗살 같은 것이다. 일종의 주름이라 할 수 있을 것인데 주름이 한 방향으로만 펴지거나 접혀지는 것은 아니다. 주름은 많은 경계면들을 함유하고 있다. 그들의 끈적거리는 애무를 떠올려 보라. 하지만 자신이 어둠 속에서 온종일 탐했던 게 바로 자신이라면, '자지'와 '보지'는 불일(不一)도 아니지만 불이(不二)도 아닌 관계다. 하여 모든 섹스가 '근친상간'을 닮았다고 말한다!

'여성성'이 온갖 것들의 바탕화면이라면 '남성성'은 그걸 구동시키려는 안간힘이다. 일상 속에서 주변의 작은 살림들이 그것에 매달려 살아가고 있다. '자지'가 어떤 힘을 상징하는 것은 맞지만 그게 온전히 '자지'에게서만 나오는 것은 아니다. 그 힘은 현재를 살아가는 데 꼭 필요하다. 그리고 그걸 부정하면 안 된다. 하지만 오래된 시간 속 어둠 같은 '여성성'을 잊어서는 안 된다. 그 '꼴림'의 원천을 잊어서는 안 된다.

© 이광수. 인도, 델리, 2015.

세상을 내 눈으로만 볼 때와 카메라를 들고 다니면서 볼 때는 전혀 다르다. 내 눈은 입체적이지만 카메라는 평면적이고, 내 눈은 오감과 함께 작동하지만, 카메라는 그렇지 않다. 그래서 내 눈으로는 전혀 생경하지 않은 게 카메라의 눈으로는 매우 생경하게 보이는 때가 많다. 앵글의 위치가 평소와 달라질 때면 더욱 그렇다. 서서 돌아다닐 때 보는 풍경과 차를 타고 있을 때 풍경은 전혀 다르다. 내 눈으로 서서 돌아다니는 것이 일상이 되면서 그것이 풍경의 어떤 전형 같은 것이 되어 버리다 보니, 차 안에서 카메라로 어떤 풍경을 보면서 그것으로 이미지를 만들면 탈(脫)전형 혹은 탈(脫)규범의 의미를 담을 수 있는 풍경 이미지가 된다. 특히 평면으로 만들어져 버린 그 프레임 안에 서로 다른 여러 공간이 함께 나타나는 것으로 보일 때 그런 효과는 더욱 극대화된다. 그날 그랬다. 난 차를 타고 어느 주택가 안으로 들어가는 중 차가 막혔다. 난 집 밖 복장인데, 내 눈에 보이는 아버지와 딸은 집 안 복장이다. 나는 바깥 공간에 있고 그들은 안 공간에 있으니 당연한 일이다. 저들은 멀리 이층에 있는데, 바로 내 눈 앞 가까이에는 스쿠터를 탄 사람들이 있다. 내 눈은 차 안에 고정돼 있어 달리 프레임을 짤 방도가 없으니 스쿠터 탄 사람들의 목이 잘리

는 수밖에 없다. 그러다 보니 사진 좀 한다는 사람들이 입에 달고 다니는 '문법'에 맞지 않는 잡스러운 사진이 되어 버렸다. 세상은 잡스러운 것들이 그렇게나 많은데 사람들은 일정한 틀 안에 넣으려고만 한다. 그리고 그에 따라 판단하고, 평가하고, 줄 세우고. 세상의 모든 탈이 여기에서 비롯된다. 난 틀에 얽매이지 말고 자유로운 사진이 좋다. 그 안에 생각이 들어갈 여지가 많기 때문이다.

＿시가 포착한 풍경

우리는 늘 양태의 관점으로 신을 보려고 한다. 신이 인간처럼 기분이 좋거나 화를 내는 것 말이다. 그렇게 하다 보면 끝이 없다. 기우제(祈雨祭) 같은 걸 생각해 보자. 지금도 그렇지만 옛날엔 가뭄이 심하면 하늘을 향해 기우제를 지냈다. 기우제를 지내면 비가 오는 경우가 많았다고 한다. 왜냐하면 비가 올 때까지 기우제를 지내는 경우가 많으니까 말이다. 만약 비가 왔다면 하늘이 '기우제'에 응답한 것이 될 것이다. 그런데 문제는 비가 오지 않았을 경우다. 그때도 역시 하늘을 원망할 순 없을 것이다. 그땐 하늘이 아니라 기우제를 지내는 자신들의 정성이 부족했음을 시인하거

나 책망한다. 이것은 하늘에서 볼 때 '꽃놀이패' 같아 보인다. 양태의 관점으로 신을 보게 되면 이런 일은 너무 많이 벌어진다. 새가 하늘을 날아가도 신의 섭리이고 하늘에서 떨어져도 신의 섭리가 될 수 있다. 이른바 기적이다. 그런데 엄밀하게 말하면 기적은 양태, 즉 인간들의 무지에서 비롯된다. 하지만 아무리 알려고 노력해도 양태인 인간이 알 수 없는 지점이 있을 수 있지 않느냐는 질문이 나올 수 있는 지점이다. 하지만 그것 역시 인간의 무지가 너무 깊은 것이라고밖에 말할 수 없다. 양태의 관점으로 신을 해석하는 것은 무지에서 비롯되었다고 했다. 그럼 양태들은 양태의 문제를 어떻게 해석해야 하나? 그때 필요한 게 냉철한 이성이다. 그렇다면 신은 어떻게 해석해야 하나? 사실 신을 해석하려는 시도 자체가 문제인 듯 보인다. 신은 양태의 관점으로 해석되는 게 결코 아니다. 아니 신은 해석되는 존재 자체가 아니다. 그러므로 신은 자연과 같다고 했다. 자연은 말 그대로 '스스로 그러함'일 뿐 목적도 이유도 그리고 분석할 만한 요소도 갖고 있질 않다.

이것은 '잡다(雜多)의 세계'에서 '하나(一)의 세계'로 가려고 할 때 흔히 일어나는 현상처럼 보인다. 우린 늘 이런 방향성의 삶을 살고 있는 것은 아닐까? 길이 오직 하나밖에 없는 것같이 느껴지는 것 말이다. 그게 자신에게 강박관념으로 작동하여 비록 지금은 구차한 삶을 살지만 저 높은 곳, 빛나는 중심으로 가서 살고

싶다고 욕망한다. 하여 삶의 방법이 아무리 많은 것 같아도 결국 중심의 잣대 즉 '동일성'으로 측정된다. 기존 학교를 다니지 않고 혼자서 독학하더니 '결국 서울대에 들어갔다' 같은 게 그것이고, 알아주지 않는 소설 나부랭이 쓰는 것 같더니 결국은 베스트셀러 작가가 되어 수억 벌었다 같은 것도 그것이다. 물론 열심히 노력하여 '하나의 세계'로 들어간 사람은 그런 시스템이 고맙게 느껴질 것이다. 그로 인해 자신이 빛나고 높은 자리에 앉게 되었으니까 말이다. 그게 아니었다면 자신의 욕망과 분투는 아무것도 아닌 게 되어 버렸을 것이다. 그게 바로 '잡다'에서 중심을 향해 사는 삶이다.

반면 '하나의 세계'에 들어가지 못한 '잡다'들은 어떻게 될까. 시스템보다는 자신을 되돌아 볼 것이다. 그러곤 반성이 시작된다. 무엇을 했거나 하지 말았어야 하는데 하는 반성은 골이 깊어진다. 하지만 그 지점에서 '잡다의 세계'에서 '하나의 세계'로 가려 했던 '바벨탑의 허무'를 발견하지 못한다면 반성과 함께 그런 시도는 끝없이 반복될 것이다. 그게 바로 윤회(輪廻)다. 이때 반성을 통해 좋아지는 게 아니라 점점 더 괴물이 되어 가는 것이다. 반성을 하면 할수록 자신이 더 초라해지는 것이다. 그러므로 감히 말한다. 그 반성을 멈추라!

온갖 방법으로 '하나의 세계'에 닿아 보려는 동작을 멈추라.

그건 운동성이 아니다. 자신은 점점 자신이 '하나의 세계'에 가까워지고 있다고 생각하지만 그건 착각일 뿐이다. 중요한 것은 '잡다의 세계'에서 '하나의 세계'로 가지 않으려는 것이다. 중심에서는 그걸 '불온한 이원론'이라고 말한다. 중심의 선전선동에 속지 마라. 그곳으로 가는 길은 없다. 길이 보인다고? 그건 신기루일 뿐이다. 우리가 너무 지쳐서 헛것이 보일 뿐이다. '잡다의 세계'에 그냥 머물라!

ⓒ이광수. 인도, 까르나따까. 2016.

흔히들 말하는 영화관 효과라고 하는 것은 처음 컴컴한 곳에 들어가면 아무것도 보이지 않는 것 같으나 이내 시간이 지나가면 차츰 차츰 보이게 되어 이내 대부분이 다 보이게 되는 것을 의미한다. 그 효과와 방향은 반대에 있는 것 같지만 사실은 마찬가지인 것이, 자신이 속한 공간은 어두운데 그곳에서 갑자기 밝은 밖을 보면, 매우 눈이 부셔서 마찬가지로 사물이 잘 보이지 않지만, 이내 적응이 되어 잘 보게 되는 경우도 있다. 그런데 그것은 사람의 눈으로 볼 때 그런 것일 뿐, 카메라라는 기계의 눈은 그것을 조절하지 못한다. 기계는 만들어진 그대로만 작동할 뿐, 적응을 해서 맞춰 가는 것을 잘하지 못한다. 그래서 이런 경우 마치 세계가 둘로 나뉘어 있는 것같이 묘사된다. 그런 이분의 세계는 누군가가 인위적으로 만들어 낸 개념일 뿐 세계의 이치로는 부적절하다. 둘로 나뉘는 것같이 보이는 것도 자세히 들어가서 보면 그 둘이 하나로 연계되어 있고, 하나로 보이는 것도 시간이 지나다 보면 확연히 다른 둘로 나뉠 수 있다. 세계는 시간에 따라 바뀌고, 사람에 따라 달리 받아들여진다. 이런 세계의 이치를 묘사하고 싶을 때는 일부러 카메라라는 기계의 눈을 마음껏 이용한다. 어두운 데서 아주 밝은 데를 찍으면 아무것도 보이지 않고 하얗게

되어 버린다. 그 안에 사람이 있다면 그 빛 안에 형태도 사라져 버린다. 그렇지만, 사실 그런 이치의 세계는 없다. 누군가가 자꾸 그런 세계를 만들어 갈 뿐이다.

＿시가 포착한 풍경

갈겨니는 계곡 물빛이어서

계곡이 아무리 유리알처럼 투명하여도

자신은 감쪽같다고 생각하는 것이다

그러나 위에서 하루 종일 내려다보고 있는

늙은 상수리나무는 알고 있었던 것이다

잠시도 가만있지 않고 물속을 헤집고 다니는 갈겨니

그 여리디여린 몸이 가을빛을 받아

바닥에 지 몸보다 더 큰 그림자를 끌고 다닌다는 것을

상수리나무는 행여 배고픈 날짐승이 눈치챌까봐

아침부터 우수수 이파리들을 떨어뜨려

어린 갈겨니를 덮어주었던 것이다

ㅡ박진규,「화엄사 중소(中沼)」

존재들의 관계를 잘 노래한 시다. "갈겨니"는 '불지네'라고도 불리는 '담수어류'라고 한다. 그는 자신을 모른 채 살아간다. "유리알처럼 투명"함 속에 살면서도 자신의 행위가 남에겐 보이지 않을 것이라 생각하고 행동하는 것이다. 하지만 "늙은 상수리" 눈에 그가 늘 자신보다 "더 큰 그림자"를 끌고 다니는 게 보인다. 그게 왠지 불안하여 자신의 "이파리들을 떨어뜨려" 덮어 주는 장면이다. 이때 '갈겨니'에게 '상수리나무'는 참 고마운 존재다. '상수리나무'가 '갈겨니'를 이파리로 덮어 주는 것은 아마도 "배고픈 날짐승" 때문일 거다. 여기까지만 보면 이들의 관계가 참으로 의인화된 관계로 보인다. 까불다가 잘못하면 날짐승에게 잡혀 죽을 수도 있는데 '상수리나무'가 자신의 이파리로 덮어 주는 것 말이다. 일종의 이타행(利他行)이다.

문제는 '날짐승'이다. '상수리나무'가 이파리를 이용해 '갈겨니'를 그런 식으로 덮어 주면 '날짐승'은 무얼 먹고 살란 말인가? 요즈음 우리 사회엔 인문학이다 뭐다 해서 많은 이타행 관련 담론들이 넘쳐난다. 너도 나도 훌륭하고 박식한 분들이 나와서 '이타행'을 부르짖는다. 이른바 이타행의 과잉 시대다. 그런데 문제는 이렇게 이타행의 홍수 속에서 생산된 잉여 생산물로서의 이타행, 즉 이타행의 과잉 생산물을 누가 다 소비할 것이냐 하는 것이다. 전부가 이타행을 말하고 생산하면 그 많은 이타행을 어떻게

할 것인가? 누군가는 이타행이 아니라 '이기행(利己行)'으로 그것들을 소비해 주어야 하지 않을까 하는 생각이 들었다. 그게 "날짐승"이라는 생각을 하였다. 그렇게 생각하다 보니 '상수리나무'가 '갈겨니'를 이파리로 덮어 주는 사건이 일어난 것은 바로 "배고픈 날짐승" 때문일 거라는 생각이 들었다. 즉 '상수리나무'의 단독 범행도 아니고, '상수리나무와 갈겨니' 둘이서 만든 '공범의 범행'도 아니라는 말이다.

중요한 것은 '상수리나무'가 '갈겨니'를 이파리로 덮어 주는 상황에서 '날짐승'은 어떻게 살아갈 수 있을까 하는 것이라고 했다. 그걸 '특이성(特異性)'이라는 것과 연결시켜 보았다. 그런 상황임에도 '날짐승'은 살아갈 수 있는 '특이성'을 갖고 있다는 것이다. 더 엄밀하게 말하면 '상수리나무'가 '갈겨니'를 이파리로 덮어 주는 사건은 '날짐승'의 '특이성' 때문에 일어난 사건이라고 할 수 있다는 것이다. '상수리나무와 갈겨니'의 관계는 그들만의 관계로 끝나지 않고 '날짐승'을 더 날짐승답게 만드는 '자연선택'의 효과를 만들어 내었다는 말이다. 이제 그들 모두는 서로가 서로에게 '자연선택'의 효과를 만들어 내면서 '평등'하게 된 것이다. 이런 관계뿐 아니라 어떤 관계라 할지라도 관계에서 벗어나는 것은 '자연선택'이 아니라 '자연도태'가 될 뿐이다. 하지만 그 '도태'조차 멸종되어 영원히 사라지는 게 아니라 또 다른 '특이

성'으로 그 관계망을 새롭게 만들어 낸다는 것이다. 결국 '도태'
는 선택의 또 다른 버전이었을 뿐이라는 것이다.

ⓒ이광수. 인도, 구자라뜨. 2017.

___렌즈에 비친 언어

차를 타고 가는 중이다. 눈앞에 송전탑이 끝도 없이 펼쳐진다. 모두들, 연신 카메라를 누른다. 밀양 송전탑 싸움이 없었다면, 저 송전탑은 하나의 포토제닉한 사물로 다가왔을 것이다. 지금은 살아 있는 거인 악마 같다. 그들 속으로 들어가면서 소름이 오싹해지고 등골이 찌릿해진다. 자연이라는 게 그렇다. 그저 있는 그대로는 항상 좋지만, 인간의 손이 더해지면 역겹거나 혹은 그것을 넘어 공포를 느끼기까지 하는 경우가 많다. 인간의 손이 더해지지 않은 자연이라는 건, 사실 존재할 수 없다. 그렇다면 어디까지인가? 그것은 경험으로 만들어진 어떤 기준으로 정하는 것인가, 아니면 절대적인 기준이라는 게 있는가? 당신은 행복합니까, 라고 묻는 어떤 우둔한 시인의 물음과 비슷한 것은 아닐까? 다른 세계를 모르는데, 그 스스로가 행복의 척도를 가지고 있지 않는데, 대답하는 자와 묻는 자의 언어가 소통이 되지 않는데 어떻게 대답한다는 말인가? 나는 왜 과거에 소름끼치지 않았던 어떤 사물에 대해 새로운 경험이 더해진 후 그토록이나 소름끼쳐 하는가? 계산하지 않는다는 것, 인간의 지식으로부터 멀리 떨어지는 것이 혹 자연대로 살아가는 것은 아닐까? 보호하고 보존한다는 것은 어떤 기준이 있다는 것인데, 인간이 그 속에서 살아가는 자연을

대상으로 그런 개념이 존재한다는 것이 과연 가능한 것일까? 사진가이기 이전에 모든 것에 의문을 가져보는 인문학자가 녹색당 당원인 시인에게 묻는다. 인간이 자연 속에서 자연스럽게 산다는 것이 가능한 일인가?

＿시가 포착한 풍경

자연과 인간의 관계를 생각하기 전에 '반핵(反核)'에 대해 생각해 보자. 핵을 반대하는 사람 중에 핵은 절대로 인간이 손을 대서는 안 된다는 관점을 가진 사람이 있다. 핵은 인간의 영역이 아니라 신의 영역이라는 것이다. 이런 관점을 종교적 관점 혹은 본질적 관점이라고 부르겠다. 핵뿐 아니라 가령 유전자나 사형 제도도 이런 관점에서 반대하는 사람들이 많다. 그런데 사실 이 관점은 증명하기가 어렵다는 단점이 있다. 핵이 신의 영역이라는 걸 누가 알고 있을까? 그들 말대로 신만 알고 있을 것이다. 그들은 절대로 넘지 말아야 할 선이 있다고 생각하는 사람들이다.

다음으로 반핵이 기술적인 이유 때문이라는 관점이 있다. 이걸 '기계론'적 관점이라고 부르겠다. 핵 반대론자들은 지금은 인간이 핵을 완벽하게 다룰 수 없으므로 인간은 핵을 다루어서는

안 된다고 한다. 일견 맞는 말 같다. 하지만 기술적 수준의 판단 문제는 객관적인 것 같지만 매우 주관적이고 상대적이다. 가령 지금의 '찬핵론자'들은 인간이 핵을 완벽하게 다룰 수 있다고 주장하기 때문이다. 물론 그게 거짓말인지 허풍인지는 모르겠다. 다만 누구의 주장이 맞는지는 아무도 알 수 없다는 것이다. 즉 지금의 기술로 핵을 완벽하게 다룰 수 있는지 없는지는 누구도 알 수 없다는 것이다. 누군가가 사고율을 들고 나와도 마찬가지다. 10퍼센트가 안전한지, 30퍼센트가 안전하지는 아무도 알 수 없다는 것이다. 결국 기술적 판단 역시 인간이 아니라 신만이 할 수 있을 것이다.

목적론과 기계론의 공통점이 하나 있다면 답을 '신만이 알 수 있다'는 것이다. 그러므로 결국은 같은 관점이라고 할 수 있을 것이다. 그래서 베르그송은 기계론은 거꾸로 선 목적론과 같다고 갈파했다. 사진 이미지가 갖고 있는 의미에 대한 '특권'도 마찬가지다. 한 장의 사진이 온 세상이나 한 시대를 움켜쥐고 있는 의미의 초월적 특권이나, 여러 장의 사진이 어떤 의미에 대한 특권을 등질적으로 나누어 가지는 것이나 똑같다는 것이다. 그들은 모두 '동일성'에 기반을 둔 것이기 때문이다. 그런 의미에서 신과 물질(혹은 화폐)은 구체적이고도 역동적인 삶을 재단하는 동일성을 상징한다.

인간과 자연의 관계도 그런 것 아닐까? 자연이 만약 인간의 손길이 닿지 않는 혹은 닿아서는 안 된다고 하는 것은 '본질적 관

점'일 것이고, 인간이 중심이 되어 자연을 대상화하는 것은 '기계론적 관점'일 것이다. 둘 다 문제가 있다고 말했다. 사실 자연과 인간의 관계에서 인간이 없는 자연과 자연이 없는 인간은 아무런 의미가 없고 우리가 생각할 필요조차도 없다. 그것은 인간이 없으면 자연이 돌아가지 않는다는 말이 아니다. 인간은 크게 보면 특정 양태에 속하기에 인간이 없어도 자연은 빵빵 잘 돌아간다. 그런데 문제는 인간도 없이 빵빵하게 잘 돌아가는 자연은 '인간에게'는 아무런 의미가 없다는 것이다. 그러므로 인간에게는 반드시 인간이 포함된 혹은 뒤섞인 자연이 필요하다. 이처럼 인간과 자연은 떼려고 해도 절대로 뗄 수 없는 관계라고 할 수 있을 것이다.

그러므로 "인간이 자연 속에서 자연스럽게 살 수 있느냐?"라는 질문은 이렇게 바꾸어 말할 수 있겠다. 인간과 자연을 분리해낼 수가 없는데 아니 이미 한 몸으로 살고 있는데 어찌 '살 수 있느냐'고 물을 수 있단 말인가? '동어반복'일 뿐이다. 그것은 인간이 자연과 분리되었다는 전제에서나 가능한 질문이다. 분리하려고 해도 분리할 수 없는 관계를 '분리할 수 있느냐'고 묻는다면 무어라고 대답을 할까? 마치 호랑이가 그려진 그림을 보고 저 그림 속의 호랑이를 밖으로 끄집어내어 묶을 수 있겠냐고 묻는 것과 같다. 그럼 이렇게 답하겠다. 질문한 사람이 그 호랑이를 밖으로 끄집어내 준다면 묶어 보겠노라고.

ⓒ이광수. 인도, 까르나따까. 2016.

＿렌즈에 비친 언어

어딘가 위에서 내려본다는 것은 항상 신선함을 만끽하게 한다. 사람들은 콩만 해지고, 나는 어떤 전지자가 된 느낌이다. 아래에 서 있을 때 가져 본 시선과는 전혀 다르다. 그때 카메라를 들고 있으면 세계를 바라보는 것은 시선으로 노는 놀이가 된다. 주로 사람을 아주 작게 대상화시켜 버리는 놀이다. 이쪽 코너로 몰아붙여 버리기도 하고, 저쪽 코너로 붙여버리기도 한다. 반 토막을 내도 별로 눈에 띄지도 않는다. 인간의 하찮음을 말하고 싶어서 하는 놀이이기도 하지만, 내가 서 있는 이 엄청난 건조물을 지은 어떤 이가 벌인 어마어마한 역사(役事)의 광폭함을 말하고자 하는 것이기도 해서 그렇다. 이 사원은 또 얼마나 오랫동안 지었을까? 사람들은 자발적으로 모든 열과 성을 바쳐서 노역을 했겠지. 이 사원을 지어 바친 자는 그 사제에게 무엇을 받았고, 무엇을 주었을까? 그 사이에서 인민들은 얼마나 행복해하였을까? 아니, 불행해하였을까? 이런 생각에 부아가 돈다. 그러다 보니 사진 안에 사진가의 분노 혹은 어떤 짜증이 들어가 있다. 그런데 사람들은 이 사진을 보고 그것까지 읽어낼 리는 만무하다. 사진이라는 것이 그런 것이다. 글이나 말과는 달리 자신의 생각을 사람들이 꼭 알아주고, 제대로 이해해 주리라고 바라지 않는 것이 좋

은 매체다. 참으로 현대 사회에 잘 어울린다. 혼자 생각하기에 좋은 매체, 요즘 말로 '혼생'인가?

─시가 포착한 풍경

먼 바다에 나가 어선의 좁은 침대에 누우면 아주 단순한 사실 하나를 깨닫는다. 그건 바로 자신이 살고 있는 세계가 흔들리고 있다는 사실이다. 기상 악화로 흔들림이 심하다 보면 제발 한 번만이라도 멈춰 주었으면 하는 생각이 든다. 깨달음의 수준이 매우 단순하다. 그런 부질없음을 확장하면 세계뿐 아니라 흔들리고 있다는 생각조차 흔들림 속에서 함께 흔들린다.

우리에겐 흔들리지 않음에 대한 갈망이 있다. 흔들림에 대한 부정적 생각 때문인데 그래서 '전하 고정(固定)하십시오'라는 말도 있다. 흔들리지 않을 수 없는데 흔들리지 않기를 바라는 갈망, 그것은 우리 삶 곳곳에 배어 있다. 누군가가 똥 이야기를 했다. 가장 이상적인 게 '황금색'인데 무르지도 딴딴하지도 않는 '황금색'을 일주일 계속해서 눌 수 있는 사람은 과연 몇 명이나 될까? 이틀에 한 번 꼴로 설사, 변비로 고생하는 사람이 부지기수다. 계속

'황금(?)' 알을 낳을 수 없음이란 일상이 비뚤어졌음을 말하는 것이다. 그래서 '똥 하나 제대로 못 누는' 삶을 살아가는 것이다. 인간에 비하면 동물은 똥도('은'이 아니다) 잘 눈다.

열심히 공부해서 오른 경지가 어쩌면 '똥을 잘 누는' 경지일지도 모르겠다. 이른바 '평정심(平靜心)'이다. 무언가를 얻게 되면 모든 게 평정해질 것 같지만 그렇게 생각하는 순간 평정심은 바닥에 떨어진 유리처럼 깨진다. 그러곤 사건들이 줄줄이 일어난다. 어제는 참 좋았는데 오늘은 별로다. 내일은 어떨까? 아주 사소한 것이라 생각했던 일들이 커져 걷잡을 수 없는 나락으로 굴러 떨어지기도 한다. 별 것 아니라고 생각하려 했지만 일어나는 일마다 신경이 쓰인다. 스트레스가 눈처럼 내려 쌓인다. 축적된 스트레스가 스펀지가 되어 온갖 피곤을 빨아들인다. 그것 때문인가, 요즈음 정신과 육체가 많이 흐물흐물해진 것 같다. 평정심을 갖기 위해 누워 보지만 몸의 구석 어디선가 스멀스멀 '벌레'들이 기어 나온다. 운반선 침실을 환청처럼 기어 다니던 작은 바퀴벌레들이다. 그들은 더듬이로 끝없이 주변을 터치한다. 온갖 것들이 오염되는 것 같은 기분이 든다. 벌레들의 감각에 전염된 것 같다. 그렇다면 나도 본래는 사람이 아니었구나.

'평정'이 '평면(平面)'은 아닐 것이다. 대패로 싹 밀어 버려 반질반질해져 버린 상태 말이다. 혹시 우리가 평정이라 여긴 것은

그런 맨들맨들함은 아니었을까? 지질학에 '지오이드(geoid)'라는 게 있다. '평균 해수면을 육지까지 확장했다 했을 때 지구의 형태'인데 쉽게 말해 튀어 올라온 육지를 모두 깎아 바다에 빠뜨렸을 때 해수면이라 생각하면 되겠다. 흔히 해발(海拔)의 기준이 그것이다. 돌출된 사건을 자르는 출혈이 있어야 평정이 가능해지는 것일까? 평정심을 찾으려 하기 전에 평정에 대한 이해가 선행되어야 할 것 같다.

거울보다 더 잔잔한 바다로 나아갔다. 그곳에서 트롤(trawl) 그물을 던졌다. 예망(曳網)한 지 1시간도 채 안 돼 양망(揚網)했더니 가격이 그렇게 좋다는 오징어가 3,000팬이나 올라왔다. 오물이 하나도 없이 오직 오징어뿐이다. 그물도 상한 곳이 한 군데도 없다. 어획물을 '피시폰드(fishpond)'에 붓고 처리하는 것도 걱정할 필요 없다. 시스템이 잘 되어 있어 선원들은 그냥 옆에서 쳐다봐 주기만 하면 된다. 선장은 오늘도 대어(大漁)라면서 기분 좋아 조업을 중단하고 배를 띄워 창고의 술을 푼다. 선원 전부가 갑판에 모여 술 마시고 노래 부르며 춤을 춘다. 너무나 즐거운 바다 생활이다. 이런 바다가 존재하기는 하는 걸까? 열거한 것과 어쩌면 정반대일지도 모르겠다. 바다가 미친 듯이 몸을 뒤채며 배를 흔든다. '롤링(rolling)'이 심하여 제대로 서 있지도 못하겠다. 방방마다 그물은 찢어져 올라오고 고기는 없다. 선장은 마이크를 잡고 육

두문자를 내뱉는다. 장기 조업과 엿가락처럼 늘어난 노동 시간 때문에 잠이 와서 미쳐 버리겠다. 언제쯤 집으로 돌아갈 수 있을까 아니 언제쯤 진짜 바다로 나아갈 수 있을까?

ⓒ이광수. 인도, 델리. 2017.

___렌즈에 비친 언어

도시 한복판의 어떤 오후다. 겨울이라지만 햇볕이 따가워 그늘을 찾는다. 사람을 기다리다 큰 나무가 하나 있어 그 그늘 안에 자리를 한다. 그늘 안에는 중년 남성 한 사람이 앉아 신문을 펴본다. 그늘 밖에는 청년 남성 한 사람이 야채를 판다. 그 둘을 잇는 선과 가상의 삼각형 꼭짓점 위에 신의 모습을 그린 성화가 놓여 있다. 그러고 보니, 한 사람은 쉬는 중이고, 한 사람은 노동 중이고, 신은 그 둘을 쳐다보는 중이다. 사진하는 인문학자의 숙명일까? 이런 재미있는 생각이 들어 뭔가 말을 하고 싶으면 예전에는 수첩을 꺼냈는데, 이제는 지체 없이 카메라를 꺼낸다. 좋은 구도도 필요 없다. 저 옆으로 삼륜차가 지나가든 말든, 소 한 마리가 지나가든 말든 그런 장면 만들기에는 전혀 신경 쓰지 않는다. 내가 관심 갖는 장면은 이 세 존재의 삼각 구도뿐이다. 나머지는 이래도 그만 저래도 그만이다. 사람 산다는 게 대부분 그렇다. 내가 알 수 있는 문제, 할 수 있는 일, 해야 하는 일만 하면 된다. 굳이 알 수도 없고, 할 수도 없고, 해서도 안 되는 일에 관심 갖고 그것으로 다투고 갈라서고 할 필요가 없는 것이다. 그런데 세상은 그런 일로 넘쳐난다. 그래서 사람 사는 세상은 재미있다. 어떻게 모든 일이 마땅한 것으로만 구성될 수 있겠는가? 저 청년

머리 위로 뻐꾸기 한 마리가 날아간다고 사진이 달라질 건 없다. 어떤 사진가가 구도가 이래야 하네 저래야 하네, 라고 말하는 건 그가 세상을 보고 사진을 구성하는 그의 방식이다. 그는 그고 나는 나다. 그의 기준이 사진을 평가할 수 있을지는 모르겠지만, 내 세계까지 평가할 수는 없다.

___시가 포착한 풍경

삼각형은 '내각의 합이 180도'라는 본성을 갖고 있다. 하지만 본성에 딱 맞는 삼각자는 존재하지 않는다. '존재하지 않음'은 능력의 문제와도 연결되는데 수영 능력이 부족하면(유한하면) 강을 건널 수 없다. 반면 수영 능력이 무한하면 강이 아니라 태평양도 건널 수 있을 것이다. 인간 능력은 유한하므로 존재하지만 영원히 존재하지는 못한다. 능력이 유한한 인간이 존재한다면 무한 능력을 갖고 있는 신의 존재는 필연적이라 해야 할 것이다. 이것이 스피노자의 신의 존재 증명 방법이다. 그러므로 존재하는 것이란 '역능(力能)'이기도 하다.

삼각형의 본성으로 현상계의 삼각자를 설명할 수 없다. 본성

에는 본성밖에 없다! 구부러진 삼각자를 생각해 보자. 왜 구부러졌는지를 알기 위해 삼각형의 본성을 아무리 뒤져봐도 알 수 없다는 것이다. 신의 본성을 아무리 뒤져봐도 인간 세계의 어떤 현상을 알 수 없는 것도 같은 이치다. 구부러진 삼각자는 삼각형의 본성을 뒤질 게 아니라 구부러진 삼각자가 처한 현상계를 뒤져봐야 알 수 있다. 누군가가 삼각자를 불 위에 올려놓았기 때문이라면 그게 바로 삼각자의 구부러진 원인이라는 것이다. 그럼에도 우린 구부러진 삼각자와 삼각형의 본성을 연결시킨다. 하여 어떤 재난이 일어났을 때 그게 신의 노여움이 표시된 것이라고 말한다. 그건 현상계에서의 일을 모르거나 알면서도 왜곡한 것이라고 해야 할 것이다. 신은 절대 현상계에서 벌어지는 일들에 간섭하지 않는다. 그게 신의 본성이다. 만약 간섭한다면 본성에 위배되는 일이고 '신의 정의'에도 위배되므로 신이 아니다.

유력한 대선 후보 둘 중 누가 대통령이 될 것이냐는 질문을 보자. 가령 피파 랭킹 1위와 2위인 아르헨티나와 브라질이 붙으면 누가 이길 것이냐는 쉽게 답할 수 없을 것이다. 반면에 아르헨티나와 205위인 소말리아가 붙으면 누가 이길 것인가는 쉽게 답할 수 있을 것 같다. 하지만 둘 다 가능성의 높고 낮음이 있을 뿐 정답은 아니다. '정답을 말할 수 없다'가 정답이다. 그것은 정치나 선거의 본성 혹은 축구의 본성으로 알 수 있는 게 아니기 때문이

다. 알고 싶다면 그들이 속한 현상계를 잘 알아야 할 것이다. 그게 유일한 방법이다. 그렇기 때문에 '토토 게임'이 있고 선거가 있는 것이겠지만. 만약 본성으로 현상을 알 수 있다면 게임도 선거도 필요 없을 것이다.

둘 중 누군가가 대통령이 되었을 때 특정 정당의 유불리는 더욱더 현상적인 문제다. 더 꼬이고 더 확장된 것이다. 이 문제 역시 답을 찾기 위해 현상의 풍부한 경험들을 공부해야 한다. 하지만 많은 사람들은 현실 정치 혹은 정파에 어떤 본성이 있다 생각한다. 그게 현상계에서 벌어지는 현상적 사건들의 집적(集積)인 것을 모르거나 알아도 외면하는 것이다. 하여 정치의 본성으로 현상계의 어떤 일을 해결할 수 있다고 믿는 것이다. 그런데 양태, 즉 인간에게 '본성'이 없듯 현실 정치에도 본성은 없다. 그럼에도 좌파나 우파에게 본성이 있다고 생각하는 것이다. 이게 가장 큰 문제로 보인다. 그럼 눈에 보이는 좌파나 우파 정치 세력은 무엇이란 말인가? 그것은 현상계에서 일어난 정치적 사건들의 집적일 뿐 본성이 아니라는 말이다. 그걸 본성으로 착각하는 데서 문제가 생긴다.

그러므로 당연한 말 같지만 현실 정치는 현상계를 벗어날 수도 없지만 벗어나서도 안 된다. 현실 정치뿐 아니라 모든 일들이 다 그렇다. 능력이 유한하기에 태평양을 헤엄쳐 건널 수 없는 것

은 현실 정치가 인민의 일상을 간과해서는 안 된다는 말이다. 그리고 현상을 더 공부해야 한다는 말이다. 더불어 자신들 역시 현상이라는 진창에 푹 빠져 있음을 알고 그걸 딛고 일어나야 한다는 것이다. 하지만 우린 그렇게 생각하고 있는 중에도 현실 정치에 본성이 있음을 믿고, 그쪽으로 굽어지고 있는 자신을 발견하는 경우가 허다하다. 하지만 본성을 따르는 현실 정치는 현상, 즉 일상을 잊어버리는 것이기에 인민들에게 도움은커녕 위험하기조차 하다.

ⓒ 이광수. 인도, 구자라뜨. 2017

난 사진가이자 사진 비평가이기 전에 역사학자다. 역사학자는 항상 시대를 기록하고자 하는 습성을 갖는다. 그런데 그 시대를 기록한다는 것은 대부분이 거대 사건을 중심으로 한다. 소소한 일상은 사실(史實)로서의 가치가 없다고 생각하는 경향이 많기 때문이다. 그런데 하루하루를 살다 보면 우리는 거대한 사건보다는 작은 일상의 평범함 속에서 사는 경우가 많다. 이런 생각을 갖고 있기 때문에 카메라를 들고 사진을 찍는 경우도 거대한 사건이나 아름다운 장면을 찍는 것 말고도 그저 아무렇지도 않은 평범한 일상을 찍는 일이 많다. 물론 그런 사진은 전혀 자극적으로 유미적으로 찍지 않는다. 이 사진도 그랬다. 도시 한복판을 지나가는데 큰 공원이 있었고, 자연스럽게 그 공원을 이쪽저쪽으로 구경 다녔다. 시간이 오후 3시경이라 그랬겠지만 남자들은 눈에 거의 안 보이고 거의 여자들과 아이들이다. 무슨 땅꾼이 코브라 피리를 부는 것도 아니고, 원숭이가 몰려다니는 것도 없고, 어디서 도박판이 벌어진 것도 아니고, 그냥 그저 그런 일상의 풍경 밖에 없다. 그렇지만 그 평범함을 찬찬히 들여다보면 같은 것도 하나도 없다. 모두가 다 다르다. 여기에 온 이유도 각자 다를 것이고, 놀이를 하면서 생각하고 느끼는 것도 다 다를 것이다. 서로 다른 것

들이 모여 평범함을 이루는 셈이다. 그 다름이 서로 인정되는 속에 평범함이 있고 그것이 일상이 된다. 그래서 그 일상이라는 게 가치가 있는 것이다.

＿시가 포착한 풍경

'비가 내린다'는 문장을 생각해 보자. 여기서 비는 '내림'을 이미 함유하고 있다. 그러므로 '비가 내린다'는 '(내리는) 비가 내린다'가 되어 동어반복이 된다. '역전앞'이나 '초가집'과 같은 말이 되는 것이다. 우린 알게 모르게 '동일성'이 넘쳐흐르는 삶을 살고 있는 것은 아닐까? 자신이 좌우명으로 삼고 있는 한마디도 그렇고 존경하는 사람이 있다는 것도 그렇다. 무언가 대표하는 하나가 있어서 좋은 것이다. 모든 걸 함유하는 혹은 빨아들이는 마치 블랙홀 같은 동일성의 대표 선수다. 가령 국가대표 축구 선수를 보자. 국가대표 선수는 한 나라의 축구 기술에 있어서 '보편자(普遍者)'다. 즉 모든 사람들이 갖고 있는 축구 기술을 다 갖고 있는 사람이라고 해야 할 것이다. 가령 자신의 슛보단 국가대표 선수들의 슛이 더 보편적이어서 사람들이 믿고 따른다는 말이다. 여

기서 보편이란 모두가 인정할 수 있는 동일성의 다른 이름이다. 축구 국가대표는 한 나라의 축구 기술의 '신'인 것이다.

그런데 이런 식의 관점은 우리같이 축구를 잘하지 못하는 사람들에겐 부정적인 영향을 미칠 수 있다. 먼저 자신들의 축구 실력이 아무것도 아닌 것처럼 취급받는 것이다. 그리고 발휘할 기회조차도 줄어든다. 가령 우리의 축구 실력으론 잔디 구장에서 뛰기 힘들다. 즉 '기울어진 운동장'처럼 초기부터 여건조차도 주어지질 않는 경우가 허다하다. 결국 티브이 앞에서 남의 축구나 보는 신세로 전락하는 것인데 그게 바로 '엘리트 스포츠'의 실상이다. 그런 식으로 축구를 접하다 보니 보기에 짜릿한 경기만을 끝없이 추구하게 된다. 그것도 자신의 욕망이 아니라 자본이 주입해 주는 욕망으로다가 말이다. 그래서 동네 축구보다 프로나 국가대표 경기가 재밌고 더 나아가서 프리미어 축구가 더 재미있다고 여기게 되는 것이다. 그런데 과연 그게 축구이고 우리가 추구해야 할 축구인가? 우리는 운동장에서 직접 공을 차는 게 아니라 티브이, 맥주, 치킨으로 축구를 하고 있다는 말이다. 그게 '사이보그'들이 펼치는 '사이버 게임'을 보는 것과 무엇이 다른가? 이런 것들은 모두 동일성에서 출발한 일들이라고 해야 할 것이다.

우리에게 필요한 것은 동일성이 아닌 '차이'들이다. 고스톱을

생각해 보자. 가장 좋은 패(牌)는 어떤 패일까? 좋은 패는 이른바 모든 패가 제각기 다른 '각패'다. 이른바 '공포의 7각패'로 불리는 다양한 차이들로 구성된, 생각만 해도 가슴이 떨리는 패 말이다. 대신 우린 어떤 패를 못마땅해하는가? 두 장 혹은 석 장씩 같은 패가 붙어 올라오는 이른바 동일성으로 뭉쳐진 패다. 동일성으로 구성된 패가 얼마나 좋지 않으면 '폭탄 혹은 수류탄' 같은 '어드밴티지(advantage, 이권)'를 줄까? 하지만 동일한 패 두 장이 손에 있을 때 바닥에 있던 동일한 패를 앞 선수가 가져가 버리면 큰 낭패를 보게 된다. 이른바 '눈알 뽑히기'다. 물론 동일성은 간혹 생각지도 않았던 성공을 가져다주기도 한다. 하지만 그건 진짜 '간혹'이다.

중요한 것은 동일성이 아니라 차이다. 왜냐하면 우리의 삶은 끝없이 '차이가 반복'되는 것이기 때문이다. 방금 전과 지금, 어제와 오늘은 모두 차이가 반복되는 것이다. 윤회(輪廻) 역시 마찬가지다. 반복이란 동일성이 일정한 간격으로 나타나는 '동일성의 반복'이 아니라, 차이가 반복되는 것이고 차이야말로 반복을 가능하게 해주는 것이다. 오히려 '동일성'은 반복하지 않는 게 주요한 특징이다. 백 번 양보해서 일정한 간격으로 동일성이 출몰하는 것 같은 현상도 사실은 간격의 차이 때문에 일어나는 것일 뿐이다. 더 중요한 것은 차이야말로 '재미'로 연결된다는 것이다. 그

리고 그 재미가 삶을 가능하게 해주는 힘이 된다는 것이다. 그런데 우린 차이가 아니라 오히려 동일성을 재미로 착각하고 있다는 것이다. 모든 게 그러하다. 정치도 음악도 섹스도 그렇다. 가령 기타 연주회에서 동일한 코드를 잡고 동일한 강도로 기타 줄을 퉁기고 있다고 생각해 보라. 하여 동일한 소리를 한없이 계속 내고 있다 생각해 보라. 그 연주자는 무대에서 쫓겨날 것이다. 이처럼 동일성은 삶 혹은 사건을 계속되지 못하게 한다. 그러므로 줄기차게 추구해야 할 일은 동일성이 아니라 차이이고, 차이가 바글바글하는 세상을 만들기 위해 노력해야 한다는 말이다.

ⓒ이광수. 인도. 카시미르. 2012.

__렌즈에 비친 언어

인도에서 두 어머니가 같은 자리에 서 있다. 한쪽은 어머니 암소고, 다른 한쪽은 우리의 어머니, 그 어머니다. 인도에서 암소는 어머니로 인식되며 모든 힌두들로부터 숭배를 받는 존재다. 그렇지만 그 소를 영원 무궁토록 숭배하는 건 아니다. 소가 우유를 생산하지 못할 때 그는 가차없이 내버려진다. 그래서 어떤 이는 이를 '착취하기 위한 숭배'라 했다. 여인도 마찬가지다. 여인은 아들을 낳고, 가족을 돌볼 때 어머니로서 가치가 있지만, 그것은 어디까지나 효용성이 있을 때만의 일이다. 자식이 다 자라서 어른이 되면 자식은 어미를 잊는다. 그리고 그 자식도 또한 그렇게 된다. 어미는 버림받지만 자식을 탓하지 않는다. 세상 모든 게 다 바뀌어도 어머니의 사랑은 변하지 않는다, 아니, 그렇게 알아 왔다. 그런데 과연 그럴까? 그건 진정 변하지 않는 본질일까? 피할 수 없는 두 어머니의 숙명과 인간의 굴레를 보여 줄 수 있는 장면을 한 장의 사진으로 보여 주기는 참 어렵다. 내러티브가 있는 연작으로 보여 주는 방식의 작업을 한다면 가능하겠지만, 한 장의 사진으로 그런 이야기를 할 수는 없다. 그래서 보는 이에게 우선 충격을 주는 방식을 택한다. 어머니 소의 머리를 자르되 눈을 넣지 않는다. 사진에서 눈이 없어지면 생명이 없어지는 것이다. 어머니

여인은 발만 보여 준다. 더군다나 맨발이다. 자식을 손발이 다 닳도록 키운 그 발이다. 사진으로 이런 슬픈 이야기를 할 때는 사진이 명료하게 보이는 것이 싫다. 둔탁하고, 답답하고, 명암 대조도 약한 사진이 내 감정을 잘 전해 준다. 나에게 사진은 내 생각과 감정을 전달해 주는 수단일 뿐이다. 나의 것이 고유될 수는 있겠지만, 남의 잣대로 규정되거나 평가받는 건 있을 수 없다.

──시가 포착한 풍경

실체하지 않는다는 말은 어떤 의미일까? 자신의 내부가 아니라 외부에 대해 말해 보자. 우리 자신의 외부가 아주 견고하게 존재한다고 믿고 있다. 하지만 실체하지 않는다는 입장에서 보면 자신 앞에 있는 컵은 자신과 상관없이 객관적으로 존재하지 않는다. 늘 자신과 함께 존재할 뿐이다. 이걸 좀 더 확대해 보자. 예전엔 태양이 지구를 돌고 있다고 여겼다. 이른바 '천동설'인데 그때 사람들은 모두 우주를 그렇게 보았다. 별 것 아닌 것 같지만 관점은 바로 우주관과 연결되기 때문이다. 그런데 그게 코페르니쿠스가 나타나면서 바뀌게 된다. 태양이 지구를 돌고 있는 게 아니라

지구가 태양을 돌고 있다는 이른바 '지동설'이다. 이와 함께 바로 지금 우리가 보고 있는 우주관이 탄생한 것이다. (천동설 이전에도 그런 관점이 있었다는 것은 여기서 논의의 대상이 아니다.)

여기엔 몇 가지 덧붙일 게 있다. 지동설 시대 사람들은 실제론 우주가 지금처럼 움직이고 있는데 예전 사람들(천동설)이 잘 몰라서 그런 것이라고 할 수 있을 것이다. 지금의 관점으로 보면 맞다. 그런데 영원히 맞을까? 그렇지는 않을 것이다. 만약 3만 년(인간이 살아 있을는지 의문이지만) 후 사람들의 관점도 우리와 같을까? 그렇다고 할 사람은 거의 없을 것이다. 그 사람들이 볼 땐 지동설 시대 사람들도 천동설 정도의 관점을 갖고 있는 것처럼 보일 수 있을 것이다. 그러니까 지동설은 영원한 진리, 즉 우주관이 아니라 우리의 관점일 뿐인 것이다. 이건 '기계론적' 관점이라고 할 수 있을 것이다. 누가 더 정확하냐를 따지는 것이니까. 또 하나는 천동설이나 지동설 시대에 살던 사람들 둘 다 우주가 실제론 어떻게 움직이고 있는지 확실하게는 알 수 없지만, 점점 '진실'에 가까워져 가고 있는 것은 사실이어서, 언젠가는 '진실'을 확실하게 알 수 있을 날이 올 것이라는 관점이다. 이것은 목적론적 관점으로 지금 우리의 삶이 진리를 향해 꾸준히 나아가고 있다는 관점이다. 다른 것 같지만 사실 둘은 같은 관점이다. 언제, 어디엔가 '진리'가 있다는 관점으로서 '실체론'이다.

그렇다면 천동설에서 지동설로 변한 것은 태양이 지구를 돌다가 코페르니쿠스가 지동설을 발표하고 난 뒤 어느 날 갑자기 지구가 태양을 돌기 시작했다는 말이냐고 물을 수 있겠다. 황당한 소리 같지만 태양이 지구를 돌다가 서서히 지구가 태양을 돌기 시작했다는 것이 사실이다. '뫼비우스의 띠'도 아니고 놀랍게도 우리 우주는 그렇게 변한 것이다. 그게 '비실체론'적 관점이다. 우리가 아무리 자신의 관점을 제거하고 어떤 대상을 보려고 해도 그럴 수 없다는 것이다. 지동설 시대엔 아무리 천동설의 관점으로 우주를 보려고 해도 볼 수 없다는 것이다. 우린 자신의 눈을 벗어나 우주는커녕 바로 자신 앞에 있는 컵조차도 볼 수 없다. 반드시 자신의 눈을 통해 보아야 한다. 좀 더 엄밀하게 말하면 자신의 몸이 중심이 되어 자신 앞에 있는 대상을 볼 수 있을 뿐이라는 것이다. 그러므로 천동설 시대 사람들은 절대 천동설이라는 관점을 벗어나 우주를 바라볼 수 없다.

도대체 어떻게 태양과 지구의 관계는 '상전벽해(桑田碧海)'가 되었을까? 그 해답은 바로 지금 현재에 있다. 우리의 지금 우주관은 크게 보면 지동설이지만 아주 미세하게 변하고 있다고 해야 할 것이다. 도대체 얼마만큼? 우리도 느낄 수 없을 정도로 아주 조금씩. 그게 누적되면 어느 날 우리도 놀랄 만큼의 '새로운 우주관'으로 바뀌는 것이다. 그때 그동안 갖고 있는 우주관은 '폐

기 처분(?)'된다. 천동설에서 지동설로 바뀔 때처럼. 하지만 이것 역시 시간이나 사건이 단절된다는 의미는 아니다. 그러니까 중요한 것은 현재다. 지금 이 순간 자신은 물론 자신 앞에 있는 컵 그리고 태양과 우주도 그렇게 변하고 있다는 것이다. 그렇게 끝없이 변화하고 있다면 그중 어떤 것이 진짜일까? 그걸 답할 수 있는 사람은 없을 것이다. 천동설, 지동설 그리고 '3만 년 후 태양과 지구의 관계' 중 어느 게 진짜일까? 아무도 대답할 수 없다. 그게 바로 '비실체론'이다. 더불어 그것은 자신과 자신과는 독립해서 자신의 외부에 객관적으로 있다고 믿고 있었던 대상이 사실은 둘이 아니라는 것이다. 그럼 하나인가? 하나도 아니다. 둘도 아니고 하나도 아닌 게 바로 '비실체론'이다. 그렇다면 그것은 이 세계가 끝없이 창조되는 것이라고 해야 할 것이다. 자신과 자신 앞에 있다고 생각해 왔던 컵만이 아니라 그런 관계들이 끝없이 연결되어 이 우주가 하루하루 아니 매 찰나에도 끝없이 변화하고 있다는 말이다. 그들은 그렇게 변하면서 '진짜'로 나아가는 게 아니라 새로운 우주로 나아가고 있다는 것이다.

흑과 백, 성스러운 것과 천한 것으로 생각해 왔던 것들도 모두 그렇다. 이것은 너무 상대적이어서 아무런 질서가 없는 것처럼 보인다. 하지만 새로운 질서가 끝없이 만들어지고 있다고 해야지 질서가 없다고 해서는 안 될 것이다. 이른바 '무질서'다. 무질서

란 질서 없음을 말하는 게 아니라 질서가 '무수하게' 많음을 말하는 것이다. 그러므로 우리는 지금 현재도 끝없는 질서를 창조하고 있다고 해야 할 것이다. 사진도 정치도 그리고 문학이나 학문도 그런 일에 동참(同參)하고 있는 것이다. 동참이야말로 중요한 것이다. 우리가 동참하여 만든 게 바로 지금 현재이기 때문이다.

ⓒ이광수. 인도, 구자라뜨, 2017.

 무슨 일인지 물어봤더니 남편이 죽었다고 한다. 더 이상 아무
것도 물어보지 않았다. 젊은 여인은 하염없이 울고, 그 여인의 어
머니로 보이는 나이 든 여인은 가슴속 깊이 안아 주면서 연신 등
을 쓰다듬는다. 사진 한 커트만 찍고 카메라를 내렸다. 그리고 멍
하니 쳐다보다가 그 자리를 떴다. 남편을 잃은 것은 세상이 무너
질 듯한 슬픔이지만, 그것 또한 지나가는 일이다. 영원한 슬픔, 영
원한 기쁨이란 있을 수 없다. 슬픔도 시간이라는 것이 더해지면
그 성격이 바뀌게 되어 있다. 그 슬픔의 무게가 달라지면서 사람
그 자체도 바뀐다. 세상사 모든 것이 다 그렇다. 구르지 않는 것
이 없고, 변하지 않는 것이 없다. 사진은 카메라라는 기계가 찍지
만, 그 안에는 사람의 감정이 들어가 있다. 그래서 누군가가 슬퍼
하거나 괴로워하는 장면을 찍는 사람도 슬퍼지고 괴로워진다. 그
순간 사진을 잘 찍어야지라고 마음먹고 찍는 사진가가 되고 싶지
는 않다. 내가 하는 것이 그 무엇이든지 간에, 그까짓 것 얼마간의
시간이 지나면 변하는 것, 그것이 뭐라고 사람보다 앞에 놓고
먼저 놓는다는 말인가. 그렇게 살고 싶지는 않다. 슬퍼하는 사람
과 함께 슬퍼하고, 위로받을 때 함께 위로하면서 사는 삶, 그런 더
불어 함께하는 삶을 살고 싶다. 세상이 어떻게 변하든지.

'비실체론'은 '역사적 사실'에도 적용된다. 가령 한국전쟁을 생각해 보자. 1960년대엔 대개 반공주의적 시각으로 한국전쟁을 보았다. 하지만 요즈음은 그런 시각이 많이 누그러졌다. 「웰컴 투 동막골」 같은 영화에선 얼굴이 붉고 머리엔 뿔이 난 줄 알았던 '북한 괴뢰군(?)'도 우리와 같은 인간적인 모습으로 묘사되었다. 즉 우리의 한국전쟁을 보는 시각이 바뀐 것이다. '한국전쟁'은 변하지 않고 가만히 있는데 우리의 시각만 변한 것일까? 그건 아닐 것이다. 1950년 6월 25일 북에서 공격을 시작함으로써 시작되었다는 한국전쟁은 역사적 사실이긴 하지만 그 역시 영원히 변하지 않는 '실체'는 아니라는 것이다. 분명한 역사적 사실인데 그게 어떻게 변할 수 있단 말인가? 그게 아마도 천동설을 믿었던 사람들이 태양과 지구의 관계는 영원히 변할 수 없는 것이라고 여겼던 것과 같은 게 아닐까?

가령 이런 것이다. 자신이 알고 있는 한국전쟁과 다른 사람이 알고 있는 한국전쟁은 '동일'할까? 그렇지 않을 것이다. 조금 다를 것인데 그렇다면 누구의 한국전쟁이 진짜일까? 그걸 더 확대하면 1960년대의 관점으로 본 한국전쟁과 지금의 한국전쟁, 더 나아가서 1,000년 후의 한국전쟁을 보는 관점 중에 어느 게 진짜

일까? 누구도 어떤 것이 진짜라고 할 수 없을 것이다. 그건 아마도 우리가 진짜를 몰라서가 아니라 실제로 진짜가 '없어서'일지도 모른다. 세상에서 벌어지는 각종 사건도 마찬가지다. 우리가 볼 때 헷갈려서 잘 알 수 없는 게 너무 많다. 하지만 그게 제대로 본 것이다. 그것들이 실제로 그렇게 실재하기에 우리에게도 그렇게 보이는 것일 뿐이다.

　그러므로 한국전쟁은 '비실체적'인 것이다. 그렇다면 여기가 한국전쟁이 일어나지 않았다는 말인가라는 질문이 나올 수 있는 지점이다. 그건 아니다. 한국전쟁이 일어나지 않았다는 게 아니라 한국전쟁이라고 불리는 전쟁이 일어난 것은 분명하지만 그게 끊임없이 변하고 있다는 말이다. 그러므로 그것을 보는 관점도 끊임없이 변하고 있다는 것이다. 여기서 분명하다는 것은 '운동성'으로서의 한국전쟁을 의미한다. 결국 한국전쟁도 '선과 악'이라는 이분법이 아니라 좋고 나쁨의 윤리적 관점으로 보아야 한다는 것이다. 선과 악이라는 관점으로 보는 것은 '실체론'이고. 그렇다면 '한국전쟁'은 더 이상 변화하지 않아야 한다. 이분법에서 '악'이 어떻게 '선'이 될 수 있는가? 이것은 결국 역사를 어떻게 보아야 할지를 말해 주는 것이다. 우리가 변하지 않는 것이라고 여겼던 역사적 사실 혹은 인물은 끊임없이 현재와 소통하면서 변하고 있다는 것이다. 그래서 역사는 과거가 쓰이는 것 같지만 과거가

아니고, 현재가 현재 속에 녹아 있는 과거를 쓰는 것이다. 당연히 이것은 역사의 문제만은 아니다. 모든 우리의 삶도 이와 같다고 해야 할 것이다.

불국사에 가면 석가탑이 있다. 석가탑은 어느 시대의 것이라고 해야 할까? 통일신라시대? 아니다. 그것은 바로 현재의 석가탑이라고 해야 할 것이다. 물론 통일신라시대에 만들어졌겠지만 현재 속에서 작동되는 역사적 사실이라는 것이다. 그러므로 모든 것들은 바로 지금 존재하는 현재의 것이라고 해야 할 것이다. 가령 57세가 된 사람도 마찬가지다. 비록 57년 전에 태어났지만 현재 속에서 작동하는 사람인 것이다. 그럼에도 우린 현재가 아니라 과거에 혹은 미래에 집착한다. 과거의 영광을 끌어안고 기뻐하거나 과거의 치욕을 아직도 지우지 못해 원통해한다. 하지만 우리가 끌어안고 싶어도 끌어안지 못하는 것이 과거이다. 그것은 없어진 게 아니라 모두 현재라는 바다에 용해되어 버렸다는 말이다. 그 바다 위에 우리는 살고 있다. 하지만 그렇다고 해서 모두 과거로 흘러가 버릴 현재를 나쁘게 살라고 하는 것은 결코 아니다. 바로 현재를 제대로 사는 방법이 사실은 과거의 영광을 제대로 살리는 것이고 과거의 억울함을 풀어내는 방법이라는 것이다. 사실 그것은 혼자만의 힘으로 되는 게 아니다. 함께해야 한다.

그게 바로 '공동체'이고 '공동체적 삶' 즉 '꼬뮨(commun)적 삶'

이 아닐까. '꼬뮌적 삶'이란 '국가주의적 삶'과는 질적으로 다른 것이다. 그런데 그게 지금 가능하지 않다고? 그럼 언제? 기술적으로 부족해서? 아니면 아직은 진실이 너무 멀리 있어서? 그것이야말로 실체론에 푹 절어 버린 생각일 뿐이다. 자연, 우주, 생태계는 모두 '꼬뮌적 삶'으로 이루어져 있다. 그걸 현실 정치로 풀어 보자면 '녹색적 삶'이고 '여성주의적 삶'이라고 해야 할 것이다. 우리 혹은 우리의 삶이 그런 '꼬뮌적 삶'과 분리되어 있는 게 아니다. 모든 철학은 이미 마련되어 있다. 오직 그걸 실천할 인민들이 부족할 뿐이다. 녹색 정치 말이다!

©이광수. 인도, 구자라뜨. 2017.

__렌즈에 비친 언어

　강은 어머니다. 사람들은 강에게 다산과 풍요를 기원하기도 하고, 그물로 자신의 죄를 정화하기도 한다. 자신의 몸을 그 안에 담그기도 하고, 그 물을 마시기도 하고, 그 물에 불을 피워 띄우기도 한다. 낮이 접히고 밤이 펼쳐지려는 시간이었다. 여러 사람이 강가 계단에서 의례를 하고 있었는데, 느닷없이 어떤 한 사람이 강 한가운데로 걸어 들어간다. 그러더니 연신 몸을 담근다. 보기에도 좋고, 의미도 있고, 이미지도 멋지게 나올 것으로 예상하면서 순간적으로 몇 커트를 찍는다. 그리고 그 만들어진 이미지를 본다. 시간이 흐르고 다시 보니, 당시의 내 생각이 전혀 담기지 않았다. 아무것도 읽을 수 없다. 그냥 보기에 멋진 이미지일 뿐, 그것은 아무 말도 하지 않은 채 아무 생각도 보여 주지 못한 채 덩그러니 내 눈 앞에 펼쳐질 뿐이다. 사진이라는 게 그렇다. 스스로 아무 말도 하지 않으니, 그것으로 무엇인가 말을 하려면 글을 써서 붙여야 하는 법이다. 저 사람은 무엇을 기원하느라 저 강 속으로 들어갔는지, 강둑 계단에 있는 사람들은 무슨 생각들을 하고 있었는지, 사진은 우리에게 아무런 말도 해주지 않는다. 그런데 바로 그 침묵의 공간에서 해석의 세계가 열린다. 열림이라는 것, 그것은 그 안으로 들어가 상상의 나래를 마음껏 펴는 것이다. 사

진 속 저 사람을 보고 누구든지 무슨 생각이든지 할 수 있다. 사진가인 나의 생각과 같든 다르든 그건 큰 문제가 되지 않는다. 그게 사진을 읽는 맛이다. 결국 사진은 저 강과 같이, 어머니같이 부드럽고, 열려 있다.

─ 시가 포착한 풍경

천천히 흐르는 강물에 빛을 포함해서 모든 게 녹아 있다. 천천히 그리고 유유히 흐르는 물이다. 물은 어떤 문턱이든 각(角)진 모양을 감싸 안으면서 넘어간다. 뱀의 비늘들은 천천히 움직인다. 마침내 큰 줄기가 되어 낙하하겠지, 낙하는 바람을 일으키지만 끝은 아니다. 다시 천천히 유유히 흐른다. 흐르는 물은 언제나 물이었고 단 한 번도 물이 아니어 본 적은 없다.

반대로 고인 물은 언제나 딱딱한 무엇이 되려고 한다. 하여 썩고 만다. 고인 물은 엄밀한 의미에서 물이 아니다. 물의 본성(本性)을 잊고 있기 때문이다. 물론 고인 물도 물의 본성을 갖고는 있다. 하지만 고여 있기에 본성을 잊어버렸다. '고여 있음'이란 잊어버리는 것이고 '잊어버림'이란 기억의 끈이 끊겼다는 것이다. 기

억이 끊겼다는 말은 탯줄이 끊어졌음과 같다. 아련한 아픔이다.

　흐르는 물은 본성이고 본성은 자유(自由)를 알게 해준다. 자유
는 본성을 이해하고 본성 속에서만 가능하다. 우린 흔히 자유가
본성을 벗어났을 때 가능한 것이라고 생각한다. 하지만 본성을
잊을 수는 있어도 벗어날 수는 없다. 벗어났다고 착각할 뿐이다.
살아가면서 단 한순간도 본성을 벗어날 수 없다. 본성을 잊었을 때
본성을 벗어났다고 착각한다. 자신이 우뚝 솟았다고 여긴다.

　본성은 신(神)이다. 본성은 자연 같으므로 자연은 신이다. 자
연은 인간의 대상이 되어 버린 환경이 아니다. 그렇다고 인간이
부재한 텅 빈 공간도 아니다. 비록 인간이 자연의 주인공은 아니
지만 인간의 모든 것은 자연 속에서만 가능하다. 물론 인간 없는
자연도 상상이 가능하다. 하지만 인간 없는 자연이 인간에게 무
슨 의미가 있을까? 우리가 말하는 자연은 늘 우리 앞에 있다. 그
것은 우리에게 내재해 있다. 그 어떤 것도 우리 외부에 있질 않다.
내재해 있다는 말은 무엇인가. 그것은 그 어떤 찰나이든 자연을
품고 있다는 말이다. 품고 있어야 가능하므로 그것을 미워할 수
없다. 그러므로 신이 인간 혹은 현존하는 다른 존재를 미워하고
벌주는 것은 가능하지 않다. 신은 흐르는 물처럼 우리를 감쌀 뿐
이다.

　그렇다고 신이 선한 존재라고 생각해서도 안 된다. 선함과 악

함은 오직 신에 대한 무지에서 나온 것이다. 어떤 것을 자신의 삶과 분리시키고 초월적 경계 밖으로 밀어냈을 때 그곳에서 반드시 무지가 작동한다. 흐르는 물은 무지하지 않다. 모든 것을 다 안다. 그리고 좁쌀보다 작은 것 하나하나까지 '깨알같이' 애무하면서 데리고 간다. 피안(彼岸)의 세계까지 간다. 하여 누구라도 흐르는 물에 몸을 담그고 싶어 한다. 물은 천천히 흐른다. 물론 물이 빨리 흐를 때도 있다. 물이 빨리 흐를 때는 위험하다. 들어가지 말라. 아주 단순한 진리다. 본성 속에서 작동하는 신의 진리도 그렇게 단순한 것은 아닐까? 추울 때 찬물에 들어가지 말고 강하게 흐르는 물에 들어가지 말라! 얼마나 쉬운가. 일상의 삶도 마찬가지다. 일상의 삶을 잘 이해하면 일상의 삶이 세상살이의 모든 것이라는 걸 알 수 있다.

물은 아래로 흐를 뿐 한 번이라도 위로 흐르려고 하지 않는다. 하지만 누구도 생각지 못한 방식으로 다시 위로 오르게 된다. 그것은 텅 빈 창조가 아니다. 온갖 것들 속에서 온갖 것을 모두 소화해 내는 창조다. 물은 아래로 흐르는 것만을 보여 줄 뿐이다. 아래로 흐르는 것만으로 모든 것들을 새롭게 만들어 버린다. 하여 '아래로 흐르는 것'은 '영원회귀'와 같다. 붓다도 예수도 그렇게 살았다. 오직 아래로 흐르면서 탕탕(蕩蕩)해지는 물의 힘을 떠올려 보자.

실체와 양태, 그 액체성의 변주

요즈음 배에선 대부분 '전자 해도(海圖)'를 사용하지만 1990년 대까지만 하더라도 '종이 해도'를 사용하였다. 전자 해도의 편리함은 말할 필요가 없지만 종이 해도에는 인간적인 냄새가 있었다. 연필로 선을 긋고 지우개로 지우고 인쇄된 부분도 필요에 따라 수정하곤 하는 것 말이다. 해도는 적어도 뱃사람들에게 있어 어떤 '완벽함'이다. 그걸 보고 항로(航路)를 결정하니까 말이다. 아무튼 지금은 종이 해도를 쓰는 배가 거의 없다. 하지만 연안(沿岸)에서 레이더로 조업했던 저층 트롤 어선에서는 예전에도 다른 이유 때문에 '종이 해도'를 사용하지 않았다. 대신 '어장도(漁場圖)'라는 걸 사용하였는데, 어장도는 해도의 사본(寫本)이 아니

다. '트레이싱 페이퍼(얇은 종이)'에 위치와 코스를 볼펜으로 그려 놓고 매번 연필로 필요한 위치를 기록하였다가 지우곤 하였다.

그런데 어장도는 특정 어선 한 척에서만 사용할 수 있는 것이었다. 해도처럼 어디서든지 쓸 수 있는 '보편적'인 게 아니라는 말이다. 그래서 어장도와 해도의 위치는 실제로도 다르다. 어장도를 만들 때 사용한 레이더의 감도(感度)나 방위(方位) 각도가 어선마다 다르기 때문이다. 가령 어떤 물표가 A라는 배에서는 200도로 보이지만 B라는 배에서는 205도로 보일 수 있다. 물론 어느 게 옳은 것인지는 알 수 없다. 어장도에서 그것은 중요하질 않다. 자신들의 계기(計器)로 측정하여 만든 것이기에 그 계기에 맞게 적용하면 되는 것이다. 특정 배에서 자신의 계기로 만든 '예망(曳網) 코스'가 어장도 상에서 안전하였다면 그것은 안전한 것으로 인정된다는 말이다. 하지만 자신이 사용하던 어장도를 갖고 다른 배에 가서 조업하면 안전하지 않을 수도 있다. 계기들의 차이로 인해 위치가 달라지기 때문이다. 가령 한 배에 레이더가 두 대 있는데 'A 레이더'로 만든 어장도의 코스를 'B 레이더'로 조업하면 안된다. 그 이유는 계기들이 갖고 있는 차이 때문이다. 이때 차이는 다른 것이면서 고유한 것이다.

배에서는 항해(航海)와 조업을 위해 안전을 담보해 주는 '절대

적' 기준이 있을 수 있고 필요하기도 할 것이다. 그것은 해도 혹은 전자 해도 그리고 GPS 등에 따르면 된다. 하지만 이것 역시 특정 배에서 자신들의 계기(차이를 포함한)로밖에 알 수 없는 정보다. 그러므로 배의 위치를 포함한 모든 정보들은 '절대치'가 아니라 현장에서 생산된 '현장치'라고 해야 할 것이다. 물론 그게 엄청나게 차이가 난다면 사용하기 어려울 것이다. '엄청난 차이'는 상대적일 수 있지만 실제론 본성(本性)을 벗어난 것으로 이해된다. '본성을 벗어나는 것은 자유'가 아니다. 우린 흔히 본성을 벗어나는 것이야말로 자유라고 생각하지만 실제론 본성을 벗어나지 않는 게 자유다. 본성이 바로 자유이기 때문이다. 스피노자의 '신 즉 자연'은 '본성과 자유'의 관계를 말하는 것이다.

모든 계기는 차이(심지어 오차)를 갖고 있다. 여기서 차이란 고유하지만 결코 본성을 벗어나지 않는 '본성 내에서의 자유'를 말한다. 그러므로 절대적으로 완벽한 계기 혹은 계기가 만들어 내는 정보란 애당초 없었다. 물론 이게 현대의 첨단 항해 시스템을 믿을 수 없다고 말하는 것은 아니다. 그리고 바다에서 일어나는 일을 기계에게만 맡길 수 없다고 주장하려는 것도 아니다. 지금의 첨단 항해 시스템은 인간의 개입이 거의 필요하지 않을 정도로 정확하고 수준 또한 높다. 그래서 항해사들이 대양(大洋)을 항해할 때 연습으로라도 '천측(天測)'을 통해 수동적 '선위(船位)' 같

은 것을 구하지 않아도 될 정도다. 다만 절대적으로 완벽한 정보는 있을 수 없다. 그렇다면 해도와 어장도의 관계는 어떤 것일까? 어장도는 분명 현장에서 사용하는 것이지만 해도의 경계를 무시하거나 넘어서는 안 된다고 했다. 그렇지만 해도를 어장에서 조업할 때 바로 사용할 수도 없다. 왜냐하면 해도는 배의 위치와 관련해서 '본성'과 같은 것이기 때문이다. 어선은 어장에서 조업을 통하여 고기를 잡으려는 것이지 항해가 주요한 업무가 아니다. 그러므로 조업할 땐 해도가 갖고 있는 '보편성'을 벗어나지 않으면서 현장성을 조업에 활용할 수 있는 '판(板)'을 펼쳐 주는 게 중요하다. 그게 어장도다.

해도는 어장도에 비해 상대적으로 본성이지만, 종이 해도를 사용하는 방법 역시 전자 해도를 사용하는 것에 비하면 본성이 아니라 현장에 가까운 것이다. 이처럼 모든 관계는 '본성과 현장'의 관계로 이루어져 있다. 중요한 것은 '본성과 현장'은 같지도 않지만 다르지도 않다는 것이다. 하지만 그런 관계가 우리 삶 전체를 '판게아(Pangaea, 원시대륙)'처럼 떠받치고 있다는 것이다. 스피노자식으로 말하면 '실체와 양태'의 관계라 할 수 있을 것이다. 그런데 양태들끼리도 그런 관계를 맺고 있다는 것이다. 그게 바로 '내용과 표현'의 문제라고 생각하였다. 이런 관계는 끝이 없다. '내용과 표현'의 관계에서 '내용과 표현'은 상대적 관계이면서도

끝없이 그런 관계들을 반복해서 품고 있는 '프랙탈(fractal)'한 모습을 보여 준다. '프랙탈'한 모습이란 무엇을 의미하는 것인가? 그것은 '공성(空性)'의 다른 모습이다. 아무리 파고 들어가거나 확장해도 그런 관계가 끝없이 연속되는 것 말이다. 운동의 무한한 연속체라고 하면 어떨까?

문제는 어장도, 종이 해도, 전자 해도의 관계에서 볼 수 있듯 어장도에서 필요했던 인간의 역할이 점점 사라져 간다는 것이다. 그게 이른바 극단의 기계론적 문명처럼 보인다. 하지만 '기계론'이라는 관점으로는 그걸 이해할 수 없다. 사실은 그들의 관계가 양적(量的)인 관계가 아니기 때문이다. 그런 의미에서 '기계들'은 새롭게 이해되어야 할 필요가 있다고 보인다. '기계들'은 우리가 생각하는 동일한 일을 반복하는 것이라기보다 '속도'와 관련된 게 아닌가 하는 생각을 해보았다. 그것은 '기계론'이 아니라 '작동'하는 것으로서의 '기계주의' 세계관이다.

가령 사람들이 '목적론이나 기계론'의 관점으로서의 바다에 대한 환상을 갖고 있다. 그래서 바다라고 하면 막연한 거대함과 위험함을 떠올리거나 심지어 서구의 신화에 나오는 신을 떠올리기도 한다. 한편으론 생산을 위한 대상으로 바다를 떠올리는 경우도 있다. 하지만 바다를 포함한 우리가 알고 있는 세계는 점점 더 작동하는 기계로서의 '기계주의'가 되어 가고 있을 뿐이다. 이

것은 여태까지 우리가 경험했던 세계가 실제로 그렇다는 것을 말하기 위함이다. 세계는 초월적 누군가가 지배하는 목적의 세계도, 정밀함으로 가득한 기계의 세계도 아니라는 말이다. 세계는 오직 작동하는 '기계주의'로서의 '현장 기계'일 뿐이다. 표현이 출렁거리는 세계가 있을 뿐이다. 그게 어장도가 보여 주는 세계다.

연안 조업을 할 때 어장도를 사용하는 것은 바로 그런 것이고, 지금 종이 해도가 아니라 전자 해도를 사용하는 것도 모두 '기계주의' 작동의 세계라는 것이다. '현장과 현장', '작동과 작동', '속도와 속도' 그리고 '표현과 표현'이 끝없이 이어지는 세계라는 말이다. 그건 이미지가 충만한 세계이기도 하다. 사진 역시 엄밀하게 말하면 그런 세계를 보여 주는 작업으로 보인다. 찰나적인 것이지만 그 이미지는 세상에 대해 작동하는 어떤 것이라는 말이다. 배가 고플 땐 입이 먹는 기계로, 키스하고 싶을 때 입이 섹스 기계로 작동하는 것처럼, 사진은 그런 '작동의 세계'를 무한하게 보여 주려는 시도처럼 보인다. 그런데 혹시 그게 두려운가? '목적론과 기계론'의 관점에선 두려울 순 있지만 작동하는 '기계주의' 세계에서는 두려울 게 없다. 왜냐하면 어떤 관계를 만났을 때 그 차이들이 만들어 내는 리듬에 몸을 맡기기만 하면 되니까. 작동을 멈추려 하니 두려운 것이다. 멈출 수 없는 것인데 멈추려 하니 무서운 것이다. '실체와 양태'의 관계에서 양태는 그런 작동

을 마음껏 만끽하고 표현하는 부분이 아닐까? 그때 실체는 양태에 대해 무어라고 할까? 양태라고 하는 작동이 실체의 생각과 다른 것이니 그만 두라고 할 것 같은가? 자신 역시 작동하는 '무한 실체'인데도 말이다. 사진가의 사진들을 보면서 사진들이 고체가 아니라 액체성의 세계를 보여 주는 것처럼 느꼈던 것도 모두 그런 것이다. 고체가 딱딱함이라면 액체는 작동의 극치를 보여주는 춤 같다는 생각이 들었다. 그렇다면 더 자유로울 것처럼 보이는 기체는 어떤가? 기체는 차라리 춤추는 것처럼 보이는 '요소론'이라고 해야 할 것이다. 위에서 말한 본성을 벗어난 것이다. 자유로운 것 같지만 사실은 자유롭지 못하다. 왜냐하면 혼자선 자유로울 수 없으니까. 요소들은 아무리 춤추고 흩어져 있는 것 같아 보여도 혼자일 뿐이다. 혼자란 '동일성'의 조각일 뿐 그곳엔 '질적 차이'는 없다.

스피노자의 실체 역시 액체와 같다고 해야 할 것이다. 그것은 '실체와 양태'의 관계 때문에 가능하다. 그런 세계가 끝이 없다고 했고 그런 세계관이 통하지 않는 곳이 없다고 했다. 정치, 학문, 예술, 사진, 그리고 일상적인 삶과 트롤 어선에까지. 우린 그런 세계관에서 한 치도 벗어날 수 없을 것이다. 아니 사실은 벗어날 필요가 없다. 그걸 벗어날 수 있거나 벗어남이 필요할까 생각하는 것은 모두 착각일 뿐이다. 가령 정치도 정치 내부에 스스로 그런

세계관의 '접힘'을 갖고 있지만 정치와 사진, 정치와 삶 등과 같이 그런 세계관을 무한하게 확장할 수 있다. '접힘'은 차라리 확장의 다른 이름이라고 할 수 있을 것이다. 그러므로 우린 더 많은 것들을 알아야 한다. 당연히 양적으로 많이 알아야 한다는 말은 아니다. 많이 알아야 한다고 함은 자신의 내부와 외부가 열려 있어 경계가 없음을 알고 있어야 한다는 말이다. 세상에는 자신과 접속할 무한하게 많은 타자(他者)들이 널려 있기 때문이다. 자신이나 자신의 것으로서가 아닌 오직 '타자일 뿐인 타자들' 말이다. 사진가의 사진을 만나 생각이 뒤섞이는 것도 그런 것 아닐까? 이러한 접속이 또 다른 곳으로 흩어지면서 또 다른 접속들을 불러일으키는 것도 상상할 수 있을 것이다. 그게 바로 우리가 살고 있는 이 세계, 즉 현장이고 어장이니까 말이다. 그 모든 것들은 '표현들'의 힘이다.

2017년 6월

최희철

사진으로 생각하고 철학이 뒤섞다

1판 1쇄 발행 | 2017년 6월 20일

지은이 | 이광수 · 최희철
펴낸이 | 조영남
펴낸곳 | 알렙

출판등록 | 2009년 11월 19일 제313-2010-132호
주소 | 경기도 고양시 일산서구 중앙로 1455 대우시티프라자 715
전자우편 | alephbook@naver.com
전화 | 031-913-2018, 팩스 | 02-913-2019

ISBN 978-89-97779-75-8 03600

*책값은 뒤표지에 있습니다.
*잘못된 책은 바꾸어 드립니다.